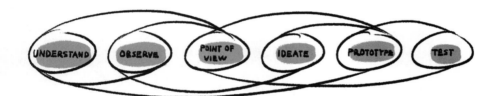

王可越 税琳琳 姜浩 著

设计思维
创新导引

INNOVATION VIA
DESIGN THINKING

清华大学出版社
北京

内 容 简 介

十五年来，设计思维（Design Thinking）的创新方法被广泛应用于多个领域。设计思维以用户为中心，以解决现实问题为目标，通过搭建跨专业团队，用流程化、沉浸式的教练方式，营造勇敢、活跃的创新氛围，在商业、教育以及社会领域推动诸多变革。

本书首次融合美国斯坦福大学及德国波茨坦大学的教学体系，结合中国传媒大学设计思维教学经验，由经验丰富的中国传媒大学创新教学团队精心撰写而成。本书将设计思维创新理论与经典案例相结合，配合成套的设计思维工具与方法，视野开阔，深入浅出，是开展创新、创业学习的最佳入门读物。

图书在版编目（CIP）数据

设计思维创新导引 / 王可越, 税琳琳, 姜浩著. — 北京：清华大学出版社，2017（2024.7重印）
ISBN 978-7-302-47030-4

Ⅰ.①设… Ⅱ.①王… ②税… ③姜… Ⅲ.①设计-研究 Ⅳ.①J06

中国版本图书馆CIP数据核字(2017)第102040号

责任编辑： 刘向威　战晓雷
封面设计： 文　静
责任校对： 梁　毅
责任印制： 杨　艳

出版发行： 清华大学出版社
　　　　　　网　　址：https://www.tup.com.cn，https://www.wqxuetang.com
　　　　　　地　　址：北京清华大学学研大厦A座　　　　　邮　编：100084
　　　　　　社 总 机：010-83470000　　　　　　　　　　邮　购：010-62786544
　　　　　　投稿与读者服务：010-62776969, c-service@tup.tsinghua.edu.cn
　　　　　　质量反馈：010-62772015, zhiliang@tup.tsinghua.edu.cn
印 装 者： 大厂回族自治县彩虹印刷有限公司
经　　销： 全国新华书店
开　　本： 185mm×200mm　　　　**印　张：** 14　　**字　数：** 231千字
版　　次： 2017年7月第1版　　　　**印　次：** 2024年7月第11次印刷
印　　数： 17001～19000
定　　价： 59.00元

产品编号：070360-01

设计思维，创新者的共同语言

当越来越多的创新者寻求商业、教育与社会领域的创新与变革时，我们需要一套适用性更高的语言——清晰、平衡、有效，且容易被不同文化背景下的创新者理解。设计思维应运而生。

什么是设计思维？我的理解如下：

·设计思维是一套流程。通过理解、观察、综合、创意、原型、测试、迭代等工作流程，从人出发，为人服务，在商业、教育、社会等各领域推动创新。

·设计思维是一种能力。它让人们回到真实的世界，在特定情境下，在问题的驱动下，发散与收敛过程相结合，培养、提升人们探索与解决问题的综合能力。

·设计思维是创新者共同的语言。通过设计思维学习，每个人都可以提升自我，在跨界、协作、探索的框架下共同参与创新，推动世界向积极的方面转变。

·设计思维的工具与方法来自广告创意、工业制造、人类学、新闻传播等各个领域。例如，一些观察方法来自人类学田野调查，另一些则来自市场研究公司的定性调研。"原型"的概念源自工业制造，而"迭代思想"出自计算机领域。对于具有广告公司从业经验的我来说，消费者研究、洞察、头脑风暴等都是用了几十年的"老工具"。

如今，设计思维用全新的角度将这些新老工具进行重新聚合，并使它们焕发出更神奇的效能。

在社会，在学校，在商业世界，设计思维不断吸纳新方法，融合新经验，登上了更宽广的舞台。

2012年，我们与德国波茨坦大学HPI学院合作，将设计思维教学体系全面引入中国，这是出于以下两个方面的考虑。

首先，高等教育处于转折点，同仁们都在思考如何培养创造力。数字资源越来越多，知识已不再是教学重点，如果学生很容易获取最新信息，甚至掌握的信息比老师还多，教学就面临大变革。学生们为什么学习？知识和经验代表了旧世界。在突变的新时代，学习的目的是探索世界并解决问题。如何学习，通过怎样的学习，才能创造性地解决问题？这是设计思维要回答的问题。

其次，从大环境来说，"中国制造"到"中国创造"已成大趋势。数字化风潮中，创新行动层出不穷。中国是一片创新热土，除了在市场中学习之外，怎样的创新路径值得借鉴？除了硬件和投资之外，中国创新欠缺什么？创业者的起点是商业机会的觉察，如何发现问题并转化为创业动力？设计思维及其代表的创新文化与创新方法的出现可谓正当其时。在2015年我们举办"首届设计思维亚洲峰会"之后，中国设计思维逐渐进入觉醒期。

5年来，我们为研究生开设了设计思维课程，并面向大量企业、社会机构举办了创新工作坊。

我们设计思维团队承接各种企业创新委托项目，专家与研究生团队一起，获得

用户洞察，提出有执行力的解决方案。对跨专业的研究生来说，设计思维让他们感受到了学习方式的颠覆。学生们尝试着彼此合作而不是单打独斗，尝试着解决真实世界的问题而不是躲在实验室钻研书本。

而对于企业来说，参加创新工作坊并不仅仅是学习，而是一边做一边摸索，一边体验一边迎接挑战。

我们服务的商业客户来自保险、汽车、时尚、传媒、IT等不同领域。在合作过程中，我们发现，越来越多的企业开始重视员工的创新素质，甚至进一步改变管理方式，让创新人才释放更大的活力。

此外，我们还与公益组织合作，促进设计思维，推动社会创新。在以用户为根本、充分考虑用户场景的框架下，设计思维与中国的非政府组织碰出了火花。

在高等教育、企业创新以及社会创新等不同领域，设计思维课程团队的创新行动都获得了积极的回应。如今，我们希望用一本书的形式将经验、方法介绍给更多读者。

本书按照设计思维的六个步骤来撰写。除了一部分理论阐述，大部分内容涉及实践教学以及各类案例。

我们希望展现相对清晰的图景，希望它是一本实用的手册。尤其对于中国读者来说，国际智慧与本土经验一样重要，本书试图保持这样的平衡。

亲爱的读者，当你问我"设计思维是什么？"的时候，我会说"别问太多！

来，体验一下！"

　　设计思维者（D-thinker）相信，"预测未来最好的方法是创造未来"。我们为了某个变革未来的愿景，追求商业、技术与人的需求——三者的平衡，并脚踏实地地工作。设计思维强调边做边学。设计思维引领我们通过体验、探索、实践，最终建立个性化的创新框架。

　　因此，本书只是一个导引。通过实践与思考，你会建立自己的创新观念。创新者们，请放下过去的经验，放下头衔和尊严，拥抱变化！让我们使用同一种语言，共同探索设计思维的新世界！

<div align="right">

王可越

2017年3月

</div>

设计思维，创新者的共同语言

第1章　设计思维创新导论

> "平静过去的教条与暴风雨般的现代是不相称的。时机被艰难地推得很高，我们必须与时俱进。"
>
> ——林肯

动画电影《疯狂原始人》（*The Croods*，2013）讲了一个"被迫走向创新之路"的故事。作为"团队领导人"的原始人爸爸观察发现，原始人邻居们都死光了：被猛犸象踩死，被蛇吞掉，被蚊子叮死，患流感而死……原始人爸爸归纳出一套百分之百"正确"的生存规则：一切新奇的东西都是有害的、危险的！天黑之后，全家躲进山洞才是最安全的选择。后来，原始人一家的庇护所——山洞被突如其来的灾难毁灭，一家人不得不走向旷野，开始探险之旅。

《疯狂原始人》为我们揭示了时代状况：即便我们寻求保守、安全的生活，外部环境的剧烈变化也会迫使我们踏上未知的旅程。推动转变的并不是创新的渴望，而是旧世界的坍塌。如今，我们也像原始人一家一样，在巨变的时代无法独善其身，只能踏上探险之旅，需要练就生存的本领。肯·罗宾逊爵士(Ken Robinson)在论述"展开学习革命"时引用了林肯在1862年的名言："平静过去的教条与暴风雨般的现代是不相称的。时机被艰难地推得很高，我们必须与时俱进。"

我们这个时代唯一不变的是变化，不懂创新的人在未来无法立足。乔布斯曾说："设计实在太重要了，不能把它们留给设计师去考虑。"而设计思维的观念强调：通过学习可以获得创造力，每个人都可以参与创新，推动世界积极地转变。在创新社会形态下，适应能力更强、善于跨界和团队协作的创新人才将成为创新时代的栋梁。在全球范围内，高校教师开始致力于运用设计思维方法培养学生的批判性与创造性思维能力、合作能力、领导力、创业精神等，以顺应时代的趋势。

案例：海盗船CT机

GE公司医用成像设备设计师道格·迪兹(Doug Dietz)在医院目睹了令他吃惊的一幕：一个小女孩在接受CT(核磁共振)检查时被吓哭了。经过调查，他发现：医院中近80%的儿科患者需要服用镇静剂才能完成CT检查。对孩子们来说，神秘的CT机意味着"未知的恐慌"。

运用设计思维方法，道格·迪兹团队重新设计了儿童CT检查的体验。他们将CT设备设计成海盗船的模样。在孩子进入CT机时，医生宣布："好了，你现在要进入这艘海盗船，别乱

1.1 设计思维是什么

简单地说，设计思维(Design Thinking, DT)是一套高效的创新方式。设计思维通过分析问题、观察用户，发现用户未被满足的需求，并挖掘背后的洞察。根据洞察，提出解决问题的多种创意方案，用创意做成"产品原型"，通过多次测试，不断验证、思考、改善、迭代……寻求商业、技术、用户需求之间平衡的创新解决方案。

作为"聚合体"的设计思维集成并发展了五十年来的有效创新工具，例如用户体验、头脑风暴、产品迭代，又将这些工具重新整合和清晰化。蒂姆·布朗指出："设计思维不仅以人为中心，而且是一种全面的、以人为目的、以人为根本的思维……（设计思维）这种方式应当能被整合到从商业到社会的所有层面中去，个人和团队可以用它创造出突破性想法，在真实世界中实现这些想法并使它发挥作用。"

1.1.1 作为创新思想体系的设计思维

设计思维中的"设计"不是海报设计、图案设计，而是被延伸到建筑、城市、机器、人与环境等各种领域。设计不仅是构想形式，更是一套复杂的问题解决方式。在问题解决的过程中，设计具有强大的创新驱动作用。设计思维中的设计并非设计师所独有，个人和企业都可以运用设计方法积极地改变世界。

设计思维的方法被广泛应用于多个领域。著名创新企业Google、SAP、BMW、IBM、DHL等均引入设计思维理念。设计思维方法以解决现实问题为目标，通过搭建跨学科团队，用流程化、沉浸式的教练方式，营造勇敢、活跃的团队气氛，形成跨界人才相互连接的创新氛围，创造了诸多商业与社会领域的变革奇迹。

在世界范围内，设计思维正在成为创新者共同的语言。作为创新观念体系，设计思维包括以下核心思想：

• 以用户为中心，进入真实世界找到新视角，

动，不然海盗会发现你的！"经过测试，超过八成的儿童患者会主动选择海盗船CT机。刚做完检查的小女孩甚至问："妈妈，我们明天还能来吗？"

通过墙面、地面、道具与游戏化的引导语言配合，CT机检查房变成了"海盗船体验馆"，形成主题化的趣味场景。对儿童而言，严肃、恐怖的医疗检查变成了一次游戏、一次探险之旅。海盗船CT机案例充分体现了以用户为中心的解决问题思路。该成果在满足了儿童患者需求的同时，提高了医院的检查效率。

获得新洞察。

- 重新界定问题，拓展解决问题的思路。

- 邀请用户、合作伙伴、利益相关方共同参与变革。

- 高速迭代，在实践和反馈中不断摸索，持续改进解决方案。

1. 围绕用户的三要素平衡

人类沟通需求始终不变，沟通方式却经历了天翻地覆的变化：从面对面说话、扩音器、飞鸽传书、邮政到电报、电话、QQ、视频聊天等，现在我们使用微信和网络电话，那再过十年是什么呢？

我们可以用设计思维的理念探索未来的可能性。设计思维以用户需求为中心，同时强调科技的可实现性以及商业的可持续性。创新者具备跨越人文、商业、科技三个领域的能力，能够敏锐地观察、把握需求，结合合适的技术手段解决问题，同时考虑商业方面的可行性，包括成本概念以及产业经营意识。

在斯坦福大学的设计思维课程中，"为非洲

家庭设计婴儿保育箱"的案例最能体现"三要素"（人、科技、商业）的平衡关系。婴儿由于缺少保温措施而夭折，学生用设计思维方法设计出保育箱的替代品——小型婴儿睡袋。袋内含有保暖凝胶，母亲们可以取出凝胶，用热水重新加热。该设计充分体现了T形素质：从用户的特征出发，兼顾产品成本（每件25~75美元）以及科技实现（发热方式）。该案例详见1.4节。

2. 跨领域团队合作

数字化改变了人类联系的方式，提供了更多开放的可能性。互联网内容的推动力来自于众创与分享——千千万万用户共同编写了维基百科（Wikipedia）；网络视频网站的主要内容来自不同的创作主体；Facebook、微信等社交平台成为影响力更大的媒体，但它们自身并不创造内容。波茨坦大学设计思维学院院长乌尔里希·温伯格（Ulrich Weinberg）将众创与分享的特征总结为从"智商"（IQ）到"众商"（WeQ）的转化。当代社会正在呼唤"众商"模式的开启，将每个独

立的个人连接成为"我们",培育"参与文化",鼓励集体智慧,通过团队工作探寻创新解决方案。

从大量跨国企业、初创公司到国际项目团队,越来越多的创业团队强调跨领域合作,从设计思维的合作创新中获益。

3. 在做中学,欢迎失败

创新不是纸上谈兵，创新不是"说出来"的方案，更不是漂亮的PPT，而是活生生的试验。设计思维主张"有想法，更要有行动"，强调"边做边学"（Learning by Doing）。

面对陌生的未知领域，创新者常常感到畏惧。"立即行动"是缓解焦虑最好的手段。设计思维主张：选手直接站上拳击台，跳进游泳池，被对手打败，或呛了几口水之后，再进行反思，如此往复循环，在实战中提高战斗力。

设计思维不满足于干巴巴的讨论与构思，我们用手思考，在行动中获得新的启发和有价值的信息。通过行动探索，原型（Prototype）从一开始粗糙、简陋的状态经过不断推敲走向完善。以更短的周期将想法付诸小范围试验，并不断迭代调整。我们包容失败，相信失败是学习的过程，失败越早，成功概率就越高。

4. 设计思维是为解决问题的开放性探索

设计思维主张勇于开拓，进行开放性探索，永远抱有"空杯"的心态。

畅销书《从0到1》的作者、PayPal公司创始人、Facebook公司第一位外部投资者彼得·蒂尔常常问应聘者："在什么重要问题上你与其他人有不同看法？"用以判断这个人是否值得聘用。他说："大部分人觉得，在知识爆炸的时代，孩子要学习的东西应该越来越多，但事实上他们该学习的东西应该是越来越少。"面对无边无际的知识世界，保持开放性思维比掌握具体的知识内容更有用处。

从前，我们要回答 "5+5=？" 而现在，命题变得更开放："？+？=10"。显然，答案可以是多种多样的，而束缚想象力的往往是人们习惯性的思维路径。"对于手上有锤子的人来说，全世界都是钉子。"这句话的启示是：特定的路径、工具

案例：Airbnb公司与设计思维

2009年，Airbnb公司默默无闻，每周的营业收入仅有200美元，三位年轻的创始人正面临着零增长的困境。设计思维的方法改变了Airbnb公司的运营轨迹。

从用户角度出发，Airbnb团队成员发现：所有房型的照片都大同小异，拍照过于随意，角度单一。租房客不会对这样的房源产生兴趣。团队给出了"笨拙"的解决方案：租一台相机，给房东房间拍照，用漂亮的图片替换原来的图片。这一行动成为Airbnb公司转变的拐点——公司从"以数据为导向"转向"以用户为导向"，改变了公司成立第一年 "仅仅坐在电脑屏幕前试图以代码方式解决

限制了解决方案的多样性。因此，设计思维鼓励用差异性、多元化的思维方式解决同一个问题，强化解决方案的效果，而不是实现路径。

1.1.2　作为创新方法的设计思维

设计思维认为：创新的过程不应该是神秘的。人人都是创新者，每个人都可以依据具体的规则与步骤参与创新学习与实践。作为方法论的设计思维包含一套详尽的工具包。

1. 循环往复的六个步骤

设计思维围绕创新挑战，营造良好的创新环境，用规范化的流程激励创新。设计思维的基本流程包括理解、观察、综合、创意、原型和测试六个步骤。设计思维注重团队成员之间的沟通，每个步骤均需要团队成员陈述、提案，在工作过程中引导团队成员不断提高沟通技巧。通过流程管理，强化跨界融合，加强跨学科问题的解决能力。时间控制也是设计思维格外强调的创新要素。严格控制每个步骤的时间，不同步骤之间不断迭代循环，构成设计思维创新最基本的框架。

问题"的状态。走出办公室，到现实世界中面对客户，解决问题并想出最好的解决方案，才是最好的做法。

Airbnb公司的具体举措还包括：① 鼓励所有员工观察。"每一位成员都要在进入公司后的第一周或者第二周去旅行，然后将感想写成报告，与全公司分享。" ② 让每个人成为创意发动机，公司鼓励新员工在入职公司的第一天带来一些新创意，这能够使他们快速适应工作环境。公司也通过这种方式告诉员工，好的创意可以随时随地产生。

- 理解：理解命题内涵，界定、分析命题。
- 观察：采用观察、体验、访谈等方法深入了解用户。
- 综合：解析用户需求，挖掘用户洞察，重新定义创新命题。
- 创意：围绕洞察与需求进行头脑风暴，点子越多越好。
- 原型：选出一个创意，制作可触可感的创新产品雏形。
- 测试：观察用户使用，通过收集用户的反馈信息进行迭代改进。

2. 以解决问题为中心的团队作业

正如查尔斯·埃姆斯所说，如果你正在设计一款椅子，你需要与制造、购买以及维修这把椅子的人进行沟通。因此，设计思维课程强调以挑战为目标，以用户为中心，弱化学科划分。为了设计一把椅子，我们需要一个多元化团队，跟各种各样的人打交道。

设计思维孕育创造力的关键是合作。根据跨学科、跨专业的原则组成创新团队，团队成员来自工程、设计、营销、创新、传媒、管理等不同的领域。团队的跨学科背景可以使团队从多个角度思考解决问题的方法。从其他伙伴那里获得一些资源、技能和想法。

案例：IDEO公司重新设计超市购物推车

美国广播公司"夜线"（Nightline）节目与IDEO公司合作，用摄像机带领观众"亲眼看看创新的产生"——IDEO设计师要在5天内重新设计超市购物推车。

第一天，跨学科创新团队成立。团队中，有人观察消费者的采购行为；有的人钻研购物推车和相关技术；有人跑去请教采购和维修购物推车的专家；有人则到超级市场考察购物流程；有人甚至刺破了十几部儿童座椅和娃娃车，研究其构造。团队最终锁定三个创新目标：设计体贴儿童

的购物推车，规划更有效率的购物方法，以及提高购物车的安全性。

第二天，针对创新目标实施创意，头脑风暴过程百无禁忌。上午11点，天马行空的点子写满白板。之后进行投票，决定产品原型的方向。下午6点，一部可供测试的原型车出炉，具备了以下功能：车体外型优雅，购物篮可堆置在车架上的组合设计，一支可向客服人员询问的麦克风，以及可节省结账排队时间的扫描器等。

第三天上午，灵巧、漂亮的购物推车车架已经由资深焊工制作完成。负责制造模型的设计师则辛苦地改良车轮。

第四天，正当大家开始组装车体，并将购物篮放入购物推车时，凯利提醒："你们不会要用这些篮子吧？"于是，团队成员拿来几张树脂板，制作全新的购物篮。同时，每个环节的组装测试工作也已完成。

所有团队成员都面对相同的任务，向其他人询问意见，甚至帮助他们完成工作。为了共同的目标，团队成员共同工作，互相鼓励。设计思维工作坊是令人难忘的创新经历。

3. 取消层级、多变空间

在设计思维的课堂上，教师（Teacher）转化身份，成为教练（Coach）。教学团队通常由三四名创新教练组成，分别进入学生的创新小组。教练站在学生中间，而不再站在讲台上讲解。教练的角色从"教导者"转变为"引导者"，教练负责营造创新氛围，推动创新构思，而不是越俎代庖，代替学生思考。

设计思维强调空间的开放性，学生自由、自主地搭建团队空间，他们用白板、活动桌椅、辅助工具营造舒适的空间环境。灵活的空间打破了传统教学的层级观念，激发创新氛围，令团队成员之间产生多层次的创意连接。

 思考：设计思维的哲学

※　创新

创新是破除旧的，树立新的，常常是颠覆性的。创新倾向于改变，而不是保守。

第五天上午，在欢呼声中，一台创新购物推车揭开了面纱：车体的主结构两侧倾斜成弧线，有流线型跑车的味道；采用开放式的车架设计，可在上下两层整齐排放5个标准购物篮；推车上的儿童座椅配备安全扣、儿童趣味游戏板；购物推车还配备了扫描装置（可直接结账）、两个咖啡杯架等。

凯利在节目中表示，"其实我们并不是任何特定领域的专家，我们所擅长的是一套设计流程，不管产品是什么，我们都设法利用这套流程来创新。"

苹果公司的著名广告语"非同凡想"（Think Different）被公认为最能代表创新精神的口号。

设计思维相信每个人都有创造力，并主张打破公司管理的层级体系，因为老板的创造力并不一定比每一位员工更高。

※ 联系

创造就是把事物联系起来。创意意味着联系，即"旧元素的新组合"。

沃尔特·迪士尼这样描述自己的工作："就像一只小蜜蜂，在工作室里飞来飞去收集花粉，然后激发所有的人。"迪士尼公司将世界各地的童话与美国式的叙事方法联系起来，由此实现了创新。

乐高玩具的吸引力，来自它无穷无尽的可能性。形态各异的零件，通过组合，会呈现出全新的创意效果。

※ 左脑与右脑

人的左脑主要负责逻辑思维，右脑主要负责形象思维。大脑是创造力的源泉，是艺术和经验学习的中枢，深入挖掘大脑左右两半球的智能区非常重要，而大脑潜能的开发重在右脑的开发。设计思维强调左右脑的协作，也就是逻辑思维与形象思维的统一。

蒂姆·布朗这样论述"左右脑结合"的设计思维道路：设计思维依赖于人的各种能力——直觉，辨别图形的能力，建构既具有实用功能又能体现情感意义的想法的能力，以及运用各种媒介而不仅仅是文字或符号表达自己的能力。没有人会完全依靠感觉、直觉和灵感来经营企业，但是过分依赖理性和分析同样有可能给企业经营带来损害。居于

设计过程中心的整合式方法是超越上述两种思维方式的"第三条道路"。

　　※　创新者

　　创新者的共性是：勤于发问、观察，与别人合作，动手能力强。最重要的是，他们并不满足于接受现状，对理所当然的事实提出质疑。大多数人觉得"没有坏就不要修理"，但在创新者眼中，很多东西早已"坏了"，需要持续改进。

　　《皇帝的新装》中的孩子质疑赤身裸体的皇帝，成年人却没有勇气说出真相。真诚面对世界，保持挑战的姿态，这是创新者最重要的素养。

1.2　设计思维与创新的时代

　　设计思维的发展的动力来自时代。经历"第三次浪潮"之后，各领域的创新成果改变了人类生活，数字化媒介塑造了人类的新生态。同时，人们也需要面对更复杂的时代问题：环境污染、城市、移民、病痛、资源不均衡等。

　　设计思维需要面对商业问题，也需要直面社会领域的种种问题，以变化应对变化，用新的思考回应时代挑战。设计思维的时代使命包括以下几方面：

- 创新者需要颠覆预设，进行全新的选择——能够平衡个人与整个社会不同需求的新产品。
- 提供解决全球范围内健康、贫困和教育问题的新思路。

- 新策略能够带来重大变革，并能够让每一个受到影响的人都能胸怀使命感，积极
 参与变革过程。

1.2.1 设计思维与企业创新

谷歌公司开发无人驾驶汽车；阿里巴巴公司成为全球最大的零售商；微信成为电信公司最强大的竞争对手；Airbnb公司没有自己的酒店，却成为世界上最大的旅店连锁经营机构；Uber公司没有一辆出租车，却永久地改变了世界出租车的格局。层出不穷

的现象表明：跨界创新成为当今时代的常态。跨界创新会快速颠覆以往的商业模式，而绝大多数创新都是现存知识的新连接、新组合。

越来越多的企业决策者意识到：若不主动寻求变革，势必会被新企业颠覆。大企业纷纷将创新纳入各自的战略体系。慕尼黑再保险公司、花旗银行、巴克莱银行等"大象"级别的企业建立创新实验室或专门的创新机构，同时布局企业文化的改变，使创新能够快速落地实施。

中国提出建设"创新型国家"战略以来，从"中国制造"到"中国创造"的转变成为企业、教育界的热点问题。互联网推动了新一轮创新潮，农业、商业、文化与科技、金融，种种跨界融合趋于常态化。与此同时，在中国的创业热潮中不断涌现产品、服务、商业模式的创新，创业企业将各种资源有效整合，并挖掘新的潜在价值。

在企业的创新变革中，设计思维充当怎样的角色？

首先，创新型企业首选设计思维。

案例：IBM公司与设计思维

作为分支机构遍布全球的百年科技企业，IBM公司积极探索，力求将自己重塑为一个"设计思维"的公司。IBM公司在招聘1000多名专业设计师的同时，也对其管理层进行了大量的关于设计思维的培训。

IBM Design总经理Phil Gilbert说："IBM Design是我们采取的一种新的工作模式，把用户放在第一位，把技术放在第二位，如今我们讲的设计思维，就是一种以人为中心的新的商业模式和思维方式。"IBM公司希望通过打造自己的设计文化，从而在自身工作的方方面面都嵌入设计的元素。IBM公司设计人员主要分为5个方向：图形设计、用户体验设计、前端开发、工业设计和设计研究人员，其

中一些人员的背景更加多元化，甚至包括人类学、心理学及社交专家、媒体专家，跨学科人才与设计师一起密切协作，共同开发。

IBM公司针对用户进行深入了解，快速生成一些想法，并在消费者中进行测试，寻求用户的反馈，然后基于这个反馈不断优化最终的用户体验。同时，设计思维与IBM公司在大数据、云计算、移动和社交等方面的专长集成在一起。例如，一个航空公司有很多关于乘客的数据，包括乘客飞行的频率、经常的目的地，甚至旅行途中的购物清单、是不是带着家人一起出行等，基于这些数据和IBM公司的分析技术，就可以为乘客设计一款定制的应用。而在这个过程当中，设计思维就扮演了集成的角色。

创新型企业，尤其是初创企业，通常以用户需求为出发点，挖掘市场洞察。克里斯·安德森在《创客：新工业革命》中概括了新一代创新者的形态：他们使用数字工具在屏幕上设计，并通过网络分享成果，将互联网文化与合作引入制造过程。设计思维以用户为中心的思路正好契合了他们的工作方式。创新企业的业务开拓并不依赖专业人士的经验判断，而是独立个体的跨界协作，设计思维的团队工作、快速迭代也塑造了积极、开放的企业文化。

其次，传统优势企业导入设计思维，实现企业文化转变。

慕尼黑再保险（Munich Re）、博世（Bosch）等大企业从董事会层面引入设计思维，改变原有产品的开发、营销、管理流程，面向用户开辟更扁平化的创新管理格局，避免让部门成为障碍，为创新人才提供更大的发挥空间。

目前，创新企业对设计思维的需求体现在以下几个方面：

- 让"用户思维"真正进入企业决策。

- 跨部门协作，营造良好的创新氛围。

- 用新的洞察找到新的机会，实现快速尝试。

- 基于设计思维的创业实践。

……

1.2.2　设计思维与教育创新

如今知识更迭如此迅速，专业化知识在学生毕业时就已经濒临过时。在已掀起学习革命的当代，一切学习对象被冠以创新的名字，"为创新而教育"的理念也获得越来越多的认同。高等院校的创新教育体系面临挑战：创新教育如何回应新的跨界创新需求？越来越多的企业、院校开始加入到设计思维的实践之中。设计思维进入了教育领域，打破原有教育规则，实现跨领域人才培养。

1. 设计思维教育的全球地图

2005年，美国斯坦福大学设计思维学院(HPI D-School)成立。2007年，德国波茨坦大学HPI学院成立。两所学院有着共同的投资人——SAP公司的联合创办人哈索·普拉特纳（Hasso Plattner）先生。两所学院分享相似的教育哲学与创新经验，分别提供两个学期以创新为驱动的研究生课程。斯坦福大学依托硅谷的高科技环境，而波茨坦大学则与德国强大的制造业携手，两所学院都致力于持续创新，聚焦创新的文化氛围、科学且体系化的创新流程以及战略性的实施方案。除了校内课程，两所学院还面

向企业高管开设多种形式的创新培训。

现在，巴黎高科集团、悉尼科技大学等高等教育机构都开设了设计思维课程。2014年，美国老牌学校波士顿学院（Boston College）与Continuum 公司合作，打通全部专业，全面引入设计思维课程，改变了1991年以来没有修改过的主干课程。2014年，斯坦福大学通过设计思维流程探讨出更为激进的Open Loop（开放循环）改革方案。在这套体系中，去掉学科、学年、专业划分，代之以三个学习阶段：Calibrate（调整）、Elevate（提升）、Activate（激发）。

2. 中国传媒大学设计思维创新中心

2011年，中国传媒大学从德国波茨坦大学率先全面引入设计思维课程体系，为研究生开设了初级、高级两套创新课程，并与奥迪、大众、康泰纳仕、平安保险、北京电视台、SAP、英特尔、恒大集团等业界公司，中国妇女基金会、儿童慈善基金会、百年职校、瓷娃娃、红丹丹视障人士服务中心、中国商务部、中德国际合作组织等合作，开展

案例：面向未来的教育

美国哈佛大学教育研究生院资深教授戴维·珀金斯在《为未来而教，为未来而学》中论述了新的教学理念："为未知而教，以未来智慧的视角看待教育"。他提出：结合现实世界的挑战，以综合能力为基准进行高等教育改革。面向未来的六大教育超越具体如下。

（1）超越基础技能。在全球范围内，教师们开始致力于培养学生的批判性思维和创造性思维、合作能力和合作意愿、领导力、创业精神，以及在这个时代生存和发展所需的其他关键能力与品质。

（2）超越传统学科——新兴的、综合的、有差异的学科。例如，教师们开始关注生命伦理学、生态学、心理学和社会学的最新理念，以及其他能够应对当前机遇与挑战的学科领域。

（3）超越彼此割裂的各学科——

跨学科的主题和问题。有的课程向学生提出了一些重要的现实问题，这些问题通常具有跨学科的特性。例如，贫困的根源及其可能的解决途径、各种能源资源的贸易问题等。

（4）超越区域性观念——全球化的理念、问题与学习。教师们的注意力已经不再局限于地区或国家事务，而是拓展到了国际问题，例如世界史、全球金融贸易体系或培养世界公民的潜在意义等。

（5）超越对学术内容的掌握——学习、思考与课程内容有关的现实世界。教师们开始鼓励学生关注与课程内容相关的现实生活，进行更深入的思考，并且支持学生的创造性表现，而不仅仅让学生从学业要求的角度来掌握课程内容。

（6）超越既定内容——提供多元学习选择。在某些教育机构，教师会支持并指导学生在常见的选修课之外自由选择其他学习内容。

创新领域的人才培养和项目实践。2014年，中国传媒大学设计思维创新中心正式成立，结合全球创新智慧与中国本土经验的创新思维课程正式推出，着力打造适合中国人的创新教育课程，与中外企业携手开启创新之旅。

1.3 设计思维者的T型素质

斯坦福大学的蒂娜·齐莉格指出："我们一直致力于培养T型人才。这类人才不但要具备一定深

度的学科知识，更要具备一定宽度的创新精神和经营理念，这样才能使他们团结其他学科的人才，更高效地工作，将他们的想法付诸实践。"

所谓"T型素质"（T-shapedTalent），含义如下：字母T的一竖代表人才的专业素质，用来衡量人才在某领域的深入程度；T的一横象征人才超越特定专业，向其他领域拓展，同时意味着人才相互合作的意愿与行为。时代巨变，跨界创新蔚然成风，T型素质意味着涵盖人文、科技、商业的跨跃性综合素质。T型素质的推崇者从IDEO、苹果、谷歌等科技企业拓展至商业、工业、金融、艺术设计等各个领域。

詹姆斯·杜瓦指出："思想就像降落伞，只在打开时才能发挥作用。"对T型人才而言，思想的"打开"包含了多重内涵：人才的跨领域素质、与他人合作的能力以及其他综合素质。

1.3.1　跨领域素质

传统教育方式对应的I型人才一般聚焦于某个专门领域，T型人才则是建立在专业基础上的通才。I型人才钻研问题本身，习惯于在本学科的范畴和路径中解决问题，推崇专业，而轻视"业余"。T型人才的观念则强调跨领域的格局和视野，重视感性、理性、创意发散与归纳阐述的结合。T型人才拒绝依赖单一方法，他们擅长左右脑协同运用，以新鲜的眼光、灵活的视角，从用户体验出发，结合特定环境，思考具体问题的解决方案。

跨领域素质意味着成为灵活的通才。密歇根州立大学菲尔·加德纳教授指出,T型人才是理想的从业者，他们是"具有技术能力的艺术学生，或经过人文学科训练的商科学

生"。兼具理性与感性的T型人才拥有更大的视野和好奇心，并能够因此跨越文化的边界、学科的边界、人与人的边界。

1.3.2　合作能力

具备T型素质的创新者不仅对某一专业有深入的钻研（字母T的一竖），更可以跨越出去与其他领域相结合（字母T的一横），与其他伙伴寻求连接，实现突破。设计思维试图通过跨学科、多领域的合作，使各种不同背景成员的思想碰撞，释放每个参与者的创新能量。

T型人才的合作通过"共同思考"实现。在拓展新想法时，T型人才能够将自己的点子建立在其他人的点子之上。T型人才的合作态度体现在：愿意倾听他人意见，站在对方角度理解问题，包容不同的思维方式，并能基于团队进行创新工作。IDEO公司CEO蒂姆·布朗阐述了T型人才的基本要素：愿意跨出个人角度，从别人的角度、跨领域的角度考虑问题。具体体现在描述工作成果时强调创意者本人如何得到他人协助，珍视团队贡献。

T型人才不仅能够独立思考，还乐于合作创新。乐于合作是一种基本的工作态度，也是营造团队与企业创新氛围的关键。

1.3.3　综合素质

除跨领域素质、合作能力之外，创新者还需要具备一系列综合素质，例如好奇心、善于提问、勇于尝试、不怕失败等。

创新者需要有一颗"赤子之心"，用儿童般的眼睛去观察世界，"不顾颜面"地参与角色扮演，秉持乐观而积极的态度，打破思维藩篱、习惯框架，跳出盒子之外（Out of Box），能够进入敢想、敢做的创新状态；乐于接受强调变化，能够以变应变，在变化中应对挑战；以开放的心态进入真实的生活。

💡 **思考：如果孙悟空是个创新者**

孙悟空具备创新者最需要的种种素质，是创新学习者的榜样。字母D不仅意味着设计（Design），也意味着颠覆（Destroy）、发现（Discover）、与众不同（Different）、新维度（Dimension）、讨论（Discuss）、多样性（Diverse）、决断（Decide）等。设计思维创新方法强调以人为中心、商业驱动、技术实现的平衡，其核心内涵旨在培养团队成员成为孙悟空一样的D-thinker。

※ 跨界

人、猴、神、妖……孙悟空集合了多重角色。任何一个单独的身份都不是孙悟空，他是真正的多面者。"跨界"的身份为孙悟空解决问题提供了很大的便利。在不同的时空维度上自由穿越，孙悟空不仅能理解人，也能理解神与妖，基于独特的理解获得更深入的洞察。

※ 变化

孙悟空掌握七十二变，上天入海，无所不能。

孙悟空的变化通常与具体的挑战有关：需要钻进对方肚子时变成虫，需要飞翔时变成鸟……以不同的变化应对不同的挑战。

※ 颠覆

大闹天宫的孙悟空是出了名的"颠覆派"。孙悟空蔑视层级观念以及既定的条条框框，无论是哪路神仙，孙悟空都敢于面对，敢于过招。

※ 团队

作为"取经团队"成员的孙悟空，即便本事大，也离不开与其他成员的协作。在困难时刻，更要求助各路神仙，共享"法宝"来解决难题。

在创新学习中，我们强调用群体智力（"We" Intellegence）代替个体智力，用优势互补的跨学科创新团队战胜个人英雄主义。

与其他课程团队不同，设计思维团队协作更密切、真实。参与者全天候"混在一起"，分工不是硬性的，交流却是实时的。通过课程训练，我们发现无论学生还是企业团队的凝聚力都获得了有效的提升。

※ 赤子

横空出世的孙悟空始终保持一颗赤子之心，他没那么严肃，遇到再大的事情也以玩耍的心态面对。孙悟空具备真性情，沟通直接，反馈迅速，不绕圈子。

※ 行动

孙悟空是真正的行动派。在得出结论之前，总要翻起筋斗云，亲自体验和调查一番。孙悟空主动探索而不是被动接受，拒绝权威，从不盲听盲信。

1.4 设计思维案例

设计思维的学习路径并不是跟随案例、模仿案例，而是根据特定的创新命题，围绕不同用户的需求，探索独特的创新解决方案。通过以下两个案例，我们可以了解设计思维的基本流程与理念。

1.4.1 斯坦福大学案例：婴儿保育设备

1. 背景

全球范围内，每年诞生2000万名体重过低的早产婴儿，有超过100万名婴儿在出生后一个月因缺乏妥善照顾而夭折，98%的夭折现象发生在发展中国家。在印度、孟加拉等国家，由于公立医院较少，幼小的生命在去往医院的长途跋涉中无法得到合适的照顾，或因为父母无法支付每天约130美元的婴儿保育箱使用费而去世。即使及时送医，也常有因保温箱操作不当而发生的夭折事件。

2. 创新过程

1）理解与观察

在分析命题后，设计思维创新团队来到孟加拉

的大型医院，与医生、护士交谈。通过对当时情况的观察，他们了解了婴儿保育箱设计的背景，也发现了问题所在：虽然婴儿保育箱价格偏高，但很多机构会向当地医院提供捐赠。即便如此，医院的婴儿保育箱内却没有婴儿。为了弄清原因，创新团队不仅询问了医生和护士，还来到附近村庄的家庭中调查。

2）综合分析并寻找洞察

创新团队发现，由于交通不便，母亲们从家里到医院会花费大量时间，婴儿本来就十分脆弱，经过4~6个小时赶到医院时可能已经去世了。因此，设计一个更加便宜的婴儿保育箱没有意义，他们需要的是一种能够"帮助运输"的婴儿保育箱，比如直接在车上使用、不需要耗电的产品。

3）创意与原型制作

创新团队进行头脑风暴，做出了100多个产品原型，最后选定了一个方案：睡袋式的婴儿保温袋，内部设置了一个蜡制的部件，可以方便加热，并为婴儿持续保温。

4）测试与迭代

学生们回到村庄，为村民演示婴儿保温袋的产品原型。通过对母亲们使用体验的调研，创新团队发现设计中还存在一些看似不起眼、实则非常重要的问题，例如，有些婴儿个头很小，在婴儿保温袋里妈妈无法看到孩子的脸，就会担心孩子是否呼吸。通过反复的沟通与改进，团队最终了解了当地用户的使用方式及真实顾虑，进一步完善婴儿保温袋的设计。

3. 创新成果

斯坦福大学设计思维创新团队成功研发了便携式的育婴保温袋。比起传统的婴儿保育箱，育婴保温袋的使用更简单、安全，只需要间歇性地充电，一次充电使婴儿的体温维持在37℃长达4~6小时。保温袋的价格大约是25美元，仅是传统婴儿保育箱的1%。除此之外，这种育婴保温袋还能反复利用，也符合环保理念。

4. 反馈

自EMBRACE婴儿保温袋市场化以来，已有超过一万名发展中国家的早产婴儿受益。该产品获得了包括《经济学家》杂志颁发的"经济学家创新奖"在内的多个奖项，也得到了社会各界的好评。

1.4.2　中国传媒大学案例：为盲人而设计

1. 项目背景

在中国，1263万人有视力残疾（截至2010年，根据中国残疾人联合会数据），而且这个数字一直在持续增长。这也就意味着大约每100名中国人中就有一位视障人士。视障人士数量如此之多，为什么我们很少见到他们？这是因为他们往往深居简出，盲人朋友甚至不敢轻易出门。视障人士跟普通人一样，需要上学、工作、生活、照顾家庭，却"要"面对生活中的种种不便：基础服务设施缺失，就业机会有限，社会的误解与偏见等等。

中国传媒大学设计思维创新中心与北京红丹丹视障文化服务中心合作，用设计思维方法为盲人用户设计实用产品，以提升他们的生活质量。

2. 创新过程

1）理解与观察

创新团队拜访了红丹丹中心，与多位盲人朋友一对一接触。创新团队戴上眼罩，体验盲人的感受，尝试依靠盲杖行走、"听声音、看电影"等活动。

通过与盲人交流，创新团队得知：盲人并不是像我们想象的那样，在生活中什么事都不能做。盲人能够自己出行，也可以自己做饭、查找信息……盲人很希望明眼人能够伸出双手帮助他们，同时，他们也希望保持尊严，保持生活的独立性，尽量自己解决生活问题。

2）综合与洞察

回到工作室，创新小组成员分享了盲人朋友的生活故事，梳理用户信息，如姓名、年龄、工作、婚姻、爱好等诸多方面，对盲人朋友的所说、所思、所想进行综合分析，最后得出针对盲人用户的一系列洞察。四个创新小组分别确立了盲人出行、盲人厨房、盲人社交、盲人定位等创新方向。

3）创意与原型

在头脑风暴的过程中，针对盲人生活的新创意层出不穷。其中一组学生使用乐高玩具搭建了"盲人厨房"原型。他们这样描述创意成果："你可能从来没有试过闭着眼睛煮食物，但试想一下，如果你别无选择，你会怎么办。对于世界各地失明和视力受损的人来说，这个原本简单的任务是相当艰巨的，因为它很危险。我们设计了安全炊具用品，利用独特的内翻式锅边使视力障碍人士更方便地翻炒菜肴，而不会将菜弄得到处都是。我们还在普通的刀具上增加了保护外罩，让视力障碍人士能安全地切菜。当然，这些炊具的使用不仅限于视力障碍人士，也能让初学者更好地享受烹饪的乐趣。"

4）测试与迭代

创新团队再次访问盲人朋友，向他们展示设计构思，获得了用户反馈。例如，比起

触觉获取信息，盲人朋友更喜欢听觉提示；在生活场景中盲人朋友能够熟练操作，可以解决很多生活问题（例如菜刀很少切到手）；生活物品只要放在固定位置，就能方便地找到，等等。创新团队回到工作室，重新思考创新方案，有的小组推翻了原有设计，构思了全新的设计方案。

3. 创新成果

历经两个月，中国传媒大学设计思维课程产出五个设计概念，分别是：让信息来找盲人的智能盲杖、不外溅菜的炒锅、不切手的弹簧菜刀、发声盲尺以及安全信息定位系统。中国传媒大学设计思维创新中心邀请来自红丹丹组织、SAP 公司的公益项目负责人、专家等参加了创新成果演示会。

4. 反馈

红丹丹项目负责人曾鑫也是一位弱视人士。她在听完项目汇报后表示：与其他助残志愿行动相比，中国传媒大学设计思维创新团队真正关注了视障人士生活的细节。她希望与中国传媒大学设计思维创新中心合作，将设计构思转化为真正的产品。参与本次创新项目的学生这样写道："整个流程走下来，虽然产品还有些需要继续改进的地方，但是我们都深刻体会到了团队合作带来的化学实验一样的效果，也感受到了设计思维神奇的地方。我们都体会到了创新与合作，收获了乐趣。在与盲人的相处过程中，他们给了我们一些关于人生的教导……他们教会了我们乐观的人生态度。在帮助他们的过程中，我们受到了他们的感染，感受到生活中纯粹的快乐。"

第2章 精要工作坊：
设计思维的快速体验

"与其空泛谈论设计思维的理论，不如立刻开始体验！"

学习设计思维的最好方法是参加一场工作坊活动。在一系列的活动中，针对一个具体的设计挑战（Design Challenge），体验完整的设计思维流程，通过团队协作完成一个创新项目，在边动手实践边讨论交流的过程中充分理解和掌握设计思维的精髓。

2.1 工作坊概述

2.1.1 什么是设计思维工作坊

工作坊（workshop）是一种理论结合实践的学习活动。本章介绍的工作坊适合设计思维的初学者，其中包含了一个完整的设计思维创新命题项目——钱包项目（Wallet Project）。

最初版本的钱包项目是在2006年冬季被开发出来的。当时，斯坦福大学的设计思维学院在其入学启动训练营课程中用它作为设计思维的入门。此后该工作坊被美国、德国和中国的设计思维学院普遍沿用，设计思维实践者不断地对它进行补充、修改、扩展和完善。

钱包项目是一个贯彻了"在做中学"（Learning by Doing）理念的、实践性很强的活动，它让参与者在尽可能短的时间内体验设计思维流程的一个完整循环。该项目也提供了全面体验的机会，让所有参与者接触和实践这一创新体系的基本价值原则：以人为中心进行设计的理念、积极行动的态度、循环迭代优化的文化和快速实现原型的路径。

2.1.2 为什么采用工作坊形式

在这个快速体验项目中，为什么会选择钱包这种普通物品来引入设计挑战呢？

这是因为每个人都有使用钱包的经验，或者使用其他方式携带过现金、卡和身份证件等。钱包及其中的东西很可能引出关于一个人生活里一系列有意义的事情的联想，在工作坊中，参与者手里拿上一个实物制品，能立即唤起他或她的很多个体经验，而且人

们在室内就可以实现互相"移情"。作为一个起点，钱包还有可能联结到一系列相关的其他创新目标上，包括设计物品、体验、服务、系统和空间等。

在这个工作坊以及其他所有设计思维工作坊中，为什么要采用基于项目的、以团队为单位进行推进的学习和实践方式呢？

很显然，与单调的老师讲授、学生听课这样的传统教学形式相比，参与者分组讨论和实际动手设计制作的过程会更有趣，也更有效。这是包含了多样化活动的创新教学模式，精心组织的工作坊会让学生处于主动的学习状态，每个积极的行动者都能通过针对具体目标实现有意义的产出并获得成就感。

2.1.3 创新的可能性

除了设计钱包，开展入门工作坊活动时也可以选择其他的类似主题。例如，设计挑战可以是"设计新的个人口腔卫生方案""重新设计送礼物的体验"或者"为同伴设计一把理想的椅子"，等等。

入门工作坊的组织者在设定主题的时候应重视以下原则：

• 设计的目标应具体。最好选择用户可触可感的实体对象，这种对象应适合使用常规材料制作原型。

• 设计出来的对象应该是被高频使用的。例如，一年或者隔更久的时间才会用到一次的圣诞树、元宵节灯笼等节日用品显然不像牙刷这种日常用品那样适合作为工作坊的创意主题。

• 选择的设计对象应该是每个参与者都有机会接触到的，避免使用人群的局限性。

例如，如果参与者主要是成年女性，可以让她们重新设计超市的手推车，但这个主题对于年龄较小的青少年就不太合适。

- 选择的主题最好能与生活、工作场景和个人经历相联系，即有助于引发故事。例如，鼠标、键盘虽然会被频繁地使用，但不太能投射情绪和情感，因此比较而言不如钱包或椅子这样的主题。

2.2 工作坊的准备

2.2.1 教练准备

这个体验工作坊至少需要两位教练（Doach）参与组织。在实施钱包项目时，一位教练作为工作坊的主持人，专注于传达每个步骤要求，讲授要点和控制时间，另一位教练控制流程细节，在现场鼓励进程受阻的参与者并提供帮助，如果学生人数不够（理想情况是参与者人数为偶数），第二位教练可以与单独的一名学生组成二人小组完成工作坊。

教练团队应预先熟悉项目的每一个步骤，并承担在反复多次举办的工作坊中不断改善学习体验的责任。

2.2.2 准备场地环境

工作坊组织者应熟悉场地，尽可能预先对环境做一些安排布置，以激励参与者积极投入，促进参与者轻松开展项目。

房间布置应让参与者处于主动的、活跃的状态。最好使用高脚桌和高脚凳，避免让

大家躺在低矮柔软的沙发上昏昏欲睡。条件不具备的话，也可以使用标准高度的硬质桌椅。该工作坊需要保证每个人都有工作的桌面，让参与者能够记笔记和画草图。

场地中桌椅的安排应该能让参与者容易两两相邻组成小组。在项目参与者工作的时候，应一直播放节奏轻快的音乐。在讲解每一环节的要点时应暂停音乐以避免干扰。

2.2.3　准备资料和材料

工作坊的组织者需要为每个参与者提供一份A3幅面的工作手册，采用单面打印或单面复印，每份手册应预先装订好。手册里的文字和图形最好是彩色的，如果条件受到限制，也可以印制成黑白的、A4幅面的工作手册。

在工作坊实施的过程中，要保证每个参与者都能获得足够的制作原型的材料，建议准备不同颜色的纸、笔、订书机、剪刀、美工刀、胶水、胶带等文具，材料的摆放应相对分散一些，避免参与者集中取用的时候过于拥挤。

2.2.4 准备设计挑战

工作坊采用命题项目的方式运作，设计挑战是"设计一个理想的钱包"（Design an Ideal Wallet）。

组织者对项目运行过程中各环节的时间要求应严格。在每次工作坊活动中，我们都可以找一种有趣的方法宣布"时间到了！"在设计思维学院里，经常采用敲锣的方法提醒大家该环节已经结束，也可以采用摇铃的方式或在电脑、手机的计时器里设定独特的铃声。

2.3　工作坊的过程

2.3.1　常规的工作方法

在所有参与者两两相邻就座以后，就可以立刻启动项目："与其空泛地告诉你什么是设计思维，不如你立即开始体验。大家将利用约一小时的时间做一个设计项目，准备好了吗？让我们开始吧！请想出一些点子来设计一个理想的钱包，请把你关于一种更好的钱包的创意画出来。"

在开始的时候，我们让每个参与者花3分钟时间，在手册的第一页上画出一个理想钱包的草图。这就是我们所说的"从常规的工作方法开始"。

这一环节的意图是拿一种抽象的、以问题为中心的解决方法（对很多人来说是典型的方法）与以人为中心的设计思维方法相互对比，参与者将在后面的项目中体验这种方法。在这个环节不要播放音乐，以凸显二者的区别。

在每个参与者工作的过程中，要让他们知道有多少时间可用，例如告诉他们"还剩一分钟时间。大家只需要画出粗略的草图，作简单文字标注就好"。通常人们会拖延，要随时提醒他们，以推动他们稳步向前。

在这一步骤结束时，教练询问参与者们感觉如何，并可以请愿意展示的人举起自己的草图分享给其他人看。

需要告诉每个人，刚才的做法是一种典型的面向问题解决的工作方法，即针对一个给定的问题，基于自己已有的观点和知识、经验开展项目，按自己脑中的解决方案做设计。下面要体验的则是另一种方法——即一种以人为中心（Human Centered）的设计思维方法。

2.3.2　观察与访谈

在这个新的步骤开始之前，需要让座位相邻的参与者两两结成小组。分组应根据参与者就座的情况，采用最简单的方式进行，必要时让坐在一排最边上的人更换座位到其他排。如果参与者数量为单数，可以让第二位辅助教练与单出来的那个人结成小组。

设计思维采用小组团队协作创新的工作方法，这样的环境不仅促使参与者能从同伴身上学习，还可以互相激励，团队之间也会形成良性的竞争。在这个入门项目中，参与者体验最小型的两人团队的工作模式。

分组完成之后，每个参与者打开手册的第二页，开始8分钟的观察与访谈。该步骤分成两段，小组中一人担任采访者，另一人充当被采访对象，4分钟之后教练会提醒所有人交换角色。

　　项目要求仍然是"设计一个理想的钱包"。但与常规的工作方法不同,设计思维强调:设计中最重要的一个部分是针对你的目标对象移情思考,建立同理心(Empathy)。我们现在所面对的挑战是设计出对你的同伴有用和有意义的东西。而要实现这一重要目标,与用户交谈是一个良好的开端。

　　在访谈开始之前,教练要告诉参与者用手册的第二页作笔记,记录他们看到或听到的感兴趣的和感到惊讶的东西。应确保每个人都明确访谈的逻辑顺序:每人4分钟,在中间互换角色。

　　作为开始访谈的一个简单方法,采访者可以要求同伴将钱包从口袋或书包里拿出来,向采访者逐一介绍其钱包中的东西。如果对方通常不带钱包,可以问他/她是从什么时候开始不用钱包的,平时如何携带现金、银行卡和各种票据,在什么特殊的场景中

会带钱包，为什么包里面有特定的银行卡、会员卡。要注意钱包中的哪些东西可以让你进一步了解到对方的生活。

当访谈计时开始的时候，教练应在现场播放音乐。到了4分钟以后，提醒每个人互换身份。

在前一个步骤结束之后，告诉参与者要进行第二轮访谈，继续深入挖掘那些在第一轮访谈中引发他们注意的东西。该环节总时长6分钟，仍然分成两段，每人有3分钟的时间，分别充当采访者与被采访对象的角色。

这一过程中，设计思维的学习和实践者需要从钱包出发，尝试去发掘同伴的故事、情感和情绪。要在访谈的过程中经常问为什么。有时我们可以暂时忘掉钱包，去寻找对同伴来说什么是重要的。例如我们可能会问，为什么他还带着前女友的照片？什么情况他会带上大量现金？他在什么时候第一次自己挣到钱，获得的工作报酬，当时的情形是怎么样的？有没有过丢钱包的经历？询问他当时的感受，以及接下来做了些什么事情。

参与者需要使用手册的第3页记录观察和访谈的要点。教练应提醒大家在笔记里记录一些意外的发现，并注意引述被采访者的原话。

2.3.3　综合与提炼

接下来，让每个人花3分钟整理自己的想法，并将从同伴处了解的东西用文字写下来。这里参与者使用手册的第4页工作。

两轮访谈记录下来的东西可能很多，呈现在手册上的原始信息会显得比较杂乱。这种状况的典型应对方式是作归纳（Induction），归纳最简单的方法是将交流过程中发

现的东西分成两类：

（1）你队友的目标和期望（Goal and Expectation）。

（2）你的洞察（Insight）。

前者就是用户关于钱包的需求（Need），即具体的人围绕钱包对生活的具体期望。用户的需求往往可以在其谈话原文中明确找到。在归纳的时候，应该同时注意挑选出身心两方面的需求，通常使用动词表述目标和期望。

例如，对方想尽可能少带东西，或者需要那种钱包在兜里鼓鼓的感觉。

后者的洞察代表某种深入的发现，通常不是对方明确表达出来的东西，而是你在纷繁的信息里提炼出来的要点，是你演绎推导（Deduction）或凭直觉意识到的用户痛点。在后面的步骤中，可以借助洞察进一步实现创造性的解决方案。

例如，你可能注意到，与采用信用卡消费时相比，携带现金会让他更清楚购买时的价值，并更谨慎地作出购买决定。

又如，你会发现，她实际上是将钱包看作一个随时提醒自己和帮自己将东西组织归类的系统，而不是携带物品的普通容器。

接下来，每个人花3分钟把需求和洞察表述为一句话。

需求可能有好几个，洞察也可能不止一个，我们需要在其中选择最有说服力的需求和最有趣的洞察，将二者有机地结合在一起，组成一句关于对方立场的陈述。

在构思这句话的时候，每个人都应该站在同伴的立场思考，确保言之有物并且是可操作的。写下自己作为一个设计者将要面对的有意义的挑战，这段话将被用来明确之后的设计方向。

在设计思维创新活动中，这些工作被称为"用户要点聚焦"（Point Of View，POV）。这里包含三个要素：

（1）用户（User）。这里可以写上同伴的名字或者昵称，如果可能的话，加上能够描述用户特征的定语，比如"作为一个喜欢户外运动的大学生，李明……"。

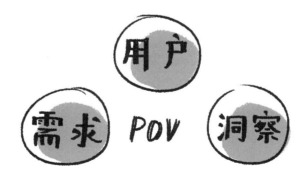

（2）需求（Need）。从访谈记录中选择一个同伴明确表示过的目标或期望，或者是你认为最值得满足的需要。

（3）洞察（Insight）。在用户共情的基础上进一步思考后提炼出的重要发现，这个发现可能与前面的用户需求一致，也可能有矛盾冲突。

这里有一个POV的例子：小芳想要在钱包里放那些能随时拿到的东西，她希望这能确保自己做事更果断和更有效率。但令人吃惊的是，带上钱包反而让她觉得没有准备好采取行动。

在另外的设计思维工作坊上，还有这样的表述：张帆需要一种方法，让他既能注重饮食健康，又能维持与朋友们的亲密社交关系。但是，他总觉得不跟朋友们喝酒的话，就无法融入他们当中。

这个环节是设计思维中难度比较大的部分。初学者有可能在此迷失方向。另一种更简单的做法是，让大家用比喻、类比的方式描述对方和其理想的钱包之间的关系。

例如，对小丽来说，每天出门前快速清点钱包里的内容，就像她化妆的一部分。

2.3.4　创意与测试

创意环节让每个人进入思维发散、自由联想的状态，这个步骤也称为头脑风暴（Brain-Storming）或酝酿。

头脑风暴的时间安排为5分钟，参与者使用手册的第6页。首先每个人要在页面上方先重新写一遍对问题的陈述，即用户要点聚焦（POV）。然后，让他们画出大量创意草图，得到尽可能多的不同点子。

工作坊的组织者应提示大家：我们正在为自己确定的新挑战寻找创新的解决方案。工作的要点如下：

（1）要尽可能地追求数量，多多益善。

（2）这是生成点子的时间，不是评估点子的时间，评估这些点子的工作留到以后。

（3）参与者之间甚至可以发起一场友好的竞争，看谁的创意最多。

（4）要努力用图形表达，而在需要突出说明细节时才用简单的文字作标注。

（5）提醒参与者不一定非要设计一个钱包，相反，是要针对他们刚才所陈述的问题提供解决方案。

在前面的创意环节结束之后，每个人开始向同伴介绍自己的多样化创意方案，并听取反馈。该步骤总时长为10分钟，分成两段，满5分钟的时候，需要提醒每个小组中的两人互换角色。

这个时候做的实际上是进一步的访谈，每个人都要花时间倾听同伴的疑问，观察同伴的反应。解决方案的设计者轮流把草图拿给同伴看，听取同伴

的意见，每个访谈者记下在这些点子中对方喜欢什么，不喜欢什么，他/她对这些呈现在纸面上的创意有何疑问，有什么改进的想法。采访者需要注意倾听，以进一步获得新的洞察。

测试步骤是了解用户的情感和动机的另一个好机会。在讨论中可以先让对方自己研究一下草图，看其是否能明白设计的都是些什么，然后解释设计者自己的创意。设计者要避免只说不听，避免为自己的点子作辩护，因为这一过程不是为了证明设计者的点子有多合理，而是为继续完善设计而寻找灵感。

2.3.5 原型与实现

在原型设计阶段，参与者有3分钟的时间思考从同伴那里获得的信息与灵感，总结归纳收集到的反馈，基于所有对同伴及其需求的新的理解和洞察，画出一个新的创意，形成一个全新的设计方案。这个设计方案可以是对之前创意的完善，也可以是全新的东西；可以从之前多个点子中的一个发展而来，也可以把多个想法组合在一起得到一个复合式的创新产品。

可以仍围绕原来的问题陈述进行工作，也可以基于参与者发现的新的洞察和需求，构造出一个新的问题陈述。在设计过程中，需要围绕这个新创意尽可能地提供更多细节、色彩。设计者需要更积极地考虑，这一解决方案如何能适合同伴的生活情境，对方会在何时、如何使用你所设计的东西？

在参与者工作时，工作坊的组织者需要准备好下一步制作原型用到的材料。

在实际动手制作原型的步骤里，参与者以自己刚在草图上画出的创意作为设计蓝图，将解决方案制作成一个有形的东西，每个人有7分钟时间，用以具体实现自己的实物原

型设计方案。

可以只实现整个解决方案中的某一个方面，例如突出表现能满足用户主要诉求的钱包大小、厚薄，或是材质、手感，等等。为了说明我们的创意，有可能不仅要运用纸张和布、箔材料做一个等比例的实体模型，还需要营造出能让用户与之互动的一种体验过程。制作出来的东西应该尽可能让同伴与之亲身接触，如果解决方案是一种服务或一个系统，应构造一个情境、一个接触环境来让同伴体验这一创新方案。

设计者可以使用手头的任何材料，包括工作坊所使用的空间环境。在这一步骤开始之前和工作进行的过程中，组织者应反复提醒参与者注意安全，避免受伤。因为时间要求紧迫，从纸面工作到实物操作让参与者不自觉地进入兴奋状态，节奏欢快的环境音乐也会让气氛升温，原型材料中会频繁地使用剪子、美工刀、金属箔、边缘锋利的纸张等有一定危险性的物品，动手时参与者很可能割伤自己的手指或手掌。为预防这一高概率事件的发生，组织者可以准备一些创可贴。

2.4 工作坊的反馈和总结

2.4.1 反馈

接下来是介绍方案并听取反馈（Feedback）的过程，该步骤总时长8分钟，分成两段，满4分钟的时候，组织者应提醒每个小组中的两人交换身份。

首先是一个人向同伴介绍方案，获得反馈，然后反过来。

在这个步骤里，每个人都有机会拿自己实现的原型与同伴分享。在获取反馈的时候，参与者不应纠结于自己的原型，无论是物理上的还是情绪上的。这里的要点仍然不是验证原型的正确性，毕竟钱包只是一个人工制品，我们的目标是用它推进一次新的、有针对性的谈话。

和真实的用户、我们身边的人相比，原型其实不重要，它所带来的反馈和引发的新的洞察才是重要的。工作坊的组织者可以再次提醒每个参与者，请大家不要试图捍卫自己的原型，相反应该把自己精心设计和尽心制作的钱包拿给对方，让同伴亲身体验，请每个人仔细观察同伴怎样正确地或错误地使用它。在此过程中，要记下解决方案中同伴喜欢的、不喜欢的部分，同伴关于设计中一些细节提出的疑问以及给出的新想法和建议。

2.4.2 展示和分享

这是设计思维体验工作坊的最后一个活动。组织良好的反馈与分享能将这次练习从一个简单有趣的活动升华为一次有意义的学习和实践体验，能够影响参与者将来从事创新工作的方法。

如果桌子是可以移动的，应快速地把房间里的桌子并在一起，也可以在屋子中间找一个大桌子，让大家能聚集在周围。请每一个人拿来自己设计和实现的原型，把它放在房间中央的桌子上。

这个环节的要点是，让大家聚在一块，看看各自为同伴设计的创新解决方案，分享自己在工作坊体验中的心得。组织者可以用下面的方法引导参与者积极发言：

"谁发现自己的同伴设计出了自己非常喜欢的东西？"

"谁看见了一些东西让你非常好奇，想弄明白的？"

在分享的过程中，既要让制作该原型的那个人参与到谈话中，也应该把钱包的目标用户吸纳进来，听听他们都有哪些心得。

"你们和队友相互沟通的过程顺畅吗？"

"和队友的谈话为你的设计提供了哪些信息？"

"测试和反馈步骤怎样影响了你的最终设计？"

"这个过程中对于你来说最具挑战性的部分是什么？"

由于工作坊的参与者可能是学生，也可能是已经工作的人，可能是管理者，也可能是具体业务的操作实施者，可以根据人员情况，将分享活动与参与者学习的专业领域或从事的工作相联系，自由讨论大家在之后的学习工作中是否能够运用刚刚体会到的东西作出一些改进和完善，体验过程中哪些环节与自己平时所习惯的有明显不同，以及为什么会如此，对自己有何启发，等等。

2.4.3　总结

作为收尾，主讲人可以结合自己的经验作总结陈述。为了帮助参与者归纳整理整个工作坊活动的收获，需要在此强调设计思维的一些核心观念：

- 以人为中心的设计。针对你为之进行设计的某人或某个人群的移情，实现同理心，获取来自真实用户的反馈，是一切优秀设计的基础。

- 实践和原型。原型不仅可以用来验证你的创意的方法，也是你创新的过程中将思维外化、将收获内化的一部分。我们通过动手制作、构筑原型来思考和学习。

- 总是倾向于采取行动。设计思维并不像字面上显示的那样只停留在思考中，它更倾向于鼓励设计者动手做出来。在思考、访谈和讨论的同时要不断地去做东西。

- 展示给人看，不是仅仅说出来。为用户打造一种体验氛围，尽可能多地使用视

觉方式进行说明，并以一种富于感染力和包蕴了意义的方式叙述一个故事，随时运用可视化的方法传达你的想法。

- 重复、迭代的力量。我们这次以一种疯狂的速度做完这个练习的原因是希望参与者体验比较完整的设计循环，所以我们给参与者设置了预先命题的挑战。重复、迭代是在项目中获得成果的关键。

第3章　理　解

理解（Understand）是人类心智和大脑的高层次功能之一，而且是最独特的。许多物理系统，例如动物的大脑、计算机及其他机器，可以吸收事实并根据事实做出行动，但到目前为止，没有任何其他一个东西能像人脑一样 "理解" 一个解释，或首先需要一种解释才能理解。

——戴维·多伊奇

3.1 理解概述

对设计挑战的理解，对用户所面临问题的理解，讨论和思考我们应该从哪些角度切入寻找创新解决方案——这是每一个设计思维项目开始的时候需要着手的工作。

3.1.1 什么是理解

理解是人区别于其他生物的一个根本能力。

在马戏团里和动物园的水族馆里，有很多大象、狗、猩猩和海豚都能完成复杂的动作。不少人曾观看过它们有趣的表演，有些人甚至会将自己的情感投射到动物身上，一厢情愿地认定这些动物有人的灵性。然而，那些动物的表现只是它们对食物等刺激的简单回应，属于动物本能的范畴，它们根本没有理解事物的能力。

从中学开始我们就知道，巴甫洛夫在生物学研究中已经发现，通过大量重复训练，动物能实现这样或那样的条件反射。动物能惟妙惟肖地表现出一些模仿人类的行为，但它们无法理解那些行为是什么，以及为什么要这样做，至少现在没有任何证据

案例：5美元的创新创业

在斯坦福大学教授创新课的老师蒂娜·齐格莉曾经给学生们提出了这样一个问题：如果给你5美元资金，让你在两个小时内尽可能地赚钱，你能够挣到多少钱？

在课堂上，学生被分成多个小组互相竞争，每组有5美元，所有同学花4天时间去研究这个课题，并测试一些方法。各小组在下一次课上有3分钟的时间向全班陈述，展示自己的解决方案。

面对这个挑战，有同学开玩笑说，我们拿这5美元去买彩票，或者是拿5美元去拉斯维加斯的赌场赌一把。当然，这样的方案也是可行的，但其成功的概率非常低，不但不能确保有收益，而且非常可能会血本无归。另

证明它们有这个能力。作为一种猜想，我们甚至可以说，理解是人的智能（Intelligence）超越动物本能（Instinct）的起点之一。

在设计思维工作的前期，我们强调的创新实践中的"理解"主要有两个层面的含义，其中既包含对设计挑战给出的问题以及问题所处的情境的认识，也包含对人的理解——不仅是理解用户，还要通过构建项目团队实现小组成员之间、小组和小组之间、项目参与者和教练之间的理解。

虽然我们将设计思维创新实践表述为一个包含五环节或六步骤的流程，并以理解作为起步的第一个台阶，但实际上，以人为中心的设计并非一个线性的过程，针对每一个具体的项目，这个体系都有可能作出复杂的变化加以多样化的应对。对设计思维更精简的理解是把它看作一组相互交叠的模块，而不是一套连续的操作步骤。对于初学者来说，有3个模块需要牢记：激发、创意和实现。无论将来面对什么样的设计挑战，激发部分都可被看作激励我们寻找解决方案的问题或机遇；创意是生成、拓

展和测试各种想法的过程；实现是将创新成果从项目阶段导入人们生活的路径。

3.1.2 理解为何重要

作为一种创新方法论，设计思维强调在开展项目的初期从理解起步，因为对问题、对人的深入理解能帮我们开辟新的切入视角，能催生独特的解决方案。

1. 理解问题

对真实问题的多角度、多层面、多维度理解能让我们突破思维的局限，防止在一开始就将解决问题的思路仅仅聚焦在单纯的产品上。因为设计思维中践行的设计不是仅针对视觉外观或产品功能这样传统的狭义的设计，而是指广义的设计，即寻求应对社会生活中复杂的、多样化的问题和挑战，为产品、服务、商业模式、组织形态和管理体系等提供具有创造性的解决方案。

2. 理解人

设计思维是一套强调人文价值的体系，它始终把对人的理解贯穿于创新实践的所有环节，它所强调的思维方法区别于纵向深入的分析性思维，是一

一些同学则首先想到用这5美元去买材料和租用工具，去社区摆摊卖果汁或者帮人洗车、剪草坪，等等。

在实际操作中，成绩排在前列的小组跳出了常规看问题的思路，成功地让初始投资获得了超过100%的回报。例如，一个小组在学校学生会旁边摆摊，帮助同学们免费测量自行车轮胎的气压，如果气压不足，则收费1美元帮他们给车充气。这是一个简单可行的服务方案，学校里的同学大多数乐于在他们的摊子上充气，虽然附近的汽车加油站有免费的充气服务。在摆摊一个小时之后，这个团队对问题的认识发生了变化，他们决定不再收取充气费用，而是在充气之后请求一些捐款。新的方法让他们在两小时

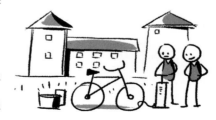

内的收入大幅增加，虽然他们对捐款额度没有任何要求，来享受他们服务的同学都很愿意提供或多或少的回馈。

这个小组的收益还不是最高的。排名第一的团队切入问题的角度更为独特，他们甚至都没有用到这5美元的启动资金，因为他们认识到，最有价值的资源既不是5美元的投资，也不是两小时的赚钱时间，而是下次课上每组拥有的演示的3分钟时间。所以，他们仅仅花了一些通信成本，联络到一家硅谷的公司，把自己团队3分钟的时间卖给企业，让企业来斯坦福创新课的课堂向全班同学作演讲和招聘。用这种简单的方法，他们把3分钟卖了650美元。

种致力于连接不同学科知识背景的专业人士，并寻求横向多样化拓展的联结性思维。设计思维主张让来自不同专业领域的人密切合作，基于对用户的关切解决实际中的具体问题。

这两种思维对应于大写英文字母T的一竖、一横，其中纵线代表着传统教育模式所强调的分析型思维（Analytical Thinking），横线则代表每个人有待拓展的多样化能力、沟通能力，以及将不同学科知识背景、不同专业能力的团队成员联结起来的设计思维（Design Thinking）。

分析型思维反映现代社会的基本理念，它主张专业区隔与分工的细化，用清晰的概念、明确的分类将所有人和物归于某个集合，整齐划一地加以高效处理；横向连接型的思维则更多地体现后现代的特征，在尊重个体价值的环境中，人的地位被提升到新的高度，每个人都占据一个独一无二的类别，产品和服务越来越倾向于围绕人、以人为中心来设计和开展，横线的拓展进而强调人与人之间的连接与互动，在交流、沟通和相互理解的基础上激发创意和创新。

3.1.3 如何理解

1. 正视约束

对创新活动的一种狭隘的认识是创新要有无限自由。有些人以为，在金钱用之不竭和没有交付时间压力的条件下，设计师才能彻底放松，灵感创意才能滚滚而来。实际上，如果没有任何限制，也就不存在问题，自然就没有创新的必要了。正是因为有各种稀缺的、实体的资源约束，我们才应该在虚拟的知识和智慧方面充分发挥，找到应对特定时代、特定环境、特定人群所面临的具体问题的解决方案。

因此在设计思维工作坊中，参与者都首先要面临严格的时间约束。工作坊既有完整流程的全局时间计划，也有精确到分钟的每天工作日程。除教练面向全体人员的知识导入之外，每组团队合作完成各环节任务的时间都有限制，一个小组面向大家作的简报也需要在规定时间内完成。毫无疑问，无所不在的时间约束给设计思维项目的参与者带来压力，在这样的压力下，每个人都不能松懈和拖延，

案例：阿波罗13号登月飞船的危机

1970年，阿波罗13号飞船在执行月球登陆任务的过程中，其服务舱里的一个氧气存储装置发生了爆炸。由于这次爆炸破坏了飞船的空气过滤系统，机舱里的二氧化碳浓度迅速升高，飞船上的3名宇航员面临生命威胁。接到这个不幸的消息，地面上的国家航空航天局的工作人员需要立刻想办法，在几个小时的时间之内找到解决方案。

在这个危急关头，工作人员的创造力被极大地调动起来，短时间内他们就设计出了一个新的空气过滤系统，这个新系统即使在宇航员缺氧意识模糊的情况下也能组装完成，事实证明，这个新系统的设计经受住了考验，3名宇航员最终也安全返航。

与真实商业环境、社会环境相似的限制才能激发设计者的活力和创意。

2. 保持开放性

开放是创新的必要条件。设计思维对开放性的践行既体现在其理念上，也反映在具体的创新活动中。

在其他教育培训体系里，教师和培训者主讲传授知识占据了绝大部分时间，但在设计思维系统中，每个设计思维项目的实践者都是平等参与、自由发表意见的主体。教练长时间讲授在设计思维活动中是不被鼓励的。在设计思维工作坊中，更多的时间被分配给参与者，组员在小组里充分交流想法，每个人的点子都被用即时贴记录下来并张贴在白板上，无论那些念头多么幼稚和怪异。不仅如此，分享与互动也不局限在小团体内部，每隔一段时间，设计思维活动中都会组织团队之间的分享。此外，设计思维实践者与项目委托方、与真实用户的交流都是创新过程必要的环节。

3. 拥抱不确定性

拥抱不确定性让我们的思维获得解放，让我们在创新的道路上不断发现新的灵感。我们在设计思维项目中开始面对设计挑战的时候，往往并不知道问题的答案。需要暂时抛弃对确定性直觉的、本能的依赖，在不确定中寻找各种可能。

由于我们往往原本就不是挑战所涉问题领域的专家，缺乏相关经验也让我们不会受到既定思维的限制。在运用设计思维方法的过程中，我们应该始终相信，会有更多的创意涌现，随着团队在密切协作中不断排除不理想的可选方案，这一体系会将我们导向未知的答案。

4. 保持乐观

设计是面向未来的，乐观是设计工作背后的基本意识形态。

我们必须对各种可能性保持积极的态度，而非始终纠结于探索道路上暂时遇到的一两个障碍。乐观者不必钻牛角尖，而会随时从旧思路中跳出来，再从新的角度切入去解决问题。无论我们面临如何艰巨的挑战，无论环境多么恶劣，无论可用的资源多么匮乏，我们始终坚信解决方案就在前方，即使现在不知道答案，也总是有可能找到它，或是通过有意义的尝试和失败为最终的解决铺设道路、架设桥梁。

5. 直面问题

问题是不可避免的，问题是可以解决的。

——戴维·多伊奇

不存在这样一种终极状态——所有问题都解决了。新的问题总会出现，这也是我们需要持续运用和发展、完善设计思维创新体系的原因。宗教许诺给人们一个无瑕疵的天堂，那种完美状态只是梦

案例：Facebook的创意营销

兰迪·扎克伯格曾经是Facebook公司的营销总监，她带领的团队原来叫"消费者营销"队伍。当她把这个部门的名字改成"创意营销"时，新名称就给所有的成员传达了一种正面的信号。虽然公司里的其他部门还不知道这个变化，组织内的队员们已经开始用更乐观的方式看待自己和业务内容、业绩目标。他们行动起来，用新家具、艺术作品和多媒体演示装置重新设计了工作环境，将团队的成果展示在自己的空间里。在工作中，大家提出了更多有价值的好点子，在激烈竞争的互联网市场上积极争取领先地位。领导者仅仅给部门改了一个名字，这样一个小小的改变就给每个人带来了正面的影响，激发了大家的想象力，使团队充满干劲和活力。

想，只存在于信仰之中。在现实中人们仍然会面临问题，就像每个人每天都面临补充营养、继续生存的问题，即吃饭问题，当然这个问题今天在世界上绝大多数地方都已经有无数种轻松便捷的解决方案。

从宏观上看，虽然人类文明、现代科技在造福社会的同时也给我们带来了一些不良的副作用，例如环境污染、生物多样性降低、极端恐怖主义蔓延等问题，但是这些问题仍然是可以继续通过文明发展和科技进步来解决。当然，在未来解决了这些大问题之后，可能又会有新的问题产生，但这并不是我们逃避现实、不敢直面问题和放弃创新、拒绝进步的理由。毕竟，如今已经没什么人会因为所谓的"城市病"而从生活舒适的大城市逃往人烟稀少的山林，退回刀耕火种的原始状态，而且如果真的那样生活的话，其人均对环境的污染和破坏会远远高于资源利用非常集约的城市，也就是说，更"自然"的生活会使问题更严重。

设计思维从理性的、乐观的角度理解问题，从更高的维度思考关于问题的问题，相信我们总是可

以解决问题，并在应对挑战的过程中取得智识上的进展，继而能在新的思维层级上应对更复杂、更棘手的新问题。这是一种认识的进化论，或者可以称为知识的进化论或智能的进化论。

3.2 理解的准备

3.2.1 小团队中的理解

设计思维主张以小型团队的形式开展项目工作。在当前信息爆炸、知识分工高度细化的环境下，虽然像乔布斯这样的个人精英会集中受到大众传媒的持续关注，个体仍然需要与团队合作才能发挥最大价值。在条件合适的情况下，团队的积极意义尤其显著，这些条件包括：

（1）成员多元化。大家在重要的技能和能力方面有所不同，在知识基础和思考角度上互补互助，形成"1+1>2"的协同效应。

（2）群体成员能够自由和开放地沟通想法。个人与个人之间是良性的互动和竞争关系，而不是相互敌视的对立和斗争关系，大家相互学习、共同进步才是最终的目标。

（3）从事复杂的工作任务。复杂的、艰巨的挑战让大家拧成一股绳，外部的压力和对创新成果的高度期待成为团队成员的黏合剂。而且大量研究表明，与个体相比，群体在完成复杂的工作任务时比完成简单任务时效果会更好。

基于这一理念，由几个人组成的活跃团队成为设计思维所预定的开展创新的主

体。如果参与工作的人比较多,可以分为若干个小组,每个小组最好由四到六人组成,各组既可以应对不同的问题,为不同的用户作设计,也可以从相同的设计挑战起步。因为随着项目的进展,即使针对的是同样的初始问题,各个小组一定会发现各自的独特的切入角度,根本不用担心出现解决方案同质化的现象。

为保证多样性,一个小组中的成员应该来自不同的专业领域,这样,团队中的每个人可以基于自己的专业知识背景,把他或她对问题的独特理解分享给其他组员。同时,大家也学着从别人的不同视角去理解问题。在美国斯坦福大学、德国哈索普莱特纳研究所和中国传媒大学的设计思维学院里,来自计算机科学、机械工程、信息技术、设计、管理、生物学、社会科学、法学、语言学、医学等不同专业的学生和教师们一起进行学习研究。这种模式也被称为"辛迪加法",它在教育领域中已被证明是非常有效的一种同伴学习方法。与个人英雄主义相比,团队相互合作、共同完成创新的项目方案在设计思维学院中更受到支持。

团队中每个人的发言都应受到鼓励,这样既有助于营造协作创新的氛围,也有利于不同专业背景的成员之间相互学习别人更熟悉的知识。不可避免地,小组中常常会出

现比较强势的参与者，这样的成员往往更多地主导讨论的话语权，并会尽可能让项目按自己预想的方向发展。从另一个角度看，他们不可避免地会承担比较多的工作责任压力和犯错误的风险，每次工作坊也是让具有领导潜质的人锻炼组织能力与说服能力的好机会。

作为理解的一部分，设计思维小组的初次沟通是从自我介绍开始的。一般每个创意小组需要通过讨论，为团队起一个名字来建立集体归属感。由于成员们来自不同的专业背景，大家通常无法用高度抽象的各自的专业术语相互沟通，所以他们一定会基于共同关注的话题，逐渐建立起合适的交流语言和惯例。很显然，设计思维的理解不仅仅是指向外的理解，不仅仅是理解自身之外的用户，理解别人面临的问题，理解从外面给定或委托的设计挑战，也包括个体和团体的内省，即每个人对自己的理解和小组成员之间的互相理解。

3.2.2　大团体中的理解

创新的终极源头是每一个人。个人在反思自身、理解自己的同时，也会在互动中持续地理解自己周围最容易接触到的其他人。个人之间的相互理解不仅局限在封闭的小团体中，也会扩展到更大的团体，这样的理解适合推进更复杂、更高级的协作，解决更困难的问题。

以人为中心的设计是一套开放的体系，不仅应鼓励团队内部的密切协作，也应支持团队之间的相互学习、良性竞争、协同进步。即使不同的小组都针对相同的问题，为相同的人群作设计，大家也并非互为敌手。虽然一个团队常常会学习和吸取另一个团队的

部分长处，但对隔壁小组百分之百的模仿、山寨和抄袭是根本不会发生的，毕竟从一开始，所有参与者都是为了提升自己的创新能力而聚集到一起来的。

　　设计思维工作坊中小组的定期简报是团队之间互相理解的一个重要活动。传统上，欧美大学里已经有很大比例的教学形式是讨论课，近些年，这种教育和学习的方法也开始在中国的高校中萌生和发展。和讨论课上每个学生独立发言陈述、课后每个人单独复习作业和预习准备不同，设计思维里嵌入了大量以小团队为主体的报告（或称演示，Presentation）环节。在日程中预先确定的演示时刻到来之前，每个小组里都弥漫着既紧张又兴奋的空气。在报告时，团队成员相互密切合作并在舞台上亮相，这样的协同展示更真切地模拟了现实中的商业活动，一方面把创新过程中每个阶段的成果都摆在更多人面前作公开的检验，将对设计挑战的理解向更深入的领域推进，另一方面也让每个组员通过这一活动反复磨合，加深组员之间的相互理解。

3.2.3　设计挑战的理解

　　理解环节的重点工作是明确设计挑战，确定设计活动面对的问题。所有的设计思维项目都是从分析一些需要解决的具体问题起步的。这些问题或者是由项目委托方提出的，或者是来自设计思维实践团队自己。定义为设计挑战的问题都是面向行动的，它通常围绕用户描述其现状、困境或需求，发现其体验中的痛点和兴奋点，并着重关注解决的方法和途径。设计挑战往往以"如何""怎样"这种关键词进行表述，而不是泛泛地问"什么是""为什么"或"何时何地"等。以下是设计挑战所描述的典型问题：

- 我们怎样帮助超市在保质期很短的食品过期之前对其进行有效利用？

- 怎样激励公民参与到地方政府的电子政务设计工作中来？

- 怎样传播呈现一项创新成果，让它在形式看上去符合数字世代人群的需要？

- 如何为普通城乡居民消除进入高速宽带网络的障碍？

当然，在设计思维创新活动中，设计挑战并非一成不变，经过最初的理解和观察阶段之后，经常会有与开始的时候完全不同的新发现。随着调查研究工作的推进，大家对问题的理解和认识会更加深入，设计者往往能够从与开始时不一样的角度审视设计挑战，重新对其架构，换一个思路确定自己解决问题的独特的切入角度。大量的设计思维实践经验已经证明，即使多个团队基于完全相同的设计挑战开始工作，在项目进行过程中，各个小组通常都会根据对问题的不同理解，修改和重构设计挑战，转而向更具体、更聚焦和更有意义的不同创新目标迈进。

3.2.4 对环境的理解

人时刻都处在某种特定的环境中，除了人在不断认识环境、影响环境和改造环境之外，不同的环境场景也向置身其中的人传递不同的信息，反过来对人产生各种影响。在

社会学研究领域有一个著名的"破窗效应"，这个例子可以充分说明环境对人的作用。

从正面培育人的创新心态的角度出发，设计思维创新体系通常对工作坊环境有独特的要求。项目小组应该有独立的空间从事专注的工作，场地里应该有大量白板，参与者在活动中随时将记录新点子的即时贴粘在白板上，触手可及的信息将团队成员围绕在中心，让每个人都能沉浸在密切沟通的氛围里。

设计思维工作坊空间里布置的典型家具是高脚桌和高脚椅，而非其他写字楼里的办公室常常选择的工业标准高度桌椅。这样，参与者在设计思维工作中会更经常采用更健康的站姿或半坐的方式，这不但有助于活跃每个人的思维，还暗示设计思维的理念是思考与行动并重，设计者随时要去实现创意的原型，而非仅仅满足于口头讨论。

设计思维团队也可以自己对工作坊的场地环境进行改造。只要条件允许，参与者随时都能移动家具，为组员构建一个更舒适的环境。白板、桌椅、

思考："破窗效应"

一个社区原本很平静、很安全。有一天，一座房子的玻璃被打破了。破损的窗户没有及时得到维修。之后，周围有更多的玻璃被打碎，越来越多的破窗对生活在社区里的人潜移默化地产生了负面影响，由之衍生的悲剧性效应也不断扩散。人们对消极现象越来越麻木不仁，社区治安逐渐恶化，该社区变成了对居民来说很危险的地方。

墙面、窗户和门都可以进行各种装饰，如果需要，还可以在小组自由支配的团队活动时间里到户外工作，让新鲜的空气促进各种新点子的诞生。

3.3 理解的方法

3.3.1 问为什么

设计思维提醒每一个创新实践者在处理一项具体的设计任务的时候不要急于立刻进入具体的操作，而应该首先向前问"为什么"，向后问"怎么做"（或者说向上问Why，向下问How）。多问为什么在工作的开始阶段尤其重要，因为它能为设计者解决问题打开全新的思路。

Why是关于意义的，对"为什么"的质询会把提问者和回答者导向更深入的思考，它把问题的应对提升到更抽象的价值层面。How是关于方法的，对怎么做的提问会把提问者和回答者引向更有效的行动，它把问题的解决推进到更具体的实践领域。

思考：设计一座桥

　　这是一个经典的思维实验。当接到"设计一座桥"的任务时，我们常会立刻开始考虑，应该设计一座木质的桥还是石质的桥，是钢索斜拉桥还是砖石拱桥、吊桥、浮桥。我们可能会询问委托方关于桥的建造位置、长度、材质和强度等方面的问题，但从设计思维的角度看，这时候首先应该问的问题是"为什么"——用户为什么要一座桥？

　　如果对方回答说，"因为需要到河的对岸去"，我们的设计思路将立刻变得更开阔，显然，摆渡船、隧道、热气球、泅渡和飞机等都可能帮助我们满足用户的需求。我们继续询问"为什么要到河的对岸去？"对方的目的如果是要传送讯息，新的想法又会因这次提问而涌现，因为传递讯息可以有很多办法，包括信鸽、电报、电话、信号灯和互联网等。而如果用户需要的不是送信而是递送快递包裹，我们又可以生发出滑轮索道、无人飞机和杠杆投掷器等奇思妙想。

很明显，对为什么的不断追问，对问题和需求持续的深入理解，可以让我们一次又一次开辟创新的可能性。从设计思维的角度看，致力于创新的人不必固守单纯的产品、建筑设计，而应打开思路，探索针对具体需求的解决方案，这些解决方案包括但不限于产品、建筑、服务、流程、机制、商业模式和组织架构等。

3.3.2　资料收集

在与真实的用户面对面接触之前，每一个设计思维团队都需要首先收集资料，对问题作尽可能充分的研究，为之后的用户访谈和现场观察做好准备。

设计思维团队承接或选择的设计挑战往往针对某一领域长期未能解决或被普遍忽视的问题。小组成员协作，密集地收集资料和学习相关知识，可以让有一定文化素养的参与者很快成为该领域的准专家，而现代社会中完善的互联网信息基础设施环境也让每个人的迅速跨界成为可能。

既然已经有了一个设计挑战，资料收集工作就不是漫无目标的。无论在商业领域还是在学术领域，5W1H都是调研时常用的参考框架。这里的5个W和1个H分别是6个英文疑问词的首字母，这些疑问词开启的疑问句覆盖了因设计挑战而需要接触的新知识领域的方方面面，具体的内容如下：

- Who。汇集关于目标人群/用户群体的信息，包括年龄、性别、数量、收入、宗教、种族、兴趣爱好、教育程度等。

- What。明晰工作的目标，确定预期的解决方案的形式是什么。解决问题的途径既可以是发明一件创新产品，也可以是改善服务，可以开发软件，也可以变革工

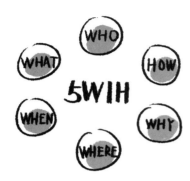

作流程、组织架构、企业文化等。

- When。通过查阅前人的研究成果和收集已有的案例，明确用户在何时会需要类似的解决方案，以及用户会在多长的时间段里用到将被设计出来的产品或服务，用户的使用频度也是需要研究的一个要素。

- Where。确定在什么具体的地方用户会需要我们的解决方案。上一个问题和这个问题共同界定了用户遭遇问题的情景，脱离了这样的情境，有可能就不存在原来的问题了。

- Why。研究用户为何会需要这个而不是别的解决方案，由此提升思考问题的维度，从价值角度扩展寻找创意的范围。

- How。分析解决方案具体如何实现，需要采取哪些步骤，需要多少人、多少资金，问题解决之后理想状态应该是什么样的，等等。

3.3.3 定量研究和定性研究

定量（Quantitative）研究法是在当今大数据时代流行的显学。统计学家热衷于收集大样本研

究对象的海量信息，在将所有用户简化为有限参数描述的群体的基础上，应用比较固定的数学模型作大量的测量、监控、估计和预测，通过对数据进行公式化处理、检验和分析，获得有意义的结论。这种研究方法发端于有严重"数目字崇拜症"的美国学术界，如今，全世界都有大量社会科学、人文科学领域的研究者致力于像这样模仿自然科学领域成功的实验方法，运用量化的统计工具持续地收集和记录数据，努力在控制环境条件的前提下寻找现象之间的因果关系。

定性（Qualitative）研究法则采取认识、发现、了解和判断等手段，在真实环境的现场对人和问题加以具体考察。定性研究者采用小样本作为研究对象，将用户看作一个个独立的、有丰富侧面的、不断发展和变化着的人。它使用实地体验、深度访谈、参与型与非参与型观察、文献分析、个案调查等方法对社会现象进行深入、细致、长期的研究，其工作流程、模式和标准是灵活的、没有结构性限制的，其对问题的描述也会根据实际的反馈随时进行动态的调整和修正。

设计思维作为以人为中心的创新体系，要求采用定性的研究范式工作，在具体的项目中确定用户对象，提出问题挑战，了解项目背景，明确创新目标，学习专业知识，建构概念框架，收集分析材料，归纳用户需求和发掘用户洞察，等等。

为什么设计思维不提倡定量的研究方法？因为在人本主义的设计者看来，统计仅仅是关于已有事物的静态数据，只适合对过去进行分析，不适合面向未来的创新。很显然，单纯的数据再多，也不会是关于前沿思想和未来趋势的灵感来源，对数据背后所描述的人的理解才是真正的灵感来源。设计思维主张回归对市场认识的本源，鼓励商业领域的创新设计者真正理解企业员工和客户的需求。想要真正有所发现，就应该与消费者同乘电梯，或者去翻检废纸篓，并且近距离观察消费者的购买过程，必须立足客户视角寻找新产品、新服务的创意——远在任何统计数据及其结论产生之前。设计人员不仅可以和用户一道发掘出这些商业洞察，也可以运用田野调查、典型用户画像或体验地图等形式将其呈现出来。这些宝贵的研究资料将有力地推动商业决策，甚至会引发整个企业的组织变革，颠覆整个行业的价值框架。

3.3.4 同理心

在每个设计思维项目的开始阶段，一个重要任务就是针对用户建立同理心，即对其达成深入的理解，明确其表达出来的需求，以及设法发现其潜在的、隐藏的需求，从中可以发掘真正有意义的设计挑战。

同理心也被称为共情或移情，是指对别人的深刻理解和感同身受。建立同理心包括感受到别人的情感和情绪，从别人的态度中体会到其言行的由来，认识到并明确其需求

和期望。在设计思维里，同理心特指我们对设计挑战中所界定的用户的理解。

作为以人为中心的创新方法论，设计思维不但反对技术驱动的创新逻辑，也不赞成单纯针对问题狭隘地寻找答案。设计思维的一个重要信念是认定创新应该回归到人本身，解决问题要从理解你为之设计的用户起步。

为了解决现实问题，设计思维反复强调一切都应该从理解人着手，通过针对特定用户或人群建立起同理心，设计者会充分认识到他/她或他们是什么样的人，什么东西对他/她或他们是真正重要的。建立同理心的具体方法包括观察用户、访谈用户和从用户的视角去体验，这些方法是设计思维流程前面几个环节的工作重点。

3.4　理解的案例：在印度供水

在印度海德拉巴市外缘的郊区与乡村之间的某个地方，年轻妇女珊蒂每天都要到离家300英尺

案例：理解大城市里的老年人

中国传媒大学的设计思维创新课上，曾有一组研究生自发地选择了为城市老年人设计创新产品或服务的项目。在初期讨论阶段，同学们认为大城市里的老年人大都处于孤苦无依的境地，他们由于退休脱离组织集体，必然有很大的心理落差，他们的生活一定单调乏味，迫切需要他人的持续关怀，面临大量的健康意外等风险。

不仅是高校里的学生，社会上大多数人面对同样的设计任务，也可能会有相似的看法，这是主流大众传媒和商业广告长期宣传给人们心里留下的刻板印象。如果仅仅基于这样的狭

隘认识就开始所谓的"创新",可以想见最可能的成果一定是高科技的应急呼叫产品或者互联网O2O上门家政服务之类的解决方案。与此常规路径不同,中国传媒大学的研究生团队没有局限于纸上谈兵、闭门造车,而是运用设计思维的创新方法,走进居民小区和公园里与城市老人进行访谈,通过接触真实的用户建立同理心。

真实环境中的田野调查彻底颠覆了大家的既有观念。同学们发现,北京这样的大城市里典型的老年人是从外地来养老的,他们往往与在北京已经安家的子女同住,帮助自己的孩子打理家务和照顾第三代。老年人的生

(1英尺≈0.3米)的开放水源处取水,她使用一种3加仑(1英制加仑≈4.546升)容量的塑料桶,因为她能把桶顶在头上轻松运输。尽管珊蒂和她丈夫听人说这水不如附近纳安迪基金会运营的社区水厂的水安全,尽管她和家人时常因此患病,他们还是从免费开放的水源取水饮用和清洗。

珊蒂有很多理由不从纳安迪基金会运营的社区水厂取水,这些原因不像旁人看起来那么简单。社区水处理中心其实离珊蒂家只有大约1/3英里(1英里≈1609米)路程,很轻松就能走到。大家都知道有这家水厂,价格也能接受(大约每5加仑10个卢比,即20美分)。实际上付这么一小笔钱去买水会让一些村民更有面子。习惯也不是根本的原因。珊蒂之所以不用更安全的水,是因为水厂的整个系统的设计中存在一系列缺陷。

水厂规定只能用5加仑的容器,装满水后它太重了,珊蒂没法头顶那种方形的沉重容器走那么远,而她在市内上班的丈夫帮不了她。水厂还要求用户购买每天5加仑用量的月卡,珊蒂家每天用不

了那么多水，对他们来说那是浪费钱买自己不需要的东西。如果水厂降低限量，她当然会更愿意购买。

活实际上丰富多彩，没人怀念退休前的上班工作。由于有更多自由支配的时间，他们既会给自己安排旅游和文艺活动，也会重拾自己曾经的兴趣、爱好与特长，追求自己之前未有机会尝试的梦想。

设计社区水厂的初衷是为了提供清洁和方便运输的水，它确实方便了居住在社区中的很多人。但该中心的设计者失去了设计一个更好的系统的机会，因为该设计没有考虑当地文化与社区居民的多方面需求。

事后看来，这种对需求的忽视错得非常明显，但这种错误其实非常普遍。初衷挺好的社会项目与商业项目一次又一次失败，因为它们没有关心用户的需求，没有根据明确的反馈设计完善的原型。即使志愿者到了当地，他们进入现场的时候还是带着

满脑子成见和预先想好的先入为主的解决方案，这种错误的做法仍然广泛存在于商业服务和社会服务领域。

　　设计思维为何更适合应对复杂问题？在珊蒂面临的困境中，可以清楚地看到，为应对社会挑战，需要深入理解用户和他们的问题，找到基于用户真实需求的系统、全面的解决方案，这是很多其他方法所欠缺的，这也正是设计思维这种提供创新解决方案的体系所擅长的。

第4章 观察

观察并不是一日之功，创新者无时无刻不在观察周围的世界，同时提出许多问题。观察已经成了他们的天性，而其他人的观察能力还没有得到开发。

——big创始人兼COO麦克·柯林斯

4.1 观察概述

为什么观察？在设计思维流程中，观察是解决问题的起点，也是发现用户、发现需求、深入了解设计挑战的关键步骤。设计思维强调"以人为中心的创新"，用户是谁？年龄？性别？兴趣爱好？我们对人——用户的了解越深刻，越具体，创新实践就越有针对性、有效性。数据化的用户分析会给我们概念化、类型化的认知，但设计思维更强调对个体的深入认识。以开放的心态，抛弃成见，调查问题，观察行为，将心比心，更充分地了解用户，揭示用户的深层次情感与内心活动。

需要强调的是：设计思维中的观察不是验证既有产品或服务的合理性，而是发现用户需求的可能性。在iPod发明之前，大多数用户根本无法理解，为什么要将那么多的歌曲一次性存放到MP3播放器中。因此，市场调查的反馈信息将是：用户仅需携带一天听的音乐就够了。如果基于这样的调查，将不会有iPod创新。同理，没有见过汽车用户的需求是"快速、安全地到达目的地"，他们会说："我需要更快的马车。"而最终形成的用户产品则是一辆汽车。彼得·德鲁克指出，设计师的工作是"变需要为需求"。"更快的马车"是用户既有认知基础上的"需要"，而创新者必须从这样的回答中分析出真正需求的端倪，用创新满足潜在需求。

优秀的设计者熟悉工具，而伟大的创新者理解人。真正的观察是以纯真之眼探索未知的世界。

4.1.1 结合具体环境和用户的有针对性的研究

只有进入用户的使用环境中，才能够挖掘未被表达、未被满足的用户需求。创新者需要学习人类学家，进入原始部落，研究人类的行为——生活、工作、社会。IDEO的汤姆·凯利指出："人类学家的角色是创新的主要来源。"设计思维的观察环节不满足于调查问卷，数据问卷通常是肤浅的。设计思维主张进入环境，跟具体的人接触，倾听和观察，获得切身体验。

首先，创新者需要到真实环境中观察，而不是设想。设计思维创新基于"真实语境设计"（Contextual Design），专注于环境、时空、条件的多变性，而不是创造凭

空想象的故事模型。设计思维回到具体环境的观察方式让真实的目标更明确，创意团队时刻提醒自己要接触真实，保持真实。

4.1.2　站在对方角度换位思考

"己所不欲，勿施于人。"中国智慧中有换位思考的传统。设计思维主张更进一步——"己之所欲，亦勿施于人。"创新者常常"以我为主"揣测，忽略了用户的真实想法。站在对方角度考虑问题，通过别人的眼睛与心灵理解世界，是通向洞察力的桥梁。以节日礼物为例，你是否了解父母真正喜欢什么样的节日礼物？送礼物时，我们通常不假思索地推测"他们会喜欢"，很少站在父母的立场

案例：宜家难民庇护所

2014年，宜家家居旗下的慈善组织——宜家基金会（the IKEA Foundation）为联合国难民署（United Nations Refugee Agency，正式名称为United Nations High Commissioner for Refugees (UNHCR)）设计了一款临时难民避难所，经过在阿拉伯地区40多个家庭的试验和改进，现已投入生产。

这项设计名为"更好的庇护所"（Better Shelter），采用扁平设计，整个房子采用金属管钢架搭建，而板材则采用轻质的塑料板。此外，屋顶上安置了可拆卸的太阳能电池板，可以为难民提供方便的电力。

这个难民所可以快速搭建，一般只需要 4 个小时便可以完成，且不需要依赖别的工具。搭建完成后占地面积约为 17.5 平方米，可供 5个人居住。比起传统的帐篷等，宜家避难所为难民提供的不只有舒适，还有隐私

尊重和个人空间的保护。该设计获得
了2014年瑞典设计大奖，评委评价该
设计是一次拥有"不同寻常的敏感和
智慧"的反应。

案例：用换位思考设计儿童牙刷

在为欧乐B（Oral-B）设计新型
儿童牙刷的时候，IDEO的工作人员走
出公司，对儿童、父母、老师以及周
边相关人员进行观察，他们发现目前
市面上已经存在的儿童牙刷除了在体
积上比较小以外，基本上就是成人牙
刷的翻版，然而孩子使用牙刷的方式

上，模拟他们的情感、需求来选择礼物。父母应该
是我们最熟悉的人。扪心自问，我们是否了解父母
的内心呢？

面对具体的用户而不是抽象的人，客户的需求
与体验是设计的中心，时刻不能忽略同理心。一个
人，若是不能够感受他人的痛处与需要，又如何能
够去设计、真正能够贴近人心的产品服务以及公益
行为呢？我们课程组曾赴四川支教，我们认为留守
儿跟城里孩子一样，需要电脑以及营养早餐。经过
访谈、观察，我们了解到，留守儿童最迫切的需求
并不是物质上的，而是情感上的，由于他们常年见
不到父母，解决情感真空问题比提供良好的生活资
料更迫切。

4.1.3 打破理所当然，找到创新的机会点

"预测未来的最好方式是去创造它。"创新点
的来源如果仅仅停留在当前的合理性上，机会就不
会出现。10年前，电子阅读市场看起来不起眼，现
在电子阅读已成燎原之势；10年前，沃尔玛、家乐

福是零售业的绝对统治者，现在是各种数字应用的天下；20年前，微软、IBM等公司把创新的机会拿走了，后来轮到脸书、谷歌、微信，未来20年还会有无数的机会涌现出来。创新的机会留给有准备的眼睛。

　　观察找到意料之外，打破理所当然，不断追问。1994年，马云在美国上网时发现当时的互联网上没有任何关于中国商品的信息，于是追问：为什么互联网上没有中国商品的信息？由此有了阿里巴巴的雏形。阿里巴巴在为中小企业提供电子商务服务时，又发现商户之间缺乏信任，于是创立了支付宝。马云及阿里巴巴虽没有重大的科学发现，却在中国创造了新的商业模式，这一切都源自善于

与大人完全不同——大人用指尖拿着牙刷，而小孩子们用整个拳头握住牙刷。对孩子们来说，抓住牙刷这个奇怪的东西在嘴里活动本身就是一件具有挑战性的事情。

　　IDEO为欧乐B设计了肥大、柔软，儿童觉得有趣又好用的新型牙刷。结果这一创新帮助欧乐B在新产品上市后的八个月内登上了儿童牙刷销量第一的宝座。

打破理所当然的发现。

设计思维强调创新者需要随时保持警觉，保持好奇心，在观察、体验、访问中不断探索"为什么"。高龄用户常常是技术公司排斥的对象，原因仅仅是"他们不懂怎么用"或者"他们不舍得买新潮产品"。那么"理所当然"的见识是否会被创新者打破呢？

💡 思考：一起思考针对老年人的创新

联合国统计，全球目前有接近7亿人口的年龄在60岁以上，这个数字预计到2025年将翻一番，并在2050年达到20亿，占全球总人口比例将超过20%。中国正进入老龄社会，目前网络科技产品都将目光集中在年轻人群体上，而忽视了老人的使用需求，使这一群体逐渐被"边缘化"。"老年人不会使用数字产品"看似一个理所当然的问题，却意味着庞大的市场机会。我们一起来思考这一问题。

4.2　观察准备

　　如何才能让观察更有效？调研方案准备得越充分，针对性越强，实际操作效果就越好。观察环节不是"走过场"，需要更多耐心、投入，针对用户群体特征，制定有效的调研方案。创新者需要直接面对用户，每个人都是独特的个体。因此，从准备开始，创新者就需要呈现出积极的状态，对了解用户满怀期待。

4.2.1　根据命题分析用户群体

　　创新命题往往隐藏着用户，需要我们发现。如果命题是"如何提升大学食堂的用餐体验？"那么，食堂用餐的用户有可能是教师、教工、学生，也可能是短期学生或访问者。在学生中，有女生、男生，他们可能是本科生或研究生，用户有可能独自用餐，也可能三五成群或成双成对。哪些用户是重点观察、调研对象？设计思维依据用户特征，将用户划分为以下几种类型。

　1. 核心用户与一般用户群体

　　"核心用户"意味着大多数的用户群体，又

被称为"焦点用户群体"。核心用户有对应的描述。一款产品的用户常常被分成一类或多个类型的群体，其用户群体具有典型特征。例如，关注车险的人，年龄段大致为20~49岁，男性居多，白领居多，这类人群同时也更关注新闻资讯、体育、汽车、IT、网络购物等行业的内容。

　　学校食堂的核心用户也许是大一到大三的在读本科生，他们中午十二点左右下课，在食堂会形成拥挤现象。排队买饭、找到餐桌、冬天饭菜的热度等问题有可能困扰他们。

　　对核心用户进行描述、定位的同时，也许无意间会漏掉潜在的非核心用户。例如，在文科为主的院校中，理工科学生是少数；与学生相比，教工群体也是少数。无论理工科学生还是教工都具有特定的需求。如何在锁定核心用户的同时兼顾非重点群体的需要，也是观察计划中需要考虑的。

例如，车险的核心用户是中青年男性，但女司机数量增加，购买行为越来越自主，她们也许是被忽略的核心群体。进行车险营销推广时，对年轻女性群体进行观察，也许会带来意想不到的创新灵感。

2. 极端用户

所谓极端用户（Extreme User），根据产品不同，定义存在差异。

首先，极端用户也许是使用频率很高的一群人。例如，对食堂用餐而言，一日三次均在同一食堂用餐的用户可称为极端用户；图片社交软件的极端用户常常是那些每天不断分享照片的用户。其次，极端用户也许是需求迫切的人。例如，一些同学需要在特定时间用餐，或在短时间内离开食堂。再次，极端用户有时过度使用产品，甚至超越产品设计载荷。例如，将食堂当做自习室或客厅的用户就是极端用户；又如，极端用户会穿着一双慢跑运动鞋去野外穿越。极端用户将产品的某些功能用到极致。

极端用户会给出极端信息，往往有助于理解特殊使用情境。由于他们的需求是如此迫切，极端用户将普通用户的需求放大。他们在使用产品过程中遇到的问题，或者因为产品的不足而采用的一些临时的补救措施，这些都更容易被创新者捕捉到。发现极端用户的特殊需求意义非凡——当创新团队从极端用户那里了解到特殊需求之后，反过来可以拓展到核心用户群体，满足大多数用户隐藏的需求。

3. 利益相关群体

利益相关群体是指与创新题目相关的人群，他们甚至不是用户，但与解决问题息息相关。例如，在"如何提升大学食堂的用餐体验"中，食堂的管理人员、值班厨师、服

务员、清洁人员，甚至包括供应商、学校领导等均为利益相关群体。在线音乐软件的利益相关群体包括音乐家、唱片公司、音乐提供商、乐评家、网络供应商，他们都跟在线音乐有着千丝万缕的联系。

面对一个陌生的创新领域，相关专家——"内行人"通常也是创新者重点考虑采访的利益相关群体，他们的信息、提示会让创新者提升效率，少走弯路。

4.2.2 制定观察方案

由于项目时间、预算等条件限制，观察方案永

案例：塔塔纳努电动车

塔塔纳努汽车（Tata Nano）是印度的塔塔汽车公司在2009年3月推出的一款当时全球价格最便宜的小型汽车，售价约2200美元。

塔塔公司的负责人Ratan Tata观察到下雨天一家四口坐在一辆摩托车上，产生了将摩托车改装成廉价轿车的想法。塔塔纳努汽车的核心用户群体是收入较低的家庭用户群体，尤其考虑到了经常在雨天出行的家庭用户，以他们作为极端用户进行设计。

塔塔纳努汽车没有空调，没有助力转向，没有保险杠，没有安全气囊，没有收音机，没有电动车窗，只有一只雨刮器、一侧反光镜的微型轿车，配置有些不合理，却非常迎合印

远不可能是十全十美的，需要考虑最低要求——必须考虑的对象、必要的信息，注重方案的可行性。观察方案将会直接影响到观察的倾向性与结果。

1. 确定对象、地点

通常，创新命题的目标用户范围较大，需要将其具体化，根据可行性列出调研计划。针对特定的挑战，需要考虑进入相应的使用场景。例如，要做针对幼儿的设计，创新者需要联络幼儿园，以合适的身份进入幼儿活动区域。

调研中的采访环节则需要确定对象。一般分为两类：陌生人采访以及熟人采访(或内部采访)。陌生人采访难度较高，但我们建议创新者要挑战自我，至少练习3~4组陌生人采访。访问地点的选择也很重要，如果在街边，人们行色匆匆，一般没有心思停下来跟你深入交流。对陌生人进行采访，咖啡厅、书店等地点环境气氛好，容易开展访谈。创新团队还可以准备运用数字手段，例如微信、视频电话等方式采访。

度用户市场的用户状况，也能够应付极端用户的需求。

塔塔纳努的团队还观察到，印度农民们都是周日到农贸市场采购大件商品，农民买车不仅需要贷款，还需要一本驾照。于是他们推出成套创新服务，兼顾"利益相关群体"问题，不仅提供贷款，还提供现场驾驶课程。他们通过一系列服务，让用户可以在农贸市场用2~4小时挑好汽车，办好贷款、保险，学会驾驶……满足了核心消费群体的大部分需求。

2. 团队、设备和时间

　　创新团队可分为两组或三组，每组两到三个成员，在访谈中，有人负责提问，有人负责文字记录，有人负责拍照、录像等。建议采访团队采用灵活分工，让每一名团队成员都有机会直接与用户对话、接触。

　　观察访谈时除了携带纸笔之外，照相机、录音机、录像设备也是必要的。此外，观察时间也与观察结果息息相关。例如，对于交通的观察，不同时间段结果完全不同；对办公室人群的观察，早、中、晚也有巨大差异。因此，要对观察时间进行严格选择。

4.2.3 预先调查及问题准备

团队成员需要先行搜集场景、用户资料，初步了解用户及其使用环境。

预先调查可以采用线上与线下结合的访谈方式，线上主要应用微信、微博、论坛贴吧等形式发起提问，询问网上用户的产品使用状况，也可以通过调查了解相关产品的用户体验。预先调查后，团队对目标用户的使用规律、使用情况、喜好、问题等就有了初步的了解，可以避免提出不着边际的问题。问题准备可分为以下几个环节：

(1) 问题设计。团队所有成员参与问题构思，并分别用即时贴写出问题，轮流贴在白板上。

(2) 分析问题。讨论问题，并对问题投票，选出最重要的问题。确定采访重点、问题的主题方向，排出问题的优先级顺序。

(3) 提炼、加工问题。在重新提炼的过程中，需要注意以下方面：

- 避免有倾向性的提问。
- 让含混的问题清晰化。
- 考虑提问如何引出被访者的感受。
- 合并重复问题。
- 简化问题，尽量简短。

思考：我的观察会影响用户的行为吗？

"观察者效应"意味着观察者的观察行动会直接影响甚至改变被观察对象的情绪和行为。

安德伍德和肖内西（Underwood & Shaughnessy, 1975）讲述了一个学生观察人们在有停车标志的交叉路口是否把车停下来的实验。观察者手拿笔记本站在街角，不久他注意到所有的汽车都停在停车标志处。后来他意识到自己的存在可能影响了司机的行为。当他在交叉路口附近隐藏起来时，他发现司机的行为发生了改变。

父母观察孩子的时候，会发现孩子最终和他们看到的并不一样——因为孩子在处于父母监督下的时候往往会改变自己的行为。因此，父母往往并不了解孩子的真实行为、情绪。如何制定观察方案，让父母了解真实的孩子呢？让我们一起思考。

4.3　观察调研方法

创新行为就像是画在纸上的一条线，你无法把线画得很直，还会越描越粗，除非你找到"用户"标尺。面对用户，不仅需要听其言，观其行，更要想尽办法进入用户内心，站在对方立场，成为"用户"。"学而不思则罔，思而不学则殆。"——设计思维的观察调研不仅注重收集用户信息，还强调观看、倾听、提问、互动。

4.3.1　观察法

所谓观察指的是有意识地观看。每天我们都在观看，但往往缺乏目的性。日常观看漫不经心。例如，虽然你每天乘坐地铁，但并不一定有意识地观察乘客们等车姿态、方式、在站台上的位置。设计思维中的观察不仅需要计算两趟列车间隔的时间及等待人数，还要有意识地关注各类乘客的状态和情绪，观察他们怎么打发时间——听音乐、看视频还是聊天？他们如何处理焦虑？在充分理解用户的活动场景、使用习惯的前提下，才能够准确把握用户需求。

1. 进入真实环境获得第一手信息

为浴室用品经销商设计网站，设计师最好进入卫生间，观察用户与产品如何互动，而不是询问"你们怎么洗脸？"进入用户的环境，不仅让我们有机会向用户提问，更重要的是了解用户形成这些观点的过程。用户的决策经历了哪些阶段？他们看过什么？他们如何通过对比决策？这些洞察无疑会有利于"直觉化"的设计方案。

设计师不用"走得更远"，而是需要抓住核心问题，不断深入研究。

用户行为大多出于感性而非理性。而用户访谈通常与"感性逻辑"相反。访谈促使用户将自己的行为、想法理性化、合理化，设计师获得的往往是貌似合理却毫无启发的反馈。因此，设计师需要到用户中去，身处他们的环境之中(Go to meet people where they are)，而不是待在设计室中假想。

2. 观察用户的使用状态

观察用户使用竞争产品、同类产品的情况。例如，要设计新的导航软件，需要观察用户使用现有

导航软件的情况，观察用户操作软件的全过程：
如何打开、查询、退出，重点观察使用中的出错情
况以及非正常情境中的操作。例如，在极度寒冷的
情况下用户如何操作手机。

观察过程中要注意观察用户的变通方案。例
如，为了在不接受电话预订的热门餐厅占一个座
位，用户会很早去餐厅，甚至找个人顶替自己排
队，对价格在意的人还会找优惠券。排队时间太
长，他们会用什么办法缓解焦虑，等等。

3. 观察类似行为以获得灵感

普通人不经意间的举动也许会给设计师带来
意料之外的灵感。设计新闻订阅软件(rss)时，可
以走进图书馆，观察普通读者对纸质书刊的阅读方
式，抓住阅读过程中的交互细节。例如，读者会折
书角当作书签，借助铅笔引导视线让阅读变得更
快，将不同种类的期刊排列在一起，令"交叉阅
读"更方便。

人们每天都做出大量不假思索的行为——用铅
笔做发卡，卷起长发，阅读时用手指滑过一行。试

案例：50天50个挑战

年轻的英国设计师Peter Smart
用50天时间在欧洲旅行2517英里(1英
里约为1.609千米)，发现并尝试解决
50个日常生活中的设计问题。他以24
小时为一个周期，观察、思考,提出解
决方案，并据此制作了"50天50个挑
战"网站(50problems50days.com)。正
如IDEO公司 Diego Rodriguez所说：
"知识在行动之中，行动乃知识的归
宿。"(In doing, there is knowing.
Doing is the resolution of knowing.)
不过，做到"知行合一"并不容易。
Peter Smart曾与意大利都灵的无家可
归者一起乞讨，在比利时安特卫普尝
试"弄丢自己"，在苏伊士耗掉全部

体能和金钱……以设计挑战自我，创造独特的人生体验。他的思考也为设计思维的观察学习提供了启发：为了更好地理解用户，实现创新，我们需要"走出去，让手变脏"（Get Outside and Get Our Hands Dirty）。

着发现用户习以为常但没有意识到的部分，这些行为都为我们提供了有用的创新线索。用户的行为从来没有对错之分，行为都是有意义的。我们都在看，但不见得发现了什么。重要的是能够关注到特定的行为，并将其转化为解决问题的动力。

💡 思考：发现熟悉的环境中的不寻常

试着去回忆你房间的细节，你能记住多少？上课路上有没有新鲜的发现？季节变化时，大自然每天充满变化，你发现了多少？

我们每天的生活都处于惯性状态下，长此以往容易丧失觉察力，一切都仿佛是理所当然的。从现在开始，真正去观察眼前的一切吧，训练自己的觉察力，就像新生儿一般，去重新发现此时此刻周围的环境，去留意形状、线条、颜色、光影、声音、味道、质感，认识丰富多彩却被我们忽略的世界。

尝试下面的事情：

- 选一条全新的散步路线。

- 发现学校中自己没有注意过的东西。
- 蒙上眼睛，听都市街道上丰富的声音，触摸各种材质的物品。

4.3.2 体验法

设计思维强调"同理心"（又称为"共情"），但从方法上，"站在对方立场上"通常是表面化的。更有效的方法是进入用户的生活、工作环境，体验用户的喜怒哀乐。如此做出的创新方案才更加真实。

1. 体验角色，成为用户

所谓"体验"，需要身体力行。通过扮演用户，创新者会深刻意识到难以言传的创新情境。

我们曾与北京红丹丹组织合作，帮助盲人朋友设计创新产品。在观察环节，学生们戴上眼罩，拿起盲棍，试着"成为盲人"。在短短半小时中，学生们直接面对看不见的恐惧，不敢向前走，不敢上台阶，完全失去方向感。回到房间之后，红丹丹的志愿者为学生们播放电影，学生们像盲人朋友一

案例：成为病人

一家大型医院邀请IDEO公司的创新团队协助改善病人的体验。IDEO团队实际进入医院，一位团队成员假装成病人体会真实病人的感受，用摄像机记录下病人所经历的枯燥的一天。创新团队因此发现一件明显但完全被忽略的事：病人通常会长时间躺在床上盯着天花板，这是糟糕的体验。他们了解到改善病人体验不是大幅度地改变医疗系统，而是做些改变病人心情的小改变，例如美化天花板，把病房的一面墙装上白板，让访客可以写下给病人的话，更换原本跟医院大厅地板颜色相同的病房地板，分隔公共空间和私人空间，等等。

案例：调动触觉的创新思考

Haptics指的是通过触觉来感知和操控的科技。作为人类，我们依靠感觉和周围的环境互动。电脑只拥有视觉和听觉。研究表明，为电脑加上第三种感觉——触觉是明智之举。事实上，我们的触觉感知比视觉感知要快上20多倍！触觉科技整合皮肤的自然能力去分辨冷、热、疼痛和触碰，结合其中两种或更多感知就产生了粗糙感、潮湿感和震动。我们大多数人对于手机震动提醒和玩游戏机击打虚拟网球的感觉都不陌生，但这些仅仅是触觉科技强大功能的九牛一毛。

样只能听到声音，看不到图像，通过一系列"看不见"的体验环节，学生们真正认识到失去视力意味着什么，深层次了解盲人朋友们的心理特征。

2. 忘记分析，试着感受

由于设计流程的限制，共情环节往往只停留在理论上。设计师过于倚重事实分析，针对目标人群进行抽象思考。然而复杂的"人类学"研究并不一定奏效，看似严格的大数据也很难孕育灵感与智慧。设计思维要求创新者打破日常观察的惯性，带着目的，打开所有感官——看、说、听、摸、闻。

3. 从资深用户角度开始创新

由于具有更深入的使用经验，资深用户最有可能对产品有一套创新想法。如果创新者本身是资深用户，创新发现会更加直接。

打扫卫生时，很多人都想出了擦地板的省力办法——用脚踩着抹布而免去弯腰。有一位主妇在擦地过程中想到，为什么不能把抹布与拖鞋固定在一起呢？于是一双可以擦地的拖鞋诞生了，这个点子价值百万美元。资深用户在特定情境之中的体验会

转化为有力的创新点。

练习：个人同理心训练

同理心并不仅仅是一种突然冲击或吞没我们的感觉或知觉，而是一种抱持理性与恭敬态度的探索过程，探索在世界表象下的真相，帮助我们在面对不断变换的外在环境时仍能维持平衡与洞察的觉察能力。同理教导我们如何保持弹性，远离偏见，以开放的心胸和想法处理我们的人际关系。[1]

每个用户都是独一无二的，人都有共性，但经历、性格、立场不同，判断、喜好、体验也不同。试着真正了解他人，从梳理对方的过去开始，理解对方的感受，保持中立态度，并从他的感受中理解他的判断。代入用户角色思考，切身体会，并尝试在类似的环境下仿照他人行为，就像演员一样进入角色。

尝试下面的事情：

• 用编辑的角度看一本时尚杂志。

• 用广告主的眼光看今晚的电视广告。

• 代入多个角色（例如小孩、老人、售货员、环卫工人等），然后进行反思和总结，获得共性、差异性的信息。

1 王晓明，黎俊康. 同理心的力量. 苏州：苏州大学出版社，2016.

4.3.3　访谈法

除了观察、体验，最常见的调研方法就是与用户直接交流，通过谈话挖掘用户需求。访谈看似容易，却需要长时间的训练才能熟练掌握。当你面对陌生人，如何建立信任？如何让他打开话题，说出真实的感受？如何获取语言之外的信息以获得创新洞察？面对话题转移如何应变？这些都需要长期训练。访谈会从用户的基本情况入手，先了解用户的基本信息，为后续深入挖掘做预热和铺垫。进入正题后，开放性问题让用户充分自我表达，最后逐步收敛，聚焦于问题的核心，了解问题背后的原因。简单来说就是要"从浅到深，由表及里"。以下简要介绍访谈的基本步骤。

1. 开场，明确访谈的目的

访谈开始时，采访者首先进行自我介绍和项目介绍。采访者需要用笑容、肢体语言营造良好的访谈氛围。

不同场景应用访谈的目的是不同的，明确访谈的目的能够更好地设计和引导访谈，让被访问者打消顾虑。例如，向受访者说明："我们是学生，正在研究某个课题，不是在推销产品。"

请别人帮忙，他们会更喜欢你，这是所谓"本杰明·富兰克林效应"。如果你只是请他们帮个小忙，大多数人可能很乐意。保持自信与谦逊，注意语气、语调、表情，为访谈开一个好头。

2. 破冰

"破冰"意味着打破采访者与受访者的隔膜，找到一个入手的话题，以便建立信任

关系。通常受访者都是陌生人，在正式访谈前做一些破冰的工作，使受访者感到安全，使得沟通更加顺畅，获取更多有价值的信息。破冰的技巧有很多，例如寻找一些共同点（家乡、学校等），从一些简单的问题开始建立访谈氛围等。

生活化的提问是开始聊天最好的方式，请站在用户的角度，放弃那些太专业的词句，试一下更加生活化的提问方式吧！

3. 开放式的问题

为了获取尽可能多的信息，需要采用开放式的

提问方式。封闭式的问题获得的反馈往往只有肯定和否定两种，而开放式的提问就会引出各种可能性。

封闭式提问：你觉得这款应用好玩吗？

开放式提问：你觉得某某软件的功能有哪些地方吸引你？

鼓励对方讲故事，最好将整个行为过程描述出来。作为采访者，你也要提到一些关于你自己的趣事，让对话更开放、互惠。让对方了解你们的共同点和你独特的个性。例如，"你刚从海南回来？太好了！去年春天我也去了海南自助游。你都去哪参观了？"不要问过于模糊的问题。太宽泛的问题会让用户无法应对。例如，"你觉得淘宝怎么样？"你得到的就是"还不错"这样模糊的回答。

4. 追问，走向纵深

一次问一个问题，尽可能深入挖掘，追问为什么。追问要重视质量而不是数量。

学会追问，尝试连续追问。要学会多问几个"为什么"，用户不太可能一次就把所有的问题说清楚，所以需要采访者一步一步地提问，才能把问题弄清楚。例如你可以分别问"什么时间""什么场景""遇到的问题具体是什么""导致的结果是什么"等等。

对于一些敏感、隐私的话题，受访者对于你的提问可能不会说出最真实的情况。例如，"您更喜欢阅读哪本杂志？"可能有很多人明明更喜欢阅读娱乐八卦刊物，却说更喜欢《南方人物周刊》，原因在于受访者企图维护自我形象。这样的情况下，可以找另外的角度，从侧面了解。

5. 关注非语言的信息

沟通的信息传递7%来自语言，38%来自语音语调，55%来自身体语言（表情、动作等）。在访谈期间需要关注非语言的信息，例如，受访者是否表现得很为难（皱眉），受访者一直看手表是不是访谈时间太长了，等等。

《身体语言密码》一书中提到人在撒谎时最常见的几种手势，分别为用手遮住嘴巴、触摸鼻子、摩擦眼睛、抓挠耳朵、拉拽衣领、抓挠脖子、手指放在嘴唇之间等。有时候，用户不想多谈，观察他们的肢体语言，多半会发现他们双臂交叉抱于胸前，这是一个很典型的封闭、拒绝的姿势。如果你要跟陌生人问路，面前一位双臂交抱而站，另一位则双臂自然下垂放在身体两侧，你会去向谁询问呢？

6. 倾听

访谈中采访者其实扮演的是引导者角色，引导受访者尽可能真实地表达自己的想

法，采访者最好尽量避免插嘴、放慢语速，让受访者尽可能连续表达，提出更多观点。受访者只有在有机会进入角色并思考研究人员的问题时，才会提出有意义的观点。在访谈中可以适当进行反馈，以表示采访者在积极倾听，例如，"嗯。"（并点头），"这样啊！"，"这个想法有意思！"，并适时记录访谈内容。

💡 **思考：如何针对"提升食堂的用餐体验"设计访谈问题**

以下问题哪些是好问题？为什么？

请问你最近一次在食堂用餐是什么时候？

你能否描述一下用餐的整个过程？

食堂的环境很吵闹是吧？

为什么会选择在食堂用餐？最看重哪一部分服务？为什么？

如果生活费允许，你还会在食堂吃饭吗？

你对食堂的哪些服务感到不满意？为什么？

你的朋友喜欢食堂吗？

你是否在其他食堂用餐？有怎样的印象？

能否分享一个愉快用餐的经历？

💡 思考：如何提升个人沟通能力

"研究表明，我们和某人初次见面的时候，有大约90秒的时间可以给对方留下好印象。在这90秒中发生的一切能够决定我们是否能够成功地建立联系。事实上，通常情况下我们只有不到90秒的时间！"[1]

你需要练习自己的沟通能力，不仅用在创新过程中，而且对你的生活、工作都将产生积极的影响。以下是快速建立好感的要点：

- 保持自信，积极态度决定一切。
- 建立联系，找到双方的话题共同点。
- 不要喋喋不休，重要的是倾听。
- 眼神接触，保持微笑。
- 赞美对方，形成更加融洽的氛围。

1 尼古拉斯·布斯曼. 90秒内赢得好感. 王瑶，译. 北京：电子工业出版社，2015.

尝试下面的事情：

• 在公共场所对陌生人进行一次深入访谈。

• 与你的父母进行一次深入沟通。

第5章 综 合

提出正确的问题是实现正确的解决方案的唯一途径。

——蒂姆·布朗

5.1 综合概述

5.1.1 什么是设计思维中的综合

综合（Synthesize），也可称为界定（Define），就是对收集到的关于用户的信息加以抽象，以获得有价值的创新工作目标。

综合的目标是要让设计工作更明确和更聚焦。设计思维提供一系列支持综合的工具和方法，让设计者整理用户观察过程中收集的大量信息，收敛研究的范围，对用户需求加以分析，从中提炼洞察，并确立进一步创新的方向。

案例：斯坦福学生创新项目
——保育箱的用户要点聚焦

斯坦福设计思维学院的学生接受了一项设计挑战，为亚洲偏远贫困地区的医院设计更好的新生儿（尤其是给早产儿使用的）保育箱。经过对尼泊尔山区的医院和新生儿母亲的走访调查，学生团队提炼出以下用户要点聚焦。

用户：居住在尼泊尔偏远村庄的无助的新生儿母亲。

需求：给新生儿保温，以保障其存活。

洞察：大多数母亲没法把新生儿带到距离很远的医院使用现代化的保育箱。

设计思维的践行者是工作的主体，我们对重新界定自己所承担的设计挑战负有责任。虽然在创新项目的开始阶段需要解决的问题和用户人群往往是外部给定的，但是现在根据自己（在前面的理解和观察步骤中）对用户的深入了解，我们有机会重构任务，这是因为在与用户的密切接触过程里，我们获得了有重要价值的同理心，我们在很短的时间里成为了该主题的专家。

从收集到的纷繁复杂的信息中发掘意义是这个环节的核心。具体的工作是要打磨出一段内容明确的、操作性很强的任务描述，即设计思维所说的用户要点聚焦（POV）。这段陈述中应该既包含对特定用户（或提炼综合出来的用户）的勾画，又包括用户的需求和我们所关注的洞察。对洞察的发掘是其中的重点，因为洞察往往不是很容易能被找到的，它需要我们在信息综合的过程中寻找事物之间的联系，发现其中的关键模式。

5.1.2　综合对创新的意义

要达成对设计问题和用户更深入的理解，综合阶段的工作是非常必要的。在之前的观察阶段，设计者会尽可能地收集第一手的、大量的感性材料，接下来就应该更多地运用理性思维，从纷繁的信息中提取价值。这个环节中运用的工具常常能让我们摆脱浮泛的、表面化的见解，用更聚焦的问题描述来把握我们获得的反直觉认识。

通过综合形成用户要点聚焦，我们才能在此后的步骤中实现更好的创意。启动项目时得到的设计挑战并不是刻板僵化、不可更改的，我们在设计思维活动的全程都可以对其作修正和完善。在重构关于设计问题的陈述时，我们通常是把范围收窄，更明确的描述将在创意阶段给我们带来更多的点子和更高质量的解决方案。

综合这一脑力密集型的活动对设计者发掘强有力的洞察是必不可少的。用户访谈记录下来的文字、图像、录音和视频资料是松散的，有时部分内容看上去还是相互矛盾的，同样的问题也往往早已被别人或在该行业深耕的企业反复推敲过。设计思维团队作为跨界闯入者，如何在这里注入新鲜血液，提出更好的创意？只有充分运用设计思维的多样化的综合工具，设计者才能化解事务的复杂性，穿透认知的迷雾，揭开用户需求的面纱，提出有效的洞察，使之成为撬动创新的支点。

5.1.3　怎样进行综合

首先，需要向团队里的其他成员复述信息。因为调研过程中大家各有分工，访谈的用户各不相同，分享观察的收获、共享调研的信息将成为下一步协同工作的基础。设计思维强调要在这个阶段大量使用即时贴和白板，确保每项内容都被清晰、简练和生动地

记录下来，并展示在工作空间里触手可及的地方。

其次，要开始着手整理归类信息，罗列用户需求。完成了前面的信息回顾之后，白板上经常会有几十张甚至上百张即时贴，应该以不同的标准对信息进行分类。在整理信息的同时，应该找出用户的需求，这些需求可能是用户主动提出的，也可能是调研者在观察中发现的。

然后要做的就是从纷繁的信息中提炼洞察。当我们回来向队友讲述访谈心得的时候，我们经常会说起那些有趣的、奇怪的、令人吃惊的和让我们感到无聊的东西，这些现象为什么会如此有趣、奇怪、令人震惊或令人感到乏味？对这些问题的思考常常会

将我们引向更深刻的发现。洞察不会自动呈现，需要运用智能去深入发掘。这个部分也常常是初学者感到困难的地方。

最后是重构设计挑战。为了在之后的创新环节有更明确的行动目标，要对每个项目开始时所接受的任务作进一步聚焦。新的问题描述既可以是从用户角度表达的用户要点聚焦，也可以是从设计者角度表达的设计挑战，在设计思维里二者是一致的，只是其表述的出发点有不同的侧重。

5.2　综合的准备

5.2.1　拆包

设计思维里所说的拆包（Unpack）就是在团队成员之间分享信息并逐条记录下来。记录信息的一个好习惯是使用即时贴和白板：每个即时贴记录一项信息，用马克笔写好的即时贴上的内容清晰而醒目，粘贴在白板上供团队每个成员一览无余，并可以随手调整位置排列组合。如果在开始这项工作

案例：钱包项目中的问题重构

在设计思维的入门体验项目"设计一个理想的钱包"中，我们学习了如何理解和聚焦用户，其间我们多次重构了设计挑战。

就像一般设计工作的起步那样，参与者最初接到的任务是"设计一个理想的钱包"。毫无疑问，每个人都会基于自己的经验和想象绘制完美钱包的草图，这是一种典型的、传统的从问题到解决方案的直觉式设计方法。设计思维希望我们超越传统，跳出直觉。完成第一个环节之后，当组织者告诉大家，我们要开始学习从人开始、以人为中心的设计思维创新方法，每个人要为自己的队友"设计一个理想的钱包"时，我们的设计挑战实际上已经被重新表述为"为他/她设计一个理想的钱包"。

随着工作的深入，我们围绕钱包主题连续对用户进行访谈，查看队友钱包里有些什么东西，观察他/她使用钱包的细节，通过倾听用户与钱包有关的故事，体会对方的情绪和情感，我们总结用户需求，提炼其背后的洞察。当我们在钱包工作坊的设计手册上写下以队友为主语的那一句话的时候，我们既是在表述用户要点聚焦，也是在重构进一步聚焦了的设计挑战。

之前预先商量好使用不同颜色的即时贴分别记录不同种类的信息，在之后的分类环节将收到事半功倍的效果。

尽可能用可视化的方法呈现信息，这是设计思维工作的一个重要原则。就像影视作品里常见的侦探办案的情形那样，我们把照片洗印或打印出来（最好是彩色打印），张贴在宽大的白板上，即时贴的最佳使用方式是绘制草图结合简短文字描述。如果在一张即时贴上用签字笔密集地写上好几行文字，会导致工作空间里的每个组员不得不走近才能看清内容；如果使用醒目的图形，则可以让大家从一大堆信息中将其直接快速识别出来。

5.2.2 讲故事

单纯地罗列大量信息不但让听众昏昏欲睡，也会让讲授者感到枯燥，尤其是当这些散乱的信息之间缺乏关联的时候。人们更喜欢听故事，故事能使事物建立起联系，把零碎的信息有机地组织起来，也可以有效地反映用户的情绪和情感，并能使听众被打动或产生共鸣。

最常见的讲故事（Story-telling）方式是按时间顺序叙述。在串联一系列先后发生、可能有因果联系的事件的过程中，我们在每一个重要节点上评估用户的偏好，回想在观察和访谈中我们是否记录下来用户在使用产品、接受服务的每一个触点上有何反馈，正面的反馈称为兴奋点（Excitement Point），负面的反馈称为痛点（Pain Point）。

从讲故事的感性氛围平复下来之后，我们往往能够在理性的反思中发现模式和张力。

模式（Pattern）是指多次呈现、反复出现的东西，是事物所反映的一致性。我们访谈用户甲、用户乙和用户丙等的时候，注意到他们都说一句类

案例：创业者的企业家精神之一

笔者在德国波茨坦HPI（Hasso Plattner Institute，哈索·普莱特纳研究院）的设计思维学院参加过为期一周的设计思维创新工作坊。工作坊的教练团队主要是来自斯坦福大学设计思维学院的教师。在工作坊启动的时候，八个创新团队接到同样的命题任务："我们如何激励德国创业者的企业家精神"（How might we promote the momentum of entrepreneurs in Germany）。

在观察环节，各团队出发来到紧邻波茨坦的柏林市内，在欧洲著名的创业孵化器BetaHaus和其他小企业聚集区采访创业者。小组成员分工协作，分别承担记录、拍摄、录音和提问谈话等任务。我们花了半天时间访问了六七位创业者，然后花另外半天时间进行综合。

在汇总信息的过程中，我们发现德国柏林的创业者所拥有的环境条件都不错，至少就我们访谈到的几个

年轻企业家或准创业者来说，他们都受到良好的教育，硕士或博士毕业后他们也找到了大企业里待遇优厚的工作，较高的文化素养的一个表现就是我们用英语作的访谈全程没有交流障碍。我们基于事先的调研和准备，问到他们关于创业资金短缺、人手不足和市场开拓等方面可能的问题，和我们预想的不同，这些创业者并没有这方面的困扰，不止一位年轻企业家表示，他一方面从事跨国企业里的高薪工作，另一方面开展自己创业公司的业务。很显然，从前面我们可以归纳出明显的模式，后面蕴含了张力的信息中则潜藏了矛盾。

似的话，他们有相似的一种生活习惯，他们都爱看某一种类型的电视节目，或者是他们都对某些东西有些担心。例如，我们在访谈老人的过程中，发现他们都已经开始使用微信这样的移动社交应用，但对手机支付这类东西有很强的戒心，他们普遍担心金融安全问题，这些信息都可被记录为反映共性的模式。

张力（Tension）是指潜在的矛盾、对立和冲突、不一致。有时我们在田野调查的现场就会注意到一些醒目的现象，更多的是在我们回到室内整理信息的过程中，常发现一些可能被忽视的问题。最典型的情况就是：我们所观察到的和我们在去访谈之前所预想的有明显不同；或是通过接触用户，我们记录到的信息与人们日常从大众传媒获取的认识有巨大的差异。我们要问自己，为什么会有这样的冲突？

5.2.3 信息分类

完整而全面地把访谈收获记录下来，这是我们回到工作坊里首先要做的工作。初学者常常会犯的一个错误是把客观事实和主观印象相混淆，在田野调查中，设计者个人的经验和偏好可能扭曲他所听到的和看到的，这也是为什么设计思维强调要写下用户的原话。在书籍杂志里，作者引用别人的原话时常常用引号把一些句子括在其中，我们也要采取相同的严谨态度。

虽然这个环节叫作综合，但是在其中的很多阶段仍然会用到分析型的思维。为了理清复杂事物的脉络，要将一开始发散得到的大量信息化繁为简，化简的最基础的步骤是采用两分法作分类。

两分法每次采用一个能形成互斥的标准，将所有材料明确地归类到其中的一边，不可有模糊和重叠。例如，可以区分用户提供给我们的正面反馈和负面反馈，外部影响因素和内生的动因，昂贵的解决方案和便宜的解决方案，过去发生的和当前面对的，等等。

两分法是最简单的分类方法。对一个信息元素作初步认识并将其归到某一类别的判断，用到了人的线性思维：从原点向左划分为一类，向右是属于另一类的范围。当然，一维的分类思维是建立在零维的有/无认识基础上的，而对有/无的理解和区隔正是人区

练习：神秘包裹

在"神秘包裹"练习中，我们要完成两个任务。首先，每个设计思维团队得到一个包裹，包裹里有二十多种物品。在熟悉了包裹内容之后，各组先将包裹里的物品分类。要求在限定的时间里必须找出尽可能多的分类方法，分类三次以上，之后大家交流自己团队每次分类所采用的标准。

第二个任务仍然围绕包裹里的物品展开。我们尽可能地使用这些物品构建其背后的一个人，给他/她起个名字，估测他/她的年龄、收入、工作、兴趣爱好、日常打交道的人、短期目标和长远的梦想等等。在组员的协作下，我们结合手上的物品，绘制一份他/她的用户旅程地图（User Journey Map），展示物品背后的这个人的特征，讲述他/她的一个故事，描述一次比较完整的活动，可以是他/

别于动物的智能的起点。今天信息社会里计算机、互联网和智能手机的运行就建立在零维的有/无界定（即比特）之上。

设计思维也给我们提供了一个强大的信息分类工具：同理心地图（Empathy Map），这个工具充分反映了以人为中心的理念是如何落实到设计实践中的。我们在整理零散的信息时可以将它们分成四类，一边分别是用户说了些什么（Say）以及他是怎样做的（Do），另一边分别是我们体会到的用户的感觉（Feel）以及用户的想法（Think）。后一部分要求我们不仅要在现场观察和与用户交谈，还要去模仿、充当用户的角色，为其所为，想其所想，亲身体验产品和服务是什么样的。

这个练习里，从第一个任务到第二个任务，每个参与者都经历了两种思维方式的转换。这两种思维对应于大写英文字母T的一竖、一横，其中纵线

代表着传统教育模式所强调的分析型思维，横线则代表扩展个人的多样化能力与视野，并将不同学科知识背景、不同专业能力的团队成员联结起来的设计思维。

5.3 综合的方法

5.3.1 明确用户

初学者常常会为谁是真正的用户而感到迷惘。设计思维作为以用户为中心的创新方法，界定用户似乎是一开始就应该完成的工作，但在实践中并非如此，因为设计者可能会在访谈之后纠结于用户到底是谁这个问题：是委托给我们项目任务的企业工作人员，还是企业的产品购买者、服务的对象？通常这个问题的答案是后者。

仅仅用学生、企业家、医生和母亲这样的名词描述用户还不够，我们要在综合的过程中给用户加上定语。对用户特征的描述可以直接从我们整理的访谈信息中选择具体的形容词，也可以有意识地

她的一天、一段旅行、一次难忘的经历、一项服务的体验、一种产品的使用过程等等。

每个小组有几分钟的时间做故事讲述，向大家讲解自己发现的这个人是什么样的，讲述他/她的故事，描述他/她在这一活动中的情绪、情感变化。虽然每个设计思维团队得到的物品基本相同，大家构建出的物品背后的那个人却是千姿百态的，各组讲述的故事更是异彩纷呈。

作归纳和抽象。毕竟，我们不可能为那一大类人群中的所有人作设计，解决他们的所有问题。明确用户会帮助我们将后续工作的范围收窄，让创新目标更聚焦。好的用户界定会基于用户共情找到一个独特的切入角度，关注到被业界已有产品和服务所忽视的那个人群。例如，在为大城市里的老人作设计的时候，研究生创新团队根据亲身走访的收获，把用户定义为"60岁左右，从外地中小城市来到大城市，与子女共同生活的退休女性"。

综合环节勾勒出的典型用户，可以基于我们访谈时最有代表性的一个对象，其特征中可以融合从其他用户身上总结出的属性。在有些情况下，我们也会分别定义三四个或更多的典型用户，不同用户分别代表不同的问题应对方向，以保持项目的开放性，把锁定用户的工作留到后面的创新环节。

设计思维提倡定性的研究方法，不主张完全依赖大规模的量化统计了解人群，而是强调去现场接触生动的、具体的个体。与此相对，近些年社会中热门的大数据则把"量化"研究方法拔高到了无以复加的地位。这种以"数"服人的恶劣风气发端于北美，是从美国向世界各地蔓延的一种传染病——数目字崇拜症。

尼尔·波茨曼早在20世纪60年代就指出，单纯用量化方法对人进行界定存在严重缺陷。当时在美国用IQ值来测定人的智商曾经非常流行。把活生生的、有丰富侧面的、不断变化着的人简单地用数目字评价会导致认识的异化。今天的大数据虽然描述人的参数很多，其数量种类远远超过当年单一的IQ值，仍然只是对某一时刻、少数侧面的个人属性的抽象概括。以为通过最大限度地量化就能洞悉关于个人和人群的一切，这是一种理性的谵妄。

痴迷于极致的量化将导致研究走向"还原主义"的歧途。就算我们能够用尽当前科技的所有手段，用所有传感器收集人的所有方面的所有数据，那又如何？拿到数据越多的人就越正确吗？拿到了这些全面的数据就能自动掌握真理吗？就像把一个活人分解成同样重量、种类的一堆原子，把这堆原子交给你，你能管这堆东西叫一个人吗？

5.3.2　识别需求

需求反映用户的目标和期望，通常是在访谈现场由受访者明确表达出来的。我们在记录下来的信息里寻找动词或动宾词组形式的描述，这些动词常常反映了当事人具体或抽象的动机。例如，一位钱包的使用者想"携带"尽可能少的东西，或者需要

案例：创业者的企业家精神之二

在斯坦福设计思维团队组织的关于如何激励创业者的企业家精神的工作坊里，我们根据实地走访收集的反馈总结了德国创业者的需求。一个让我们感到意外的现象是，柏林的创业者并没有什么很强烈的需求！与之相映成趣的则是非创业的年轻人明显对工作机会求之若渴。德国的创业者在私人投资的孵化器办公或使用租用的工作场地，由于有政府的补贴，其租

金比较低廉，创业园里有高质量的、维护良好的公共硬件基础设施可以方便地共用，各项上下游配套服务也很便利和高效。尤其独特的是，德国的创业者自身也都比较冷静、理性和脚踏实地，没有给自己设定较长远的庞大目标和非常夸张的发展预期，青年企业家经常谈到的是要享受生活和工作的平衡。

这与我们所了解的中国创业者的需求有明显不同。就拿北京来说，遍布北京城区的各孵化器和创业园开一个就爆满一个，创业者首先需要的工作场地一座难求，这也是为什么会出现创业咖啡馆这样的准孵化器的一个动因。除了早期创业者普遍寻求的投资以外，很多创业团队渴求人才的胃口始终难以满足，其中最短缺的是程序开发人员和艺术设计人员等。

"随时拿到"自己的东西并立刻采取行动，而另一位热衷于社交的用户要在"保持"饮食健康的同时"维持"与朋友们的良好交往关系，等等。

对于特定的设计挑战，我们所总结的需求数量必然是有限的。初学者倾向于从自己的偏好出发，给用户附会额外的需求，极端情况下用户需求列表范围会无所不包，这是设计思维项目工作中常见的偏差。我们在综合环节列出的每一项用户需求都要有对应的观察证据，不仅如此，还应该考虑排除那类把任何人都囊括其中的需要，让这类用户独有的需求凸显出来。综合的过程就是一个从发散到收敛的过程，密集的小组讨论越来越聚焦于少数几个需求，甚至有可能最终只关注一种需求。

从用户角度体验产品或服务存在的问题，我们注意到具体的需求总是结合了应用的场景。离开了确定的空间和时间，对应的需求往往就不存在了。例如，办公室的白领在工作日越接近中午越需要便捷的午餐餐厅或外卖选择，在休息日和节假日类似的需求就非常稀少。设计思维提供一些研究工具，让我们建立用户活动的时间线，识别其与产品或服务的接触点，体会用户的兴奋点和痛点。

5.3.3　发掘洞察

回忆用户访谈的收获，给我们印象最深的是什么？观察中哪些东西让我们眼前一亮？哪些现象与我们之前的预想有很大落差？在多个用户的身上，我们发现什么共同的模式？如果你是对方，哪些东西是你会喜欢的，哪些会是你所无法接受的？为什么会是这样的？我们的每一项发现都意味着什么？

思考这些问题的时候，我们就是在用户与场景和情境之间建立深层联系，为用户的特定行为和情感寻找其背后潜藏的动因。结合之前的调研和用户同理心，我们更深入地理解我们为之设计的特定人群，通过演绎、推理等逻辑手段，我们可以揭示用户洞察。

案例：创业者的企业家精神之三

当我们面对铺满整整一墙的调研信息陷入思考的时候，大量线索中隐藏的矛盾和张力浮现了出来。为什么我们在走访之前预想的可能的典型需求，如资金、场地、人员、设备和市场等，未能在德国创业者的回应中体现出来呢？

来自斯坦福设计思维学院的教练给我们作了关键的引导，他指给我们看小组成员贴在白板上的一个即时贴——Low Risk（低风险），这是我们对出现在多个受访者反馈中的原话的引述。柏林的创业者或者得到了政府基金的资助，或者是同时另有高薪工作当后路，因此不像美国和中国的创业者那样面临失败的巨大压力。我们的教练尖锐地指出，低风险、低压力当然也意味着低收益、低价值，那么，创业的意义又何在呢？

5.3.4　用户要点聚焦

综合环节的目标是重构设计挑战，即根据已有的信息对设计任务作重新表述。新的陈述建立在用户要点聚焦基础上，其中包含三个组成部分：用户、需求和洞察，它为我们之后的设计工作提供行动指南。

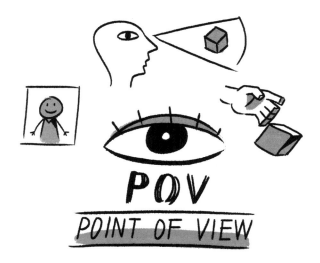

很显然，用户要点聚焦的定义是否合适对我们能否创造性地解决问题关系重大，好的用户要点聚焦能通过架构问题和聚焦目标激励我们的创新团队，也能为我们评估不同点子的优劣提供判据，更帮助我们避开为所有人处理所有问题的那种空泛的解决方案。

表述清晰的用户要点聚焦可以很自然地为我们限定创意的范围，接下来我们会很容

易辨别头脑风暴得出的点子是否跑题。在这个思维收敛的过程中，我们也可能得到多个设计挑战，这些设计挑战都以"我们怎样……"（How Might We…）开头，并分别侧重于问题的不同侧面，这也让我们之后的创意工作保持更大程度的开放性——有些设计者倾向于推迟锁定具体的工作方向。

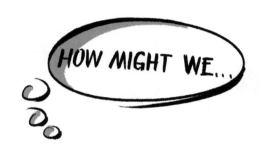

5.4 综合的工具

5.4.1 思维工具一览

设计思维提供一系列比较成熟的研究框架（Framework）支持创新。这些思维工具有些是设计思维体系独有的，有些来自对其他研究与开发体系中优秀成果的继承和完善。有代表性的工具包

案例：创业者的企业家精神之四

德国是典型的高福利欧洲国家，勤奋的公务员事无巨细地为所有国民提供从摇篮到坟墓的所有福利，因此也就不奇怪，德意志联邦和柏林、勃兰登堡州等地方政府不仅直接帮助创业者，还用政策、法令引导其他企业支持大家开办小公司和提供就业机会。进取心这种东西在美国和中国创业潮涌动的地方很常见，在德国，国民们从小到大更习惯的是父爱式关怀所提供的安全保障，所以"低风险"或"没风险"这样的话从一个个创业者嘴里说出来似乎顺理成章。

用户：有政府资助扶持或高薪工作后路的高文化素质创业者。

需求：开办新企业时面临低风险。

洞察：低风险通常意味着低收益、低成长机会，为自己和他人创造

低价值。

　　这是一个重要的用户要点聚焦，围绕这个发现，我们可以重构出多个设计挑战，这些挑战分别针对尽可能为创业者降低风险，或者反其道而行地提升其风险。通过反复比较斟酌，我们最后选择了对赌型创业孵化器作为创新的方向，通过高诱惑与高压力这两手外部措施激发有创业意向者的内生动力——这是企业家精神里的基本要素。

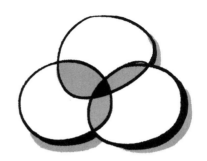

括以下几种。

　　维恩图（Venn Diagram）：这个图表用来强调少数几个关键要素的作用和意义以及这些要素之间的关系。常见的维恩图由三个相互交叠的圆形集合组成，集合的数量可以更多，也可以更少，最少是两个。图形的形状也不一定是圆形，可以是任意的封闭形状。

　　用户要点聚焦：作为对创新所依赖的核心要素的提炼，用户要点聚焦包含用户、需求和洞察三个部分。我们通常在综合环节使用它来界定用户、分析需求和挖掘洞察，以重构设计挑战，确立进一步

创新的方向。

设计思维流程（DT Process）：在学习阶段，我们将设计思维的创新流程分解为比较容易理解的六个顺序发生的步骤，实际应用时各环节之间的关系不一定是线性的，而很可能是非线性和反复循环迭代的。六个步骤包括理解、观察、综合、创意、原型和测试。

同理心地图：设计者需要在观察和综合环节使用同理心地图，这个工具帮助我们达成对用户更深入的理解。我们将用户访谈过程中收集到的信息划分为四个类别，包括用户怎么说、用户怎么做、用户之所感和用户之所想。

故事板：借鉴影视制作中广泛运用的故事板，围绕用户绘制一系列多格漫画式的草图，每格画面可取不同景别并有简短文字标注。除了手工绘制以外，还可以使用一组田野调查中实拍的照片，或者基于角色扮演专门摆拍每格画面。

思维导图（或称概念图，Concept Map）：思维导图的应用比较广泛，可以用它来理清核心用

户与利益关联方之间的关系，也可以用它来展示组织的架构。与集合之间有相互重叠区域的维恩图不同，思维导图里的概念是各自独立的，用连线反映概念之间的相关性。虽然众多概念的关系也可以画成无中心的随机网络，思维导图更多用于表现符合人的思维规律的概念的层级网络关系，麦肯锡咨询提出的金字塔原理与这种应用是一致的。

　　除了上面列出的这些重要的框架以外，设计思维常用的创新工具还有典型用户画像（Persona）、四象限分析图（2X2 Matrix）和用户体验地图等。

5.4.2　典型用户画像

　　作为以人为中心的创新体系，设计思维重点将典型用户画像推荐给设计者使用。尽管我们从刚接到设计挑战的起步阶段就可以使用它，对典型用户画像最集中的应用还是在观察与访谈回来以后的综合阶段。

　　设计团队需要在深入调研过的几个用户中选择一个有代表性的人进行着重分析，当然，这位典型用户也可以是融合了多个人的共同特征构造出来的虚拟角色。我们画出用

户的草图，给他起个名字，写下其年龄、收入、文化程度、居住环境、专业特长、个人偏好等属性，其中的每一项特征描述都应有现实的依据，无论这些依据是来自观察访谈还是文献调研。

除了绘制用户半身或全身像的草图以外，也可以拿现场拍摄的有代表性的用户照片（或是剪贴图片）作为形象化、视觉化的手段。在企业委托项目的调研中，有时也按照用户群落分别构造代表不同类别顾客的多个用户画像。

对于初学者来说，比较容易起步的用户画像是将其与同理心地图相结合，这可以让我们围绕用户对信息作有条理的分类。随着工作的深入，对用户的描述从具体向一般过渡，有针对性的、感性的认识被更抽象的、理性的思考接管，直到用户画像的最精简形式——用户要点聚焦。

5.4.3　四象限分析图

四象限分析图是信息分析与综合的直观的工具。在思维发散和收敛的阶段，我们用四象限分析图把众多元素放在一个分割好的平面里研究和比

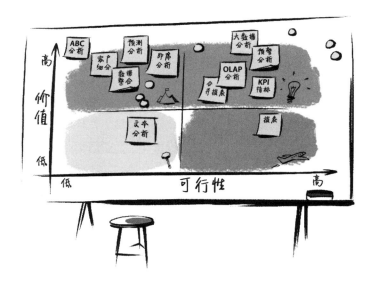

较，这个工具也可以在后面的酝酿环节用于创意点子的评估。

用两条交叉直线画出的四格矩阵看上去简单，却是比两分法更复杂的思维工具，通常应该在信息分类之后使用它。如果说两分法依赖人的一维（线性）思维的话，四象限分析法则是将思维扩展到对二维空间的更充分的运用。从图形上就可以清楚地看出，二维的平面由垂直相交的两根一维的轴所分割和定义。

抽象地看两分法的直观表达，沿着一维轴向两端延伸，分别表示一种特征朝对立的两个方向的不同程度变化。例如，根据成本价格高低划分两类，向左或向右沿一维坐标轴推进必然意味着更廉价的或更昂贵的；以当前时间为原点基准的话，则会得到更早的

过去或更遥远的将来。在信息发散的阶段，可以根据自己选取的不同分析角度画出多个这样的一维分类轴线。

从这些一维的分类轴线中挑选出两个我们认为重要的特征，将它们组合起来，就得到了二维形式的四象限分析图。例如，在为用户设计理想的通勤交通方案时，调研收集到的现有出行手段既可以按速度、效率分类，比较快慢这个特征，又可以按体验分类，划分舒适的和不舒适的类别。将二者结合起来就是一个四象限矩阵，在调研中了解到用户正在使用和期望选择的具体的通勤交通方式，则可以被放置这四个象限中的某一个中，它们可能是像步行和自行车骑行这样的速度较慢并且不太舒适的出行手段，也可能是像地铁和出租车、自驾车这样快捷和舒适的交通形式。显然，四象限分析图是评估各个选项价值的有效工具。

5.4.4　用户体验地图

用户体验地图也称为用户旅程分析图，我们用它理清一位典型用户的行动路径，以更好地理解用户，揭示用户与我们所设计的产品和服务的关系，寻找设计创新的机会。

体验地图既是将调研收集的零散信息系统化的方法，也是创新团队成员之间加强沟通的手段。通过对用户体验过程细节的关注，我们通常沿时间轴线更深入地建立用户同理心，识别用户的需求，探索对找到创新点至关重要的洞察。

占据一张白板或一整面墙的用户体验地图可以用来再现用户的一天，也可以描绘一次用户购买、服务体验的完整经历。如果换一个视角，一件产品的生产、运输、销售与使用等也能被记录为旅程分析图，一项服务的实现过程也一样。

在常见的用户旅程分析图中，首先要有对一位典型用户的描述，然后至少要有一条时间线。在时间线上，以节点定义用户的行动细节，节点往往意味着用户与我们关注的产品或服务的直接或间接联系。用户的每一项活动都被置于场景中详细考察，在作关联与比较的时候，我们需要关注的是反复呈现的模式与凸显的异常。

除了必要的时间线这一维度之外，第二个、第三个和更多的分析维度都能被纳入这张图表中。例如，我们经常引入衡量用户体验指标的情感（情绪）曲线，在业务与用户交互的每一个接触点（痛点和兴奋点）记录用户的疑问，体会其顾虑和期待，标注引发的反应和感受，以思考如何用创新的手段改进设计，提升用户的满意度。

第6章 创 意

创意是设计思维中令人激动的环节，让我们一起打开思路，进入"大脑的健身房"，让头脑充分活动起来！

6.1　创意概述

创意（Ideate）是针对用户洞察，发展点子的过程。在创意环节，我们会结合在观察阶段获得的灵感，围绕在综合阶段得出的核心判断，通过特定的创意流程，在短时间内相互激发，输出各种各样的解决方案。

头脑风暴（Brainstorming)的基本方法来源于1938年美国人奥斯本(Alex F.Osborn)所开创的创意流程。利用创造性思考为手段，使创新团队发挥最大的想象力。创意需要打开思路，获得激动人心的灵感火花，良好的创意规则、方法、环境都能促进更多好点子的诞生。一个灵感激发另一个灵感，我们以开放的心态对待所有新点子，最终从中选择最有趣、最容易成功以及最具突破性的部分。

创意是设计思维中令人激动的环节，让我们一起打开思路，进入"大脑的健身房"，让头脑充分活动起来!

6.1.1　紧扣主题，明确目的

在创意前，确定、修正创意命题是很必要的。创意命题来自设计思维的上一步——综合。创意命题针对用户，围绕需求，锁定洞察，同时需要表述清楚，不能范围太大，而是要落在一句明确的表述上。例如：

表述一：如何让机场中带孩子的妈妈放轻松？

表述二：在机场，急匆匆的妈妈拉着行李，同时带着孩子，她需要办理手续，拉着

行李，同时照顾孩子，如何解决她的困境？

第二种表述不仅包含了问题本身，还详细描述了构成问题的种种现实因素，如此情境化、具体化的问题描述有助于启发创意。

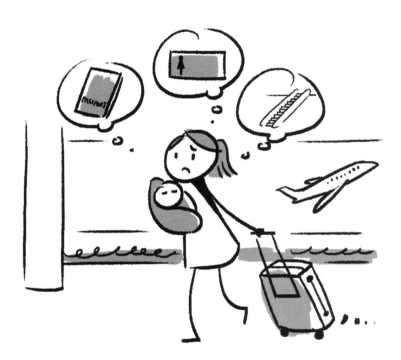

6.1.2　追求数量，推迟判断

诺贝尔化学奖得主莱纳斯·鲍林说：获得好点子的最好办法就是有很多点子（The best way to get a good idea is to get a lot of ideas）。我们首先追求创意的数量，其次才是质量。

大量流出的点子是解决问题的起点。点子的数量越多，跨度越大，有效的创新解决方案才越有可能出现。我们提倡推迟判断，暂缓决策，即暂时不去评价自己和其他人的点子，包容并呈现所有分歧。即便疯狂而独特的想法也是值得提倡的，我需要与众不同。

练习1：发挥视觉想象力，五分钟填满所有圆圈。

练习2：发挥想象力，思考"一块砖头的创新用途"。

普通发散：台阶、镇纸、武器、底座、健身工具、武器。

增加条件：用于制作食物的砖头——砸、压、案板、野营炉灶。

改变材质：压缩饼干、冰块、再生纸砖块。

改变大小：变成桌子、椅子、积木。

6.1.3 团队协作，相互启发

设计思维鼓励团队成员聚集在一起进行脑力激荡，团队工作的好处在于彼此启发，在团队创意过程中，避免以专家导向，随时提防"权威人士"抢占话语高地。

请暂缓判断，不要指出其他成员的创意缺点。一旦开始相互评价，会让某些害羞的成员陷入沉默，不再发言，理性归纳也会打断创意发散的过程。更有甚者，相互评价会引发相互指责、挑剔，陷入无法控制的争论之中。

大部分有价值的新奇的设想通常出现在脑力激荡的中后期。在打开局面之后，大家不再顾及"面子"，一个好点子会激发其他人的想象力。所有成员你追我赶，良好沟通氛围是"大创意"的基础。

6.1.4 跳到箱子外，大胆创意

所谓"脑力激荡"包含"头脑错乱状态"之意。因此，"脑力激荡"意味着摆脱既有观念的束缚，跳出常规逻辑框架，随心所欲探索新知，以期"跳出盒子之外"，获得崭新视野。无拘无束，释

练习：创意连接。

通过这个练习，体会团队共同创意的优势。将新想法建立在其他人的想法基础上，让创意不断发展。

第一轮：一位团队成员提出想法，接下来的成员否定前者，并提出新的创意。以此类推。

创意题目：如何给同学过一次生日？

成员一：去卡拉OK吧！

成员二：不，还是去公园野餐比较好。

成员三：不，我看还是在教室联欢！

第二轮：一位团队成员提出点

放创造性能量，乃是头脑风暴的精义所在。

与孩子们相比，成年人的想象力被理性所控制，压抑得很深。在创意方面，创新者要向孩子们学习——"跳出盒子"看一看"外边的世界"，敢于拥抱全新的可能。孩子们将床垫视为蹦床，他们甚至将火车站看成"魔法发生的地方"。孩子们不会事先判断好或不好、对或不对。他们的体验大于判断。突破性创意都是非常规的，挑选最差创意，最终也许会成为最佳的选择。

例如，国际羊毛局（Woolmark）需要在纽约时装周推广品牌，创意团队想到了最荒诞的创意：把绵羊赶到纽约时代广场。他们让漂亮的超级模特在纽约街头，像遛狗一样"遛"羊，这个创意获得了巨大成功。

工 具：取 得 创 意 突 破 的 七 种 武 器 —— SCAMPER

SCAMPER集中了七种创意武器，为创意提供了多种多样的可能性。

S代表Substitute（替代），是否有取代原有

子，接下来的成员肯定这个想法，并在此基础上增加新的信息，让创意更丰富。

创意题目：如何给同学过一次生日？

成员一：去卡拉OK吧！

成员二：好，我们再买个蛋糕，还有特制神秘饮料！

成员三：好，蛋糕上插上我们每个人的自拍照。

功能或材质的新功能或新材质?

C代表Combine（合并），哪些功能可以和原有功能整合？如何整合与使用？

A代表Adapt（调整），原有材质、功能或外观是否有微调的空间？

M代表Magnify/Modify（修改），原有材质、功能或外观是否有修改或更夸大的空间？

P代表Put to other uses（其他用途），除了现有功能之外，能否有其他用途？

E代表Eliminate（消除），哪些功能可删除？哪些材质可减少？

R代表Re-arrange（重排），顺序能否重组？

练习：运用SCAMPER,以"如何设计一款创新手机？"为主题进行创意。

（1）替代法：

• 使用不同材料作为手机外壳。

• 使用手表生产工艺来生产手机。

（2）合并法：

• 手机与剃须刀结合。

• 手机与汽车钥匙结合。

• 手机与银行卡、身份证结合。

• 手机与电视付费方案结合。

（3）调整法：

• 气垫设计，手机防摔。

• 模仿瑞士军刀，增加附带小工具。

• 不规则的手机形状，圆形手机。

• 橡皮泥手机。

（4）修改法：

• 添加个性化色彩。

• 有香味的手机。

• 增大手机音乐音量。

• 50英寸手机屏幕。

• 增加电池组合。

（5）其他用途法：

• 手机附带小工具，例如小刀、指甲刀、镜子。

• 手机做遥控器。

• 手机做银行卡。

• 手机当成占卜工具。

（6）消除法：

• 去掉外壳的手机。

• 透明的手机。

• 微型、超薄手机。

• 没有显示屏的手机。

• 耳机一样的手机。

（7）重新排列法：

• 双面屏幕。

• 摄像头安装在手机侧面。

• 按钮在上，显示屏在下。

• 手机制造商为用户付钱。

练习：自我创意训练

（1）生拉硬拽。

乔布斯说："创意就是寻找新的联系。"我们可以进行日常训练：强迫自己将不相关的词汇联系在一起。例如，翻开手边的报纸，或者访问网页，随机找到两个或多个词，将它们组合在一起，编写一个句子，甚至讲一个小故事。

在想点子的时候，随机翻找词汇、图像，也会带给你灵感。试着用不同广告牌上出现的文字、图像组成一个新创意。

（2）戴上别人的帽子思考。

TBWA广告公司有个好办法，在盒子里装各种创新公司的帽子，例如苹果、维珍，员工假装扮演某个公司决策者的角色，获得灵感。DDB公司有一个叫做闪电创意（Blitzkrieg Advertising）的游戏，一位员工说产

6.1.5 旧元素，新组合

若将开在校园中的玫瑰花放在迪拜塔上或者喜马拉雅山上，效果是不同的。旧元素加上新的组合，与众不同的创意从此诞生。

"冰淇淋月饼"来自冰淇淋与月饼的组合。印在矿泉水瓶子上的报纸来自报纸与饮料的组合。创意的产生或许不能离开天马行空的想象，但绝妙的创意多是由两个或者更多个已有想法融合后所创建的。我们可以试着组合一下：

- 可以吃的说明书。
- 可以烹调的计算机配件。
- 可以预测天气的玩具。

将两个毫不相干的东西绑在一起，看似荒诞，但以上的想法不都已经实现了吗？

品名，另一位员工立刻说出头脑中闪现的第一句广
告语。

你可以从全球500强创新企业中随机抽出一个，假设
用他们的资源、位置来处理现在的创意问题。或者，根
据其他企业的诉求，为他们想出创新解决方案。

（3）随时随地。

很多广告公司的人都发现，浴室是个创意的好地
方，因为足够放松。

在咖啡店、游乐场、音乐会，放空自己，也许有意
想不到的发现。

李奥贝纳广告公司美国地区（Leo Burnett USA）总
裁兼创意总监贝尔说："如果我在看电影时发现有趣的
情节，或是在街道碰到有意思的事，我就记录下来。就
像作家听到有趣的对话就马上记下来一样……许多伟大
的广告创意最初都是写在某个鸡尾酒会的餐巾上的。事
实上，我想说，鸡尾酒会上的餐巾也是广告这个行当的
必备工具之一。"

贝尔告诫我们，要随时随地与众不同："当所有人
都大喊大叫的时候，你轻声细语。当所有人都奔跑时，
你悠然漫步。做那些与时下大家都认为是正确的事相反
的事……我不在乎什么是时尚，只在乎如何去避免陷入
其中。时尚是人家已经做了的事，而我想创造时尚，一
旦它形成，我就会希望做另外一些与众不同的事。"

6.2　创意准备

对于日常生活来说，创意不需要准备。我们可以随时随地想出一些新点子。而对于设计思维而言，对创意命题的分拆，物料、环境的准备是不可缺少的。当然，我们还需要充分调动自我，保持永不满足的创意之心。

6.2.1　让创意命题更明确

创意环节需要结合综合阶段提出的洞察，再次修改、分拆创意命题，以便一次讨论一个话题，更具针对性。

例如，命题是"为盲人用户设计实用产品，以提升他们的生活质量"。

所谓"实用产品"涉及衣食住行的方方面面，即便聚焦在"盲人出行"，也可以分为乘坐公交车、乘坐地铁或步行等等，乘坐公交车还可以分为等车、上车、乘车、下车等场景。在不同的场景中，盲人用户面临的问题各有不同。虽然问题彼此关联，但分拆

开来进行创意，会获得更具针对性的点子。

例如，如何解决早晨上课迟到的问题？可分拆成诸多可能性，针对不同的原因，会产生不同的创意。

- 主观意愿：根本不想起床。
- 工具：闹钟响度以及闹钟功能。
- 习惯性：动作缓慢。
- 地理：寝室与教室的距离很远。
- 天气：极端天气导致。

6.2.2 准备创意材料

创意材料包括以下两大方面：

（1）创意工具。

- 各种颜色的笔。不同颜色的笔能够激发想象力，也可以区分点子的内容。
- 即时贴。各种颜色的即时贴可用于点子的描绘和书写。每张即时贴写一个点子，方便分类、整理。色彩能够加深记忆。
- 白板。用于书写创意主题、用户画像等，写

好的点子可以贴在白板上，供团队成员查看分享。

- 计时工具。通常由专人负责，用计时工具限制每轮脑力激荡的时间。严格限定时间会给参与者造成压力，但无形之中也促使大家的头脑快速运转。

（2）启发创意的视听素材。

可准备与创意主题相关的图片、视频、音乐等内容，便于团队成员开启话题。

例如，在"为盲人设计实用生活用品"的创意环节，我们准备了国外的盲人设计案例，用于启发创意，打开思路。此外，我们还准备了美国盲人Tommy Edison录制的系列视频，内容包括盲人过马路、盲人吃饭、盲人与声音等丰富内容，以上视听素材加

深了学生对盲人用户的理解。

6.2.3　创意环境

不同的空间提供不同的信息。灰色的格子间、办公室就像蚂蚁窝，暗示大家要勤奋工作，保证效率。传统教室的空间布置暗示了等级与秩序，暗示大家尊重师长，不要挑

案例：谷歌公司的创意环境

把美容院、高尔夫球场、游乐园、游泳池……都搬到公司里？谷歌美国总部不拘一格的工作环境让人耳目一新，这个全球最大的网络搜索引擎公司无时无刻不在向世人展现其独特而新颖的创新理念。《财富》杂志的专题"100 Best Companies to Work for"中，谷歌位列第一。

在谷歌总部上班的6000名员工想什么时候来就什么时候来，爱穿什么就穿什么，他们可以带着孩子和狗来上班。不干活的时候，员工们玩

战权威。而开放的创意空间营造开放的沟通氛围，暗示团队成员打开自我，突破常规。

例如：

- 灵活、可变化的空间规划。
- 充足的光线、有创意的灯光环境。
- 有趣的色彩设计。
- 不拘一格的家具及装饰物、植物。
- 玩具以及各种创意道具。
- 营造氛围的音乐。

保守的空间设计会助长"惯性思维"，即从视觉上暗示"它就是这样"，而不询问"它可以

怎么样"。

新型创意企业在营造不同的创意环境，体现独特公司精神的同时，为所有员工发送创新信号：打破层级，挑战不可能。以谷歌公司为代表的创意空间设置超越了视觉，上升到创新文化营造的层次，经过长年累积形成了不可替代的创新气氛。

6.3　创意方法

IDEO 公司内部有一句话："流程提供方向，讨论者提供点子。"（Process provides the direction. People provide the force.）由此可知：创新团队与创意流程两者相辅相成。

设计思维的创意过程非常简单：创新团队成员使用不同颜色的即时贴，将点子写出来、画出来，贴在白板上分享。以下具体的流程设计能够激发创意，让大家保持紧张的工作状态，促进点子源源不断，流动起来。

Scalextric遥控轨道赛车、扭扭乐游戏，或者在用激光剑决斗，或者在理发。

谷歌总部的气氛是绝对轻松的，沙发随处可见，所以员工们随时都可以躺下来休息。洗手间里配备淋浴设施，还有健身房和游泳机。音乐室里还有钢琴。他们甚至常常在桌球台旁或长廊里开会。在谷歌内部有一条规矩：离每个员工100英尺（约30米）的范围内都必须有食物。"这里桌球台、咖啡厅、休息室到处都是，就好像是一栋耗巨资建起来的学生宿舍。编写计算机码令人疲惫不堪，但这里就像是一处乐园和度假胜地合二为一的地方。"一位员工如是说。

公司的首席执行官埃里克·施密特补充道："到处是熔岩灯和滑板车——所有人都以为我们是白痴。然后他们就会发现我们其实做得多么出色！"高管的办公桌上却到处撒满了乐高积木。他们自己也喜欢想出一些奇怪的主意。

6.3.1　6-5-3传递创意法

为每位创意成员准备一张A3白纸，将创意挑战写在白纸的顶端。

所谓6-5-3传递创意法，要求6个参与者每5分钟产生3个新点子。

在完成3个点子之后，这张白纸被顺时针传到下一位成员手中。计时重新开始，以此类推。在每个5分钟之中，已有的创意将激发新点子的诞生。

如此，每张纸上都有18个点子，6张纸就会有108个点子诞生。

6-5-3传递创意法强迫团队成员快速产出创意，并基于其他成员的想法产生新的点子。

6.3.2 迪士尼创意法

迪士尼创意法(Disney Creativity Strategy)是沃尔特·迪士尼(Walt Disney)及其同事在工作过程中研发出来的思考工具。迪士尼被喻为创意天才,他创作了誉满全球、经久不衰的卡通人物,并创建了全球化超级娱乐产业集团。

迪士尼创意法要求创意成员分别充当"梦想家"(Dreamer)、"现实主义者"(Realist)以及"批评家"(Critic)来解决问题。

第一步:梦想家在限定时间内抛出大量创意——天马行空,没有限制,一切皆有可能。梦想家寻求最理想的创意以及突破性构想。梦想家用视觉构思,想象未来画面。

第二步:现实主义者从实用主义的角度提出意见,考虑哪些资源可以利用,哪些创意可以省钱、省时、省力。现实主义者需要以"执行"为第一指标,以目标和效率为导向,考虑执行者、时间、空间、条件等因素。现实主义者需要考虑创意取得成功的可能性,并以此为标准选择点子。

　　第三步：批评家需要评测创意的优势、劣势、弱点、长项。批评者需要反思哪些创意还没有被提出，并针对已有创意提出改进意见。

　　批评家要进行以下分析、判断：在什么情况下，我不想执行这个创意？在什么情况下，这个创意会导致失败？在执行者、决策者中，谁会提出反对意见？有哪些因素会导致创意无法执行？

　　梦想家、现实主义者从不同的侧面贡献新创意，而批评家对创意进行评判、选择。

6.3.3 假设条件创意法

所谓假设条件创意法，是通过增加条件、情境来推动创意。

在创意成员陷入困境，想不出有趣的点子时，新的条件、情境能够开拓新的视野，让大家的创新思维重新活跃起来。

与此同时，将已有的点子放在新的情境之中，也会焕发新的活力。

（1）增加条件：

- 创意方案能不能更小、更大？

- 创意能否变得很奢侈、很贵？

- 创意方案能否免费？

- 创意方案能否更有趣？

- 创意能否不用电？

（2）设定情境：

- 排除技术因素，会有怎样的创意？

- 在2050年，我们会有怎样的创意？

- 如果谷歌公司来做，会有怎样的创意？

- 如果为老年人或儿童设计，这个创意将会怎样？

- 创意方案能否在火中或水下实现？

- 如果用户是盲人或聋哑人会怎样？

- 如果为动物而设计，会怎样？

　　每次提出一个或多个新的创意条件或情境，在限定时间内可以发展出更多有趣的创意。

6.3.4　模拟创意法

　　模拟创意法是将创意主题进行"类比转化"。

　　这样的创意方法在仿生学研究领域早已有应用，例如，在动物保护色启发下发展出的迷彩服的创意，模拟蛾眼结构研发出来的反光涂层，模拟壁虎足底微纤毛发展出的新型黏合剂，等等。

例如，创意命题是："如何提高心脏移植的成功率？"

提问：心脏移植手术有哪些因素？

回答：在手术室，一组医生在限定时间内顶着巨大的压力工作。

提问：是否有类似的情境——团队工作，要求精确度，同时压力巨大？

回答：F1赛车的维修站。

提问：F1赛车维修站发生了什么？

回答：更换轮胎、加油，需要30秒以内完成。

提问：如何将F1赛车维修站的解决方案移植到我们的命题上？

回答：在高压力下，手术流程、操作分工需要非常明确。

类比思考有以下具体方法：

- 个人类比。创意者将问题拟人化，把它当作一个人。例如，设想你是一块电池，会有什么感觉，然后创意如何改良它。

- 直接类推。将一个范畴的问题连接到另一个我们熟悉的知识范畴中去寻求领悟。例如，思考团队愉快运行的问题，将它类比成班级或家庭。

- 象征类比。利用视觉思考法去界定问题的核心，将问题的元素转化为类似的视觉图形。例如，为品牌找到动物的象征（豹子、大象、猩猩等）。

- 梦幻类比。将问题类比成超现实的情境，例如科幻电影或小说中的外星文明。

6.3.5 翻转创意法

翻转创意法是将创意命题中的关键词换成相应的反义词。针对"反向命题"进行创意，会获得很多正面的灵感。例如：

- 我们能做什么让_____变得更好？

- 我们能做什么让_____变得更糟？

- 怎样的流程才能更高效？

- 怎样的流程才能更低效？

- 如何让用户舒适？

- 如何让用户难受？

6.3.6 信马由缰的自由创意法

创意灵光一现具有偶然性。因此，点子也许会在你不经意的时候自动出现。

找个舒服、放松的环境，做一些刺激灵感的事情，比如听音乐，看演出，阅读诗歌……充分消化创意命题之后，暂时不再聚焦于此，将创意交给潜意识工作。

在洗澡或听音乐时，新点子会自动涌现出来，记下来。

练习一下：如果司马光砸缸，水缸是金属制的，该怎么办？

不要急着给出答案，在不经意中，有趣的答案也许会浮现出来。

思考：如何成为有创意的人？

（1）挑战无处不在。如果是我会怎么做——电视广告，如果是我怎么做?酒店生意，如果是我怎么做？

（2）质疑。关注生活中的图形、文字，质疑它的功能和效果。想一想如何改善它，或以更好的选择代替它。

（3）刺激。寻求刺激，避开既定概念，避免安全和不可避免的概念。养成异于常

人的思考角度——夸张、倒转、憧憬、扭曲。

（4）无目的的输入。例如，随意看看四周，随意选取一个物品来推动创意。

用随机方法找出一个词来做灵感。你可以给自己准备一个抓阄盒，储存一些平时想到的随便什么词汇。

（5）摆脱。脱离预期，否决预期而对概念进行修改。

案例：为机场中的妈妈做创意

在机场，急匆匆的妈妈拉着行李，同时带着孩子，她需要办理手续，拉着行李，同时照顾孩子，如何解决她的困境？

方法1：放大优点。
利用孩子过剩的精力去娱乐乘客。

方法2：剔除不利因素。
把孩子从其他乘客群体中分离出来。

方法3：反向思维。
使等待成为旅行中最令人兴奋的一部分。

方法4：质疑假设前提。
完全剔除候机时间。

方法5：寻找意外的可用资源。

利用乘客的这段空闲时间去分担机场的工作。

方法6：根据用户需求或者环境特征构思一个相似的仿真环境。

使机场更像是一个SPA？更像是一个操场？

方法7：反转设计挑战。

使机场成为孩子更想去的一个场所？

方法8：换一个角度。

使贪玩的、大声吵闹的孩子减少吵闹？

思考：IDEO公司的创意原则

世界著名的设计公司、用户为中心的设计理念（User Centered Design，UCD）的倡导者——IDEO 公司的每一个会议室白板上方都贴着这样的七项原则，确保脑力激荡的速度和品质。

（1）暂缓评论（Defer Judgment）。

先不要急于对别人的观点发表是非对错的评论，这样会打击提出点子者的积极性，且把集体思维的联想和延展打断。这也是对提出点子的人的尊重。

（2）异想天开（Encourage Wild Ideas）。

有人总是怕自己说错话，在别人发言时，脑子想的是"我要怎么讲是对的""我要怎么讲才能表现我的水准"。这是因为我们缺乏允许异想天开存在的环境，只有让异想天开大行其道，才能鼓励每个

人真正去思考设计，而不是思考自己的水准和对错。

（3）借"题"发挥（Build on Ideas of Others）。

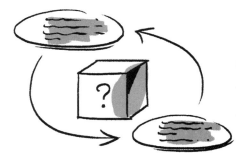

有些时候别人会提出很疯狂的点子，你自己虽然是专家，知道行不通，但在座的很多不是专家，说不定听到这个疯狂的点子会得到启发，获得灵感，在这个疯狂点子的基础上提出更实际的方案。

所以，只有在"暂缓评论"的环境下，才能让更多的人借"题"（异想天开的点子）发挥。因此前三个规则是鼓励出好点子的环境基石。

（4）不要离题（Stay Focused on Topic）。

每一次讨论要定一个明确的题目，否则信马由缰的结局是不能收敛。

（5）一次一人发挥（One Conversation at a Time）。

讲话的时候，一次由一个人讲，不要七嘴八舌的，这样就没办法做记录。

（6）图文并茂（Be Visual）。

鼓励大家在想点子的时候把这个点子用图示的方式画出来，你不是很会画图也没关系。有时收集了很多点子张贴在墙壁上，也许有几百个，你过几天再回去看，如果只有文字的话，有的时候会想不起来这到底是什么，而画图可以帮助记忆。

（7）多多益善（Go for Quantity）。

在一个小时之内，鼓励大家尽量讲，要讲究速度！IDEO 公司内部一般一个小时可以汇集 100 个点子。如果与客户一起合作脑力激荡的话，企业文化不同，这个数字会相对少一些。

6.4　创意分类与再创意

将点子贴在白板上，或列在白纸上。下一步的工作是进一步审核并挑选创意。首先，将创意按照某种标准分类。其次，由团队成员投票选择好点子。最后，选择有潜力的方向，通过再创意进一步挖掘创意细节。

6.4.1　创意分类和挑选

可以按照以下标准进行创意分类：

• 最有趣的（Most likely to delight）。

• 最有容易成功实现的（Most likely to succeed）。

• 最具突破性的（Most breakthrough if…）。

其他还可以考量的因素包括：

• 什么点子是最热门的？

• 用专家和产业环境来考虑，什么点子更好？

为点子投票的方法：用不同颜色的即时贴，每个人可投三票。然后计算票数，将每一类得票最多的创意提取出来。

6.4.2　描述点子

用文字简练叙述被选出的点子，尝试视觉化地描绘这个点子。

用简笔画的方式画出点子，让它更直观。

要简练，让其他成员都能迅速理解。

站在用户的立场上审视该点子。对于用户来说，这个点子意味着什么？毕竟创意要以用户为中心。

6.4.3　创意再发展

围绕一个有价值的创意方向进行再创意。这个环节的目的是获得更多创意的细节。例如，如何营造某培训空间的创意氛围以启发创新？团队想到很多想法，对于地面

的设计，为地面增加不同颜色的想法显得可行而且有趣。针对这一方向进行第二轮创意，得出更加具体地面创意：跳房子。

如何区别一个好创意和一个糟糕创意？

区别一个好创意和一个糟糕创意并不是一件容易的事。你也许最终要列出你自己的标准。

第一，是否与创意挑战紧密相关？

第二，是否有新意？本领域是否有类似创意？

第三，是否具有系列性？能否持续？

第四，是否不仅不落俗套，而且又有娱乐性？是否能吸引注意力？

第五，是否引人思考？能激发用户想到什么？

第六，我是否喜欢？它是否令我感到兴奋？是否使我感到紧张？

案例：迪士尼公司的头脑风暴

迪士尼的玩具开发团队要求每一年都有20～30次的头脑风暴，而每一次的时间都持续两三天。自从2001年Heatherly和Mazzocco被任命为迪士尼玩具创意团队的负责人开始，利用头脑风暴模式，迪士尼零售产品业务为集团贡献了300亿美元的收益，玩具团队每年都实现了两位数的增长。等级设置、对于预期结果的严格控制都是大型公司进行大规模创新的绊脚石，然而迪士尼玩具部门的这种改良创新模式也成为许多大型公司寻求创新的借鉴方式。

（1）参与者。

不同于其他创意公司将头脑风暴的参与人群限定在设计师范畴，迪士尼玩具部门的改良模式涵盖了不同部门的不同职能人员，这当中既包括迪士尼设计师、工程师、动画师、动画游戏设计师，也有市场销售人员和主题公园的任职人员，除此之外，还有他们的同行，也就是那些被迪士尼授

权进行产品生产的制造厂商。Heatherly和Mazzocco把这些挑选出来的人员随机分配在不同的组里。

（2）从玩儿开始。

头脑风暴会议开始的那天，各工作类型的人并没有马上讨论产品的创新概念，而是"玩"——这是玩具部门能够实现产品创新最关键的一点。例如，在创作企鹅俱乐部（Club Penguin）产品的会议上，整个团队用了两天的时间举行圆顶建筑设计比赛；而当制作迪士尼公主（Disney Princess）系列产品时，这些来自不同职位的人们一起举办了时装表演，让所有的人天马行空地想象。

这些看似"玩"的过程让员工有充分的时间打破原有工作的思考模式，并且打造一个轻松的团队氛围。这就像是比赛中的预热，这些似乎与主题无关的活动是为了让整个团队在接下来的环节中更好地发挥和协作。

（3）从概念到实体。

整个团队会列出足够多的创意，迪士尼的画家会根据每组的创意画出玩具雏形。随后，玩具从图片变成实物，在这个过程中就要检验玩具可行性和市场接受能力。"许多头脑风暴更加倾向于纠缠在概念层面上，但没有现实化的压力，"Heatherly表示，"迪士尼则非常注重产品模型现实化后是否真的能够达到效果，最终选出5~10个模型商业化。"

第7章 原　型

如果你做事缺乏诚意，或者迟迟不愿动手，那你即便有天大本事，也不会有什么成就。

——狄更斯《荒凉山庄》

原型（Prototype），顾名思义，是最终产品的雏形，它是介于创意和产品之间的一个过程。当我们得到了大量的创意概念，要将之付诸产品时，通过快速制作廉价原型让创意变得可见、可感，在你爱上自己的创意之前，让其他人来进行评价。

有句话叫做"千言万语抵不过一张图"，在设计思维领域，我们说"千万张图抵不过一个原型"。制作原型一方面可以帮助设计团队在内部将重要的产品概念沟通清楚，使设计更加扎实、完善，同时也能发现哪些特性是最重要的，哪些是装饰性的，哪些是可以去除的。

7.1　原型，团队的智能外化

原型制作是通过一定介质将头脑里的想法在物理世界呈现出来的过程。因此原型可以是具备一定物理形态的任何表现方式，比如一面贴满了即时贴的墙、一场话剧式的表演、一个打印的3D模型、一个摆满了图书的展台、一个电子界面或者一套粗糙的漫画分镜。

因此做原型的过程实际上是将团队的集体智能外化，其意义就在于将我们不断谈论但是却看不见的创意变成现实中的可知、可感的一件物品、一种服务、一项政策或者一次体验，从而使一直在通过语言交流的创意概念有了具体承载方式，能够给人留下直观印象。

在设计团队内部，原型是进行深入沟通讨论的基础。相较于只是观点上的交流，原

型沟通针对性和目标感更强，大大提升了工作效率。在外部，终端用户也能够通过原型更直观地理解创意要点，并用他们习惯的方式进行反馈。

在一次关于中国辽南皮影的拯救行动中，大家都看到了当前传统文化在传承上的乏力：辽南皮影虽然被评为世界非物质文化遗产之一，具有悠远的历史和独特的艺术魅力，却由于各种复杂的原因面临缺乏继承人的窘境，当前只剩下一位77岁高龄的老艺术家还在坚守最传统的表演方式，辽南皮影的传承和保护可谓岌岌可危，迫在眉睫。

经过大量的访谈和分析，设计团队认为，要寻找继承人，光靠传统世袭家传的方式是不够的，首先必须唤醒年青一代对辽南皮影的热爱，使这种古老的艺术形式在当代

社会再度焕发青春。团队设想了好多种解决方案，例如，开展小学生夏令营活动，进行辽南皮影专场演出，老艺术家见面会，等等，究竟什么方式最有效果呢？光猜测是不能解决问题的，团队成员立即行动起来，运用手边的简单材料开始了原型制作。几分钟以后，三个创意原型都出现了。

大家通过动手将头脑中的创意变为现实，每个原型的呈现方式、针对的目标人群、达成的效果都非常直观地展示出来，三个方案各自的优势和劣势从大家的反馈中也就一目了然了。

此外，在为本科生、研究生、IT经理、传媒主编、公益人士、商务精英等不同人群开设了大量创新工作坊之后，我们往往会询问并记录大家对工作坊的切身体会，然后统计参与者针对各个环节的反馈，绘制他们的情感曲线。因此我们也发现了一些有趣的现象，其中之一就是，在中国本土的设计思维工作坊中，原型制作通常处在一个情绪的波峰之上，这表示参与者在原型制作环节收获了大量积极的情感。

这种快乐的情感当然是来自许多方面的，但引导参与者像收音机调台一样从"思考频段"调到"动手频段"无疑也是最重要的因素之一。参与者一旦进入到原型制作环节，就不得不开始思考该原型的制作目的是什么、应用场景是什么、用什么方式表达、人们如何与该原型进行交互等一系列新的问题，很多在前期设计时没有考虑到的细节就会一个接一个地浮出水面，从而促使人们在原型制作过程中不但要利用合适的介质将头脑中的设计概念表达出来，还必须边做边想，应对制作中随时出现的新问题。因此，原型制作也是一个帮助团队厘清思路的好方法。有时候在小组讨论中大家陷入了停滞，或

者关于一个概念不同成员持不同看法时，动手实践会浮现出一些设计团队不得不回答的问题，有益于使概念更加明晰，并促进创意得到进一步发展。

在斯坦福的一个设计思维课堂上，我们接到了一个创新挑战：如何为企业家保持激情提供持续动力？为此我们走访了新创企业孵化基地，采访了许多刚刚成为创始人，还没有雇佣任何员工的新晋企业家，又专程到已经有了十年、二十年以上历史的公司以及私立学校、百年老店，对他们的经理和员工进行采访，甚至到马拉松的赛场上观察人们在遇到困难之后如何坚持下去。我们发现：当人们对自己所从事的工作感兴趣并且信念坚定的时候，往往一鼓作气，勇往直前，效率也很高；但如果兴趣被烦琐的日常事务扼杀，或者信念发生了动摇，情况就会急转直下。因此我们第一次提出的创意设想是：为企业家朋友搭建一面愿景墙。让企业家内心的愿景在一定程度上植入企业的价值观，形成这家企业独特的气质和场域。

于是大家就开始谈论如何搭建这个愿景墙，产生了大量有趣的点子，并围绕着这些主意七嘴八舌，争论不休，直到创新教练Amy老师走过来指着桌子上的计时器说，现在你们还剩15分钟，15分钟后我需要看见一面真实的墙。大家这个时候才恍然大悟：我们说得太多而做得太少。于是开始分头找来各种各样的材料：大型的白报纸、绒布、水壶、锡纸、彩笔等，立即投入行动。因为时间不多，设计团队的成员只能各司其职，整个过程几乎没有商量，推进得非常迅速。大家一边按自己的想法搭建愿景墙的某个部分，一边关注着别的团队成员在做什么，然后下一个行动就直接在队友的基础上再往前一步。如果看过那种快进视频，同一个空间，主体人物在屏幕中快速动来动去，就能大

概了解当时做原型的那种状态。

15分钟之后，当Amy老师带着专门邀请的测试人员来到团队中时，整个空间已经焕然一新，设计团队甚至换好了专门的服装，准备了可交互的小道具，便于测试人员能自然融入这个新空间中。

在短时间内爆发出大量的可视化成果，需要每一个团队成员的思考、贡献，也需要队友间的信任、配合、相互激发，因此在上述极端情况下，原型制作能帮助团队快速厘清重点，挑出最有魅力的点子来实现。

7.2 原型的价值

7.2.1 用户测试

原型制作的一个主要目的之一就是用低精度的概念原型探索创意实现的各种可能性，然后迅速进行二次迭代。通常我们需要首先考虑这个原型制作的目的是展现和讨论哪个方面——哪些变量我们想要加深理解？我们对得到的创意还存在哪些问题？然后在原型制作时尽量突出需要测试的方面，创建出一个低精度的原型以及用户与之交互的简单场景。这里之所以强调仅仅制作低精度的原型，是因为低精度原型会有助于探索多个不同的方向，而不是在早期就把所有精力都专注在一个创意上。

Gehry Partners的Jim Glymph曾经警告说："如果你过快地把一个想法固定下来，你会沉迷于它；如果你过早地去细化它，你会被它束缚住，这将使你很难继续探索，以寻找更好的方案。要有意保持早期原型的粗糙状态。"因此我们希望尽量将原型用简单的方法制作出来，遵循3R原则（Rough, Rapid, Right），而不是花太多精力

去将一个原型做得尽善尽美。我们可以制作多个原型来探索设计空间的多种可能，每个原型在制作时都应该有明确的目的，比如是进行合意性测试、可用性测试、实用性测试还是可行性测试？尝试从要测试的多个要素中分离、抽取出某个具体要素，进行有针对性的原型制作。

在一次旨在提升老年人生活乐趣的设计挑战中，大家发现在北京、上海、广州、深圳这样的大城市，有许多老年人是为了帮助子女减轻抚育第三代的压力，远离老家，跟随在大城市的子女一起生活。他们许多人还年富力强，会使用手机、iPad等电子设备，也重视家庭关系和个人生活质量。于是，设计团队给他们设计了一款做菜的产品——"今天吃什么"。

团队成员找来一个口香糖的包装盒当做抽签筒，然后在口香糖的两面贴上食材和二维码标签，扫描二维码就可以得到一款用该食材制作的菜谱。现在老年人只需要打开冰箱，看看今天有什么食材，并把标注相应食材的口香糖投进抽签筒进行晃

动，摇出来的就是今天的晚餐了。此外，同样的食材可能有好几个不同的二维码，代表不同做法，如果想要更多选择，可以多投入几枚代表食材的口香糖。

这个原型受到了家庭成员的欢迎，因为老年人跟子女生活在一起，是买菜做饭、照顾孩子以及照料家庭生活的主要力量，然而他们却常常为做菜不合孩子口味发愁。这个抽签筒虽然看起来简单粗糙，但在测试中我们发现很多老年人都将抽签的权利让渡给了家里的小孩，由孩子们抽签来决定今天吃什么，从而定下一天的菜谱。根据这个新的发现，设计团队在后期进行了进一步完善，使外包装变得更加卡通化，更符合孩子的认知习惯，通过抽签筒这样的游戏方式也增进了祖孙之间的情感交流。

7.2.2　更深刻的共情

提到原型制作目的，设计师通常会认为是为了获得用户反馈，但事实上也可以通过制作原型获得更深度的共情。

一种显而易见的情形是，不论在什么语境下对用户进行测试，我们都可以同时获得两类信息：一类是针对产品本身的，另一类是关于被测试者的。比起普通采访和实地观察来说，原型能够获得一些不同类型的信息，这也是在原型阶段进行深度共情的基础。有时候人们会创建一个仅仅为了深度共情的原型，而不是为了测试任何功能或者外观。我们将这种共情称作积极共情，因为你已经不是一个简单的观察者，而是一直致力于创建某种环境和条件以获得更多洞察。如果说功能原型主要帮助我们获得对设计概念的理解，那么共情原型则帮助我们对设计空间和人们就某一方面的思想观念有更深入的认识。

制作共情原型时，首先要界定设计团队想在哪个方面取得更深入的洞察，获得突

破，针对挑战中的某个方面是否能够了解得更多？然后组内讨论或者通过头脑风暴找出制作共情原型的方法。例如，可以制作一个桌面游戏，使用户在参与游戏的过程中做出的选择都与设计团队想要了解的信息相关，或者制作一个六七斤的沙袋绑在肚子上来体会孕妇在生活中面临的真实情景。由此可见，共情原型不仅是面向终端用户的一个工具，也可以用在设计团队内部，帮助我们加深对创意命题的理解。

7.2.3 探索和激发灵感

"做"是"想"的延伸，反过来也是"想"的源泉，因此我们也常常把做原型的过程称作"用手思考"。

手能思考吗？这是一个有趣的问题。我们实际上是指心手合一，想到哪里做到哪里，做到哪里想到哪里。正如前面企业家愿景墙的例子，很多最后呈现的效果都不是在创意阶段讨论得到的，而是在制作原型的阶段边做边想、边想边做得到的。用做原型的方法激发更多的灵感，能探索多种方案。

我们在为期一周的设计思维工作坊上曾经设计过一个有趣的命题：如何帮助北京地区的自行车骑行者应对突如其来的暴雨？选择这个命题的原因是北京常年缺水，只有夏季的6月和7月是雨季，而且常常风雨交加，给骑自行车出行的人带来很多不便。

经过大量的调研以后，大家得到了很多有趣的想法。例如，有的成员观察到每当下雨的时候北京路面的积水严重，尤其是在立交桥下，几乎寸步难行，于是大家设想是不是能让自行车变身，适合通过这种严重积水的路段。究竟如何变身呢？很多骑自行车的人告诉我们，他们在通过这种路段的时候不敢往前骑，因为不知道水有多深，而且看到

汽车陷在那里不能动，就更没有信心。于是我们做了几个不同的原型：将自行车的轮胎进行加强，做成更粗大、结实的轮胎；给自行车加装一个类似于方向盘的外设，以便车技不好的人有更多控制感；抬高自行车坐垫和脚踏，使人的脚离地面更远一些，避开被水淹到的风险。

在做原型的过程中，大家会探索不同的材质以及机械结构为方案带来的变化，仅仅一个链接方案都要经历20多次的反复尝试。这样的制作过程本身也是一种有趣的学习，因为每一次的想法都很快被实现出来，很快得到反馈和验证，因此不管成功还是失败都是积极的信号反馈。

7.2.4　尽早失败

你渴望成功吗？当然！每个人都渴望成功。现在走进书店，首先映入眼帘的就是各类"成功学"书籍。虽然我们都知道每个人的成功都有不同因素，也知道真正的成功秘籍作者不一定会写在书里，但"成功学"还是大行其道。

很多人自幼就被期待成为一名成功者，学校教育中对竞争的强调远远多于合作，其中一个最显著的标志就是学校、家长以及整个社会都依据学生成绩的高低或者竞赛获奖的名次来判定学生是否优秀。所有这一切都是在向年轻的心灵潜移默化地传递应该在社会阶梯中如何通过竞争获胜，成为成功者的讯号。因此人们在情感上天然地喜欢"成功"这个词语，而规避"失败"。

有没有例外的情况呢？当然也是有的。让我们把目光转向目前如日中天的游戏产业。在游戏中玩家的失败是家常便饭，不管是在马里奥这种横版过关游戏中被敌人撞

到，还是在射击游戏中被子弹射中，都会损失一条
生命，玩家扮演的角色将会死去，游戏响起哀伤的
音乐，玩家的化身在画面中倒下，这是对失败非常
严厉的惩罚，玩家在游戏中所做的努力被彻底否
定。然而有意思的是，却很少有玩家会为此感到伤
心绝望，他们在某种程度上反而是拥抱失败的，因
为暂时的失败教会了玩家如何更好地适应游戏规
则，无疑会有利于之后的成功。因此游戏玩家在心
理上都有一种乐观的失败精神。

　　IT行业也是一样，早期的瀑布模型是直到开发
完毕才能看到结果，整个大周期就像瀑布流水一般
只能顺流而下，这样的结果就是耗时长，修正难。
而现代IT企业越来越强调敏捷开发，精益管理，在
过程中先进行假设，然后不断开发原型进行验证、
迭代。IT行业的精英们非常清楚，原型不是一个完
美的解决方案，它只是一个过程性作品，失败发生
得越多越早，越有利于最终产品的成功。

　　在斯坦福有一个著名的通过设计思维成功的
案例，是一款由学生开发的新闻类阅读软件，名字

叫做PULSE。这是一款效果华丽的新闻App，内置主流频道供用户选择，同时用户也可以自定义阅读源，通过开放式图片与文字相呼应的方式为用户打造出一种十分具有互动性的阅读体验。在这款阅读器的开发初期，团队成员就拿着最初原型在咖啡厅里向人们征求意见。正如预料的那样，一开始收获的"建议"总是比"赞赏"多，于是大家就在咖啡厅里现场修改，然后再次拿着新原型进行二次测试。随着不断修改和调整，团队得到的"赞赏"渐渐多了起来，人们总是给出更加积极的反馈，最终这款阅读器在上线的时候取得了不错的反响，连苹果公司当时的CEO乔布斯也在苹果全球开发者大会上称赞它"是不错的iPad新闻阅读工具"。如果没有这么多的测试和反馈，很难想象PULSE最终的成功。

爱迪生是灯泡的发明者吗？我们常常误解了，他实际上是找到了钨丝作为发光的最佳材料。然而在找到钨丝之前，爱迪生尝试过了上万种材料，经历了无数次的失败，他曾说过一句对人们深有启发

的话："我并没有失败，我只是找到了10 000种行不通的方法。"

科学家对创新的理解可以带给我们很多思考。

7.3 原型的类型

制作原型的方式有很多，材料也很丰富，废弃的纸箱、多余的布料、孩子们的乐高、过期的报纸、透明胶带、胶水、美工刀、没下锅的意大利面条、掉落的松果、湿乎乎的泥巴、奇形怪状的花盆，以及桌子、椅子、帽子、鞋带等任何物品都可以用于原型制作。在多种材料中快速作出决定，用实物将头脑中的创意表现出来，也是这个阶段最吸引人的乐趣之一。

原型根据制作精度的不同，有不同的表现方式。最初一般是制作低精度的原型，用来获得快速反馈；而后期随着对各种产品功能的要求增加以及基于对外观的更精确把握，可能需要制作高精度模型；当接近成品的时候，还要进行打样，也就是按1:1的比例进行等比例制作，以便在产品正式面世之前进行最后的审视和微调。

我们曾经为几个公益组织进行过设计。社会性的公益组织在2011年后因为一些标志性事件的发酵，曾经集体遭遇了一场信任危机，导致公益慈善机构的社会形象和影响力受到了严重挑战，个人捐赠金额锐减。因此我们第一步要做的就是为公益组织建立透明的财务披露制度。然而财务报表内容庞杂，枯燥难懂，普通捐赠人如果不是财务专家，很难厘清头绪。于是我们在SAP公司的支持下，利用该公司的水晶易表产品力求

为公益组织建立互动式、可交互的财务报表展现方式。例如，捐赠人点选中国地图上的某个省份，就可以实时看到该省份的捐赠人数、捐赠金额、救助人次等信息；也可以在时间界面中点选某个具体年月的按钮，查看该时间段的捐赠和钱款去向。

相比于常规的Excel财务表格和Word编辑器中的饼状图、柱状图等，水晶易表的动态管理提供了更生动、友好的查询界面。上图是结合其中一个公益组织主要面向儿童患者的特点，将界面设计成了用七巧板拼成的爱心形状。我们一开始用草图的方式进行沟通，再后来用纸叠成七巧板方块进行内容设计，最后再制作成电脑上的数字化效果，原型的方式和精度都在不断变化和提高。从这个例子也可以看出原型的呈现并没有没有固定模式，我们鼓励尽量利用现有的材料将创意实现出来，达到既定目的。通常运用的较多的表现方式有纸原型、故事板、实物模型、角色扮演、视频等。

7.3.1 纸原型

纸原型是最常见的原型制作方法，当希望测试

形状、大小或者属性而又不希望付出过于繁重的劳动时，纸原型就是很好的选择，因为纸原型需要用到的工具极为简单，通常包括纸、剪刀和胶棒。

在斯坦福有一个设计思维的体验项目：为你的同伴设计一款理想的钱包。该项目的核心是以钱包为切入点，通过一个人的钱包来了解钱包的主人：他/她的工作、生活是什么样的？有哪些重要的人际关系？发生过什么有趣的故事？存在着什么困境？基于上述对人的观察和理解，重新为这个人设计一个理想的钱包。在这个情境中，我们往往只向参与者提供极少的材料，鼓励大家用纸制作出理想的钱包原型。

纸原型可能制作得非常粗糙，但有时候也可以非常精确。大多数时候我们会制作较为粗糙的概念原型，用于说明定性的问题，但当涉及定量的分析时，纸原型就有可能需要制作得非常完善。

7.3.2 故事板

故事板的概念来源于影视行业，是指用一系列的照片或手绘图纸表述故事。在影视行业中，故事板相当于一个可视化的剧本，它会标出主要的镜头、每个镜头长度、对白、特效等。由此可见，故事板是导演在影片制作中与剧组人员沟通的重要工具，演员、布景师、特效师等都可以通过故事板对影片建立起较为统一的认知。

借用这样一个概念，故事板也可以用来表示各个角色、场景、事件是如何串联在一起的，从而给人们带来一个完整的体验。比如在一次保险产品创新的过程中，目标用户是25岁左右的年轻人，他们刚刚从学校毕业不久，开始从事人生的第一份工作，正处在从上学时期父母缴纳保险到自己购买保险产品的过渡期。这样的用户普遍缺乏购买保险产品的经验，对保险产品并不熟悉。于是保险公司通过绘制故事板，列出Y世代(20世纪80年代和90年代出生的人)新顾客购买保险时的典型场景，例如，在机场起飞之前收到旅游险购买短信，从而决定下单，或者年底接到车险续费的电话，促成了车险产品的再次交易等。在后续的测试过程中保险公司发现，在这些场景里，购买决策都比传统的方式迅速很多，因此保险公司最后决定开发一种简单、便捷、标准化的快速承保产品，以适应新的顾客需求。

7.3.3　制作模型

模型是一个关于产品的物理概念，做模型的过程就好像让二维的点子在三维空间活过来一样，特别是随着现在3D打印技术的发展，好点子马上就能呈现在大家面前。

如果精度要求不高，从一幅平面的画到完成扫描、建模、打印等一系列步骤也只需要几个小时，并且费用低廉。即便没有3D打印机，利用身边的物品，如杯子、花盆、书本，以及其他便于修改的材料，如硬纸板、泡沫板和软布等，也可以迅速制作展现创意点的立体模型。快速模型只要可以说明设计的核心概念即可，更多的细节可以在之后进一步完善。如果需要非常精确的细节，可以采用CAD制作的数字模型作为制作3D模型的蓝本，最后通过计算机控制堆叠塑料、纸和其他材料，如木头、巧克力等，通过3D打印机将蓝本变为实物。这种精致的原型展示了产品的外观和内涵，也会让用户测试更加精确。一些行业还会用到非常专业的材料，如汽车油泥来制作精确模型。

北京南锣鼓巷位于中轴线东侧的交道口地区，是从元大都建都起就已经出现并保存至今的一条最具北京风情的街巷，目前经过修葺，绽放出现代的商业魅力，是非常繁华的商业区之一。然而一位中学生却发现，南锣鼓巷除了商业价值以外，还有巨大的文化价值，他经过半年的走访、调查，重新绘制了南锣鼓巷的文化地图，与市面上的南锣鼓巷地图在地形上虽然一致，但重要的地标却有着很大分野。商业地图上遍布着特色商店、餐厅、酒吧等信息，而文化地图上主要是跟老北京相关的胡同、各种形制的府邸等，充满了浓浓的京味儿。如何将这张文化地图介绍给没去过南锣鼓巷的人甚至是已经去过南锣鼓巷但还没有展开文化之旅的人呢？最直接的方案可能就是完成一张手绘地图，但他最终选择了用乐高积木搭建一个小型街区，并用不同的颜色标示各处院落、建筑是否开放和未开放以及参观推荐程度等信息，全面、立体地呈现了南锣鼓巷的文化风貌。

7.3.4　角色扮演

角色扮演是一个非常有趣的工具，尤其是当解决方案是面向一种服务和流程，而不是某一个具体产品的时候，团队成员可以扮演该服务或流程中涉及的项目干系人，对用户的使用情景和步骤进行复盘，这种原型方法一个显而易见的好处是生动形象，代入感强，在呈现过程中往往极具戏剧效果，是设计思维原型阶段的一种常用方法。

羊多多是一个主打健康牛羊肉产品的互联网品牌，因为有内蒙古锡林郭勒盟的正蓝旗牧场，从而保障了从产地到餐桌的全程可追溯绿色生态链，同时羊多多坚持产销一体，力求做到安全、有机和平价，打造社区生鲜店新业态。当羊多多找到我们的时候，

已经在以每三天开一家新店的速度迅速扩展，希望
在一年内达到100家连锁店的规模。为了达到这个
目标，羊多多意识到他们需要提升顾客到店的购买
体验。

通常来看，提升购买体验可以改进服务态度、
优化购买流程等，设计团队经过多次到不同店面蹲
点、访谈，意识到羊多多对顾客最大的吸引力在于
质优价廉的牛羊肉，但问题在于绝大部分普通顾客
并不熟悉牛羊肉的做法，以至于大家在悬挂新鲜牛
羊肉的冷柜前停留很长时间，也不知道要挑哪块
肉。因此在向羊多多的决策层进行项目陈述的时
候，项目组成员再现了顾客在购买决策过程中的痛
点：顾客需要和装扮成店员的演员反复进行多轮听
上去有点儿愚蠢的对话，演员们夸张的肢体动作和
表情、台词等将购物体验中的关键问题暴露无疑，
下面的听众在捧腹大笑的同时很容易就理解了顾客
在购买过程中"遭遇"。

7.3.5 视频制作

不管是纸原型还是故事板、实体模型或者角色

扮演等，都不太便于大规模扩散，如果希望能传播到一个比较广的受众范围，得到远距离和更大量的反馈意见，可以考虑采用视频制作的方法。

很多人认为拍摄视频并剪辑成片是一项专门的学问，从而裹足不前，不敢用视频拍摄的方法表现创意，似乎只有好的视频才与好创意相称。然而我们认为，虽然想拍出调性很高的大片确实需要一些专业知识和技巧，但是随着硬件设备的不断更迭，现在用手机也能很方便地拍摄视频，并且有很多软件可以帮忙制作微电影，甚至增加简单的特效。如果我们关注YouTube上点击量最高的视频就会发现，占据头版的往往不是精雕细琢的高品质视频，而是有着精彩内容、能唤起人们共同情感的那几条，而那些花高昂制作费的公司广告、宣传大片却鲜能进入人们视野。所以视频传递的内容比视频制作的方式要重要，有好的创意之后我们可能要思考的是由自己出境真人扮演还是用动画的方式讲述，然后选择合适的方式开始动手。

Journey2Creation是一家位于德国柏林的设计思维创新咨询公司，为德国铁路、慕尼黑再保险等跨国企业以及联合国儿童基金会等机构提供以人为中心的设计思维创新咨询服务。作为该公司联合创始人之一的卢卡斯·李斯特曾经描述过一次在3分钟内为德国铁路制作一条概念短片的经历。他们先是用非常简单的素描草图制作了影片中需要的元件，然后运用定格动画的方式进行摆拍，每一个元件在舞台上按故事板设定的方式移动，很快就能完成一条影片的拍摄。制作相对粗糙的概念影片还可以获得一个好处是，能够比较容易获得真实的反馈和评价意见，因为观众在吐槽的时候没有太多心理负担。如果是制作非常精美的视频，给用户看的时候用户评价可能偏向更多溢美之词。

7.4　原型，让失败来得更早些

曾经有一个非常著名的棉花糖游戏，每四人一组，每组会得到一些材料，包括20根意大利面条、1米棉线、1米胶带、一颗棉花糖和一把剪刀。游戏的参与者需要在18分钟的有限时间内，运用上述有限资源，搭建尽可能高的塔，并且棉花糖要放在顶端。

这个游戏非常有趣，世界上有为数众多的参与者，还有人专门建立了棉花糖游戏大赛网站，于是在这个平台上产生了大量可供分析的数据。游戏中表现最差的往往是那些商学院的学生，他们一旦接到任务就开始做各种规划，在纸上勾勒世界几大最高建筑的样子，往往等时间过去一半才开始动手用意大利面搭建塔身，等到快结束的时候，突然发现棉花糖太重了！！柔软的意大利面根本无法支撑棉花糖的重量。这是一个团队所有成员要面临的一个危机时刻：时间已经不够，虽然一开始做了很详细周全的计划，然而到最后关头，由于一个因素没有考虑到，使整个局面失控了，大厦将倾，面临的只有失败。

这种情景在真实的场景中我们也并不陌生，一个项目在最初进行了精心筹备，多次论证，然而执行过程中出现问题，特别是压下来的最后一根稻草，使得项目最后不得不以流产告终。

那这个游戏玩得最好的是什么人呢？是我们幼儿园的新晋毕业生。他们拿到任务卡以后，注意力立即被棉花糖吸引过去，因为所有手边的材料里只有棉花糖是可以吃的。他们马上发现棉花糖很沉，放到意大利面上有点支撑不住。所以他们通常先都会搭建一个只有一层的棉花塔，完成第一个最小可行性产品，然后再看如何增高，进行第二层的搭建和优化。在这种行为模式下，他们总能够从容不迫地进行一次次地小型实验，而且

在每一个时间点都有成绩。

棉花糖游戏在全世界最高的纪录是81厘米，人们的平均成绩是40厘米左右，公司的CEO们通常能比平均成绩好一点儿。然而当大家都明白要先做原型，形成最小可行性版本的道理后再进行游戏，成绩都明显提高了。

左面这张图明确地展示了在项目早期就制作原型的必要性。图的横轴是项目时间，纵轴是公司投入的项目经费，显然随着时间流逝，项目的不确定性在一步步减小，项目投入的经费也越来越多，如果在接近项目后期再做原型测试，一旦测试中发现问题，尤其是重要问题的时候，团队就即将面临棉花糖游戏中的"危机时刻"，大量的时间和经费付之东流。因此要提前做原型的时间，在项目不甚明朗的阶段就进行原型设计、测试并从中学习、迭代产品，让失败来得更早些。

SAP公司大中华区商业创新首席架构师鲁百年博士说："先把事情做成，再把事情做好。"在原型制作阶段，我们应该记住这句话。

第8章 测 试

我没有失败，我只是发现了一万种不成功的方法。

——托马斯·爱迪生

爱迪生在发现钨丝能作为灯泡材料之前经过了上万次试验，李时珍为写出《本草纲目》也多次亲身试验草药的药性，莱特兄弟发明世界上第一架飞机之前无数飞行界先驱已经进行了长达百年的研究。科学家们在探索世界的过程中不断产生新的构想，然后设想出相应的实验，在特定的条件下进行尝试，最后对试验过程进行分析。这个过程听起来非常熟悉对吗？是的，因为它跟设计思维的方法和流程非常相似。设计思维是在一种外部情况极为复杂，不确定的参数、变量很多的机会空间中，要找到一个有价值的创新解决方案，这与科学家们在茫茫未知的现实世界里探索，寻找一条闪亮的真理是一样的。二者都需要提出想法，制作原型，大量测试。

8.1　测试概述

测试（Test）是任何新产品或者新服务在上市之前的必经阶段，因为新产品或者新服务的成功，很少有一蹴而就的，几乎都是在产品和服务的发展过程中不断完善，不断修正，并结合自身的独特优势才最终获得成功的。在面临越来越激烈的市场竞争以及企业资源争夺白热化的情况下，企业正式投入到市场上的产品和服务就不能出现方向性的错误，必须最大限度地规避策略上的失误和偏差。因此在企业正式发布新产品或新服务之前就需要进行必要的测试，从而能够使其在正式上市之前就能够进入到一个逐渐调整、完善和合理化的过程之中，努力帮助最终推出的产品和服务尽量接近市场的真实需要。

💡 思考：测试的源流

以软件行业为例，在软件开发早期有一个经典的瀑布模型（Waterfall Model），它的核心思想是按工序将问题化简，将软件生命周期划分为制订计划、需求分析、软件设计、程序编写、软件测试和运行维护六个基本活动，并且规定了它们自上而下、相互衔接的固定次序，如同瀑布流水，逐级下落。瀑布模型的名称也由此而来。瀑布模型的优点是为项目提供了按阶段划分的检查点，当前一阶段完成后，开发人员只需要去关注后续阶段，然而由于开发模型是线性的，用户只有等到整个过程的末期才能见到开发成果，增加了开发风险，也不能快速适应用户需求的变化。

因此随后兴起了敏捷开发，比如迭代式增量软件开发过程Scrum。这个模型为项目人员预定义了角色，并设计了一系列的项目实践流程、计划和模式，用于更有效率地开发软件。Scrum将整个开发周期分解为许多"冲刺"，每次冲刺为2~4周，在这段时间

里开发团队需要根据冲刺计划会议决定的，按照优先级排列的产品订单（Product Backlog）创建可用的软件的一个增量。在冲刺的过程中，没有人能够变更冲刺订单（Sprint Backlog），这意味着在一个冲刺中需求是被冻结的，开发团队可以不受干扰。但在冲刺周期之间，Scrum有频繁的包含可以工作的功能的中间可交付成果，这使得客户可以更早地得到可以工作的软件，客户也参与进来，成为开发团队中的一部分，从而保证项目可以根据客户需求的变化而适当变更。

从软件行业的经验来看，在研发的不同阶段进行测试有利于对产品进行动态调整。然而要特别指出的是，这里提到的测试概念不仅是传统软件测试中使用人工操作或者软件自动运行的方式来检验它是否满足规定的功能需求，而更多地强调了与最终使用者之间的交互关系以及用户在整个使用过程中的体验。

测试是一个充满期待的过程，在前期经历了大量调研、挖掘洞察、重新定义问题、释放创意并制作原型之后，终于有机会将思考的结果讲给人听，

案例：低成本视力保健产品

一个关于测试的案例来自印度的低成本视力保健提供商VisionSpring。这家公司一直以来以向成人出售老花镜为主要业务，后来他们希望开展全面的儿童视力保健服务工作。因此VisionSpring的设计工作除了包括眼镜的设计外，还囊括了许多新的方面，例如通过自助小组推广"护眼营"和培训教师，以便让他们意识到护眼的重要性，并能够输送孩子到当地的护眼中心。

"护眼营"常常需要检查孩子的视力状况，在一次视力检查中被检查者为15名8~12岁的儿童，现场的设计师们发现，当用传统的方式检查一个小女孩的视力时，她突然一下就哭了。这个孩子显然是承受了过大的精神压力。而这种精神压力带来的另外一个副作用就是出现无效的视力检查的可能性太高。

为了让孩子感到放松些，设计师就邀请她的老师来帮助检查，希望她在熟悉的人面前表现能够平稳一些，但情况并没有得到明显改善，这个孩子还是哭。设计师这时候灵机一动，设计了一个反转规则，请这位女

孩来检查她的老师的视力。这个方法果然奏效，小姑娘对待检查任务的态度非常认真，而她的同班同学们则在一旁非常羡慕地看着她。最终，设计师让这些孩子们相互检查视力并讨论这个过程。孩子们都非常喜欢扮演医生，他们很尊重这个过程并严格地遵守了每一步指示。

"视力检查和给儿童提供眼镜的过程中存在许多独特的问题。通过原型和快速测试使我们专注于如何让孩子们在检查视力的过程中感到轻松而不那么紧张。VisionSpring 销售和运营副总裁 Peter Eliassen 解释说，"现在我们已经成为一个有设计思维的机构，我们将继续使用原型评估的方法，从我们最重要的客户——也就是我们的销售人员和终端消费者那里获得对于新市场的反馈和可行性分析。"

拿给人看，在绝大多数时候，我们心中既兴奋又激动，迫切地希望看到被测试者脸上的表情。因此在原型过程结束之后，整个团队便会完成一个沟通策略以便向机构内部与外部的利益相关者们解释自己的解决方案，快速获得用户反馈，这些有价值的反馈最后又会成为下一步决策的基础。

VisionSpring公司在测试中不断改进方案，显得卓有成效，然而也并不是所有的项目都这么幸运，测试如果不能及时、多次进行，很多"看起来很美"的创意往往不得不面临流产的结局。 1997年，为了解决非洲一些地区居民的缺水问题，南非广告人Trevor Field 成立了一家公司生产一种将水泵和旋转木马结合起来的抽水装置——游戏水泵（Play Pump），这种游戏水泵可以在孩子们玩转轮时将水从地下抽取出来，所以可以用来替代传统的压缩式水泵。这个项目因为其巧妙的设计而备受好评，并在2006年的"克林顿全球倡议"年会上获得1640万美元捐赠，之后迅速在南非、坦桑尼亚、莫桑比克等国家推广开来。

　　然而不久之后，安装游戏水泵的很多地区却纷纷呼吁换回传统水泵。原来，传统水泵抽满一桶水需28秒，而游戏水泵却要3分零7秒，这意味着，满足一个社区一天的饮水需求，孩子要"玩"27个小时，水的充足性显然不能得到保障。而且由于游戏水泵的构造过于复杂，设备损坏时也难以得到及时维修，常常使得当地发生断水的情况。

在社会创新领域，这样看似创新但实际上并不适用的项目并不少见。有时候一个"妙手偶得"或者"灵光乍现"迸发出来某个天才创意，还没有经过原型和测试就迅速上马，由于忽视了服务对象的基本需求，很多这样的项目最终经不起验证而不得不宣告失败。

项目在正式实施之前进行小规模测试可以快速获得数据和相关反馈，从而验证假设并修正方案，而且在很多情况下，测试之后甚至会推翻原来的方案，产生出更精彩的创意。所以测试环节能有效帮助设计团队提升创意投放市场的成功几率，避免在项目前途未卜的时候就盲目投入大量资金，最终却由于某些前期没有注意到的因素带来不可控的影响，使整个项目遭遇失败。

设计思维推崇与人接触而不是只关注冷冰冰的数据，所有的测试都要回到真实的世界中去，与真实的人发生反应。澳大利亚的维多利亚省曾经拍摄了一个关于交通事故的宣传片，片中一名记者举着话筒在街头对路人进行采访，他成功地拦下了一个人并问道："去年我们维多利亚省的交通事故一共造成了246人丧生，这是一个残酷的数字对吗？你认为这个数字减少到多少是合理的呢？"那个被拦下的路人站在原地想了想，犹豫地说"70吧，我觉得70可能比较合理。"这时候，记者侧身让开镜头，从街角迎面走来了70个人，这些人竟然正好是这位男子的父母、妻子、孩子、朋友、老师……整整70人冲着镜头慢慢走来。记者再次举起话筒跟他对话"这些就是70个人，你现在认为这个数字降到多少合适？"男子神态大变，他的脸上露出难以置信的表情，一边坚定地说"零"，一边还将手握起来，比画成零的样子在空中舞动着给自己鼓劲儿。

　　这个片子虽然只是一部公益宣传片，然而却提醒我们：当我们了解到一些数字的时候，其实我们并不真正了解数字背后意味着什么，当活生生的人出现在眼前时，我们的判断会更加有温度，更加准确。所以在测试阶段，我们总是鼓励团队成员与用户再次接触，不要在自己的小天地里臆想用户可能的需求。一个著名的案例是2015年末遭受全国网友吐槽的12306网站"验证码门"，究其原因就是产品经理从自己的角度出发，把屏蔽自动化入侵和非法用户的目标放在首位，采取看起来严谨简单，还有点幽默的方式对产品进行设定。然而实际上用户访问这个网站只希望得到简单快捷的服务，能够迅速买到指定的车票顺利回家，这是能够通过网站手段购买车票的这部分用户群体在使用该网站情境下异常严肃和重要的事情。然而过于复杂的验证码最终演化成了痛苦的购票体

验，购买车票的朴素预期和产品使用的真实难度构成巨大反差，让用户的负面体验迅速发酵，并快速形成无法挽回的口碑和用户认知。

也就是说，在测试阶段我们要忘掉自己的专家身份，尽可能地秒变"小白"，虚心地利用这次测试的机会再次向用户学习。通常情况下 "专业"这个词是我们想尽最大努力达到的职业目标，但有时候"专业"也恰恰是阻碍我们从优秀迈向卓越的束缚。我们常常会发现很多专业领域的顶级大师都有一颗童心，对这个熟知的世界持续保持好奇。作为设计师，只有保持初心，持续地共情用户，才能产生新的洞见，为下一次设计迭代提供灵感。

8.2　测试准备

为了得到用户的真实反馈，测试人员应该在每一次见用户之前都精心准备，包括设计明确的测试任务，寻找测试对象，以及构建测试环境等。

8.2.1　设计测试任务

测试任务是根据阶段划分的，根据设计进行的阶段不同，有不同的测试任务。

在战略活动中我们要考虑的是概念设计，也就是说要告诉企业我们希望用什么与目前市场上不同的产品或服务来更好地满足客户需要。但在这时候我们有的只是一个概念而已，体现了一种"思考"和"想法"，而这时候就已经需要开始进行测试了。概念测

试的目的（任务）是要选出众多产品或服务概念中最合适的一个，思考这个概念是否能够满足目标消费者的潜在需求，以及初步评估它能够带来的商业价值。所以在这个阶段我们通常会采取交流沟通的方式，准备多个原型以便用户进行评测。

第二个重要的测试阶段是样品测试，样品测试的目的是告诉企业最终的产品或者服务是以什么状态呈现的。因此我们要了解原型的功能性是否满足用户需求，原型外观是否具有吸引力，产品或服务的设计带给用户怎样的感觉。这个阶段要发现当前设计中存在的不足，精准定位未来的目标市场，并进一步思考和评估商业价值。

样品测试完成以后，并不意味着马上就可以进入全面上市的阶段了。很多企业除了样品测试之外，还会通过小范围内对新产品的试销测试进一步预测该产品的销售前景和利润。例如，麦当劳餐厅在北美地区广受欢迎的奶酪通心粉在被安排为儿童乐园餐中的主菜之前就是先在俄亥俄州克利夫兰的 18 家餐厅进入测试新菜单的。"我们一直在寻找能够让消费者满意的新口味，看看消费者有什么反应，之后再考虑到底要不要推出。"麦当劳发言人 Lisa McComb说。此外，这样的试销还可以验证或修订新品的营销策略。麦当劳刻意突出了奶酪通心粉只包含200卡路里的热量，是一种非常健康的食品，这对消除大众对麦当劳汉堡加薯条的刻板印象也产生了一定正向影响。

在不同阶段定制不同的测试任务。战略活动阶段进行概念测试，确保选出符合企业资源和市场需要的产品和服务概念；规划活动阶段进行样品测试，确保产品和服务符合前期概念且具备市场优势；战术活动阶段进行试销测试，确保产品和服务正式执行的时候无偏差，能够实现既定的商业价值目标。

8.2.2 聚焦测试对象

测试对象的选择关系到最终测试结果是否准确，测试对象选择失误也会给整个测试造成误差。有一次我们在面向保险行业的创新工作坊中，团队成员碰撞出了一种新的保险业务，用来支持刚刚迈入职场的年轻人购买保险产品。通过前期调研发现，在中国刚迈入职场的年轻人往往有几个比较突出的特点：第一，25岁左右的年轻人普遍缺乏风险意识，他们年富力强，孑然一身，除了在出国、旅行等特殊场景以外较少产生购买冲动；第二，入职之前的保险产品基本是家长购买或学校集体购买，个人几乎没有自主购买保险的前期经验，对保险产品的种类和政策不了解；第三，年轻人正处在事业的快速上升期，收入水平有限，而且花费大、积蓄少；第四，他们是互联网的原住民，天生具备互联网思维模式和线上购买等行为模式。

因此设计团队试图针对这部分人群推出一个众筹保险产品，每五个人共享一个保险池，用众筹的方式，每人只需支付一小部分金额就可以买到一个

被保险机会。为什么叫被保险机会呢？因为五个人众筹只购买了一张保单，但这张保单在有效期内只针对第一个出险的成员适用。如果五名成员中有人出险了，这张保单就生效，并按合约规则进行赔付，同时这位享受到保险的受益人（他有可能得到一大笔赔付金）需要自己拿出一部分资金为其他的几位伙伴继续投保，合同周期从重新投保之日开始计算。

这样设计的新产品，对于年轻的用户而言，减轻了购买保险产品的经济压力，用比较小的资金投入获得同样的保险保障。另外，对于保险公司而言，允许众筹的方式虽然看起来增加了赔付的概率风险，然而每个人征收的保额大于一份保单的五分之一，也就是众筹产品的单价会略高于同等服务的保单，从而在一定程度上保证了公司收益。此外由于众筹产品会持续滚动投保，无形间延长了产品的寿命，保障了客户的稳定性和持续性，伴随着年轻客户的成长，当他们有了更多的流动性资金和不动产，也会比较容易购买该保险公司其他类型的保险产品，有利于公司品牌忠诚度的养成。

进入测试阶段，我们迎来的第一个测试对象是在校大学生。在听完团队的方案介

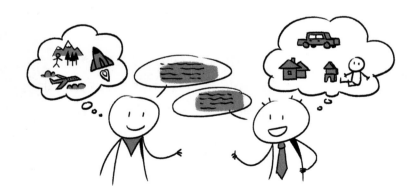

绍之后，这位同学不理解地问："为什么要跟别人合伙买保险呢？""如果我觉得需要，就会自己去买。""每年10000元人民币我想是可以承受的。"接下来的第二个测试对象是工作了四年的一位男性职员，因为已经到了即将结婚的阶段，他有很多实际的问题需要解决，表现得就比较理性。他关心的是"众筹的其他人需要自己找还是公司随机指定"以及"是否可以通过保险实现合理理财"等问题。之后我们又采访了一些30岁左右的年轻人，我们发现：在校学生和工作之后的人对金钱的认识存在较大差别，最主要的原因在于收入来源以及支出主体的变化。这种情况类似于跟自行车新手和完全没有骑车经验的人谈轮为车胎打气和载人，会得到完全不同的回答。因此在测试中一方面要关注到有启发性的用户反馈，另一方面也要大胆地剔除误差。

8.2.3 构建测试环境

构建测试环境包括物理上和心理上两方面的准备。通常我们会邀请用户到我们的工作空间中来，并把空间布置得友好而有暗示性，使客户来到这个空间中的时候能够很容易感受到项目氛围，从而自然地将自己代入到项目角色中来。

在一次庆祝德国弗里德里希大帝诞辰300周年的纪念活动中，主办方为了吸引更多的孩子参与其中，将如何在波茨坦无忧宫举办面向青少年活动的设计方案交给了HPI设计思维学院。设计团队在测试阶段打印了很多300年前宫廷中流行的壁纸图案，贴在他们的工作白板上，又搬来了一个古典沙发，将整个空间装扮得仿佛时空倒流一般，然后团队成员穿上当时的宫廷服装，带上假发，与测试人员互动。整个过程进行得十分有趣，并取得了很大进展。

　　邀请受试者到一个设计好的空间中来是一种方法，有时候设计团队也需要了解人们在日常环境中的真实反应，为德国法兰克福机场重新设计安检体验就是一个很好的例子。由于世界范围内各种不稳定因素不断涌现，给机场安检出了很大的难题。如果检查严格，旅客就需要脱掉鞋子，卸下腰带，放下大衣、围巾等身外之物，不但造成安检效率低下，而且在检查过程中旅客也常常因为衣衫不整感到尴尬和狼狈，美国媒体就曾经将女性乘客在安检中的不雅照片登上了新闻头条，以此来引起社会公众对安全事件的关注。前段时间我们在德国柏林的泰戈尔机场候机，不但要经过严格的防爆安全检查，广播里还一直在循环播放请乘客留意无人看管行李的语音提示，极大地加剧了旅途中的心理负担。整个安检的三五分钟令人感觉非常漫长。负责这个项目的设计思维的团队经过一系列的创造性工作之后，为机场重新设计了行李手推车。新的手推车进行了更细致的分层和归纳设计，就像宜家的抽屉格子一样，将不同种类的行李规划得井井有条。下层放普通行李，上层放电脑、手机等电子产品，还有专门放置液体物品的位置，这样乘客

可以在进行安检之前利用候机时间将物品归纳整理好，直接推着手推车连人带车一起通过安检门，不再需要在安检口停下来手忙脚乱地打开行李，拿出各种需要单独安检的物品。这样一来乘客通过安检的时间大大缩短了，更为重要的是，乘客也不用在被安检人员扫描的时候还要用眼睛的余光盯着自己放置物品的好几个安检盒子。一个手推车装下所有物品，随身带走，让乘客更加安心。类似于现在亚马逊无人超市推出的"Amazon Go"服务。为了验证方案的可行性，设计团队带着新设计并制作的手推车原型来到机场，与其他的手推车放在一起，并在旁边架起摄像头观察乘客的反应，捕捉他们是如何阅读提示，如何整理行李和使用服务，获取了很多有价值的反馈。

8.3　测试方法

测试环节要理解我们的创意产品或流程是否满足了用户的真实需求，并在与用户交流的过程中得到新的启发。在此过程中，一些既有的测试方法，如原型功能性测试、团队交叉测试、极端用户测试和专家测试等，可以帮助我们快速、有效地得到测试结果。

1. 原型功能性测试

原型功能性测试是观察用户是否理解和如何使用原型提供的功能。通常原型是根据前期的洞察和创意衍生而来的，是针对设计挑战的一个解决方案，因此原型会承载一些具体的功能。在进行功能测试的时候，最好分开进行，每次测试一个功能，从而获得有针对性的反馈意见，比如在商场一层的电子信息导览台上，我们可能会单独测试导航菜单的分类和深度是否合理，从而进行优化和改进，或者单独测试在具体的场域中该电子导览台的屏幕大小是否合适，是否便于浏览和操作。

2. 团队交叉测试

团队交叉测试是设计团队间相互测试，并分享反馈。这种方法不仅用在测试阶段，也适用于设计思维的其他环节，比如团队交叉创意。在中国传媒大学，同一个项目往往有两个或者两个以上小组在共同工作，虽然面对同样的设计创新挑战，由于各个小组的理解和观察不同，关注点也会呈现一定的分野，因此在解决方案的呈现上就会有开放性和多

样化的特征。但整个工作过程中不同小组又是同步进行的,每个阶段都相互进行成果的分享和交流,从而保证了项目能按统一节奏往前推进。在测试阶段,小组间相互作为测试对象,给出内部反馈,往往能进一步提升原型的质量,优化测试方案,有利于后期面向用户的测试活动的开展。

3. 极端用户测试

极端用户测试是指从对该领域有极端体验的客户群体身上获得启发。所谓极端用户,有可能是指特别频繁地使用产品的人。例如对于做图片社交媒体分享的公司来说,他们认为极端用户就是那些每天会成百上千地不断分享照片的用户。此外,极端用户也包括在使用产品过程中过度使用产品,甚至超越产品设计载荷的一类人。比如私自将轿车进行改装,期望在13分钟内跑完北京二环的飙车族。这些把产品的某些功能用到极致的人也是极端用户。

对于极端用户来说，由于他们的需求是如此的迫切，所以他们在使用产品过程中遇到的问题，或者因为产品的不足而使得他们要用一些临时的补救方法，这些行为都更容易被我们捕捉到。当我们从极端用户那里了解到反馈之后，可以反回来去满足普通人不太明显的"隐性需求"，这正是极端用户测试的意义所在。

4. 专家测试

专家测试是将原型呈现给相关领域的资深专家，由他们给出专业性的反馈意见。由于专家长期在一个方向上有着精深的研究，也比较了解大部分用户的情况，因此专家测试的方法可以帮助我们在短时间内加深对设计挑战和解决方案的理解。然而有意思的是，设计思维团队往往是由一群非专家组成的，当我们研究汽车领域的问题时，没有一位团队成员有汽车行业的背景；研究机场的问题时，也没有任何一位交通领域的专家。当方案完成以后，我们却不得不面临这样一个情景：要在一群在该领域工作十年甚至数十年的专家面前展示我们的创意和原型。您可能会想，这可能吗？这究竟是如何做到的呢？其中的秘密就是，在测试阶段设计团队并不需要试图说服专家们接受我们的方案，而是呈现出一种新的可能性。我们就像一群门外汉，像小学生一样大胆提出看起来不靠谱的新构想，而且由于没有知识框架的束缚，这些想法和原型看起来往往旁逸斜出，跳跃性比较大。通常，专家们会带着好奇和期待进行交流，听完介绍和简单交互之后，专家团第一反应往往是"哇噢，这么简单的想法我们之前为什么没有想到呢？"然后他们多半会围着原型走两圈，继而坐下来，仔细地开始思考如何帮助该原型继续提升。

8.3.1　访谈而不是推销

不管测试的对象是专家还是普通用户，当他知道要针对我们的产品或者服务原型做测试的时候，心中期待的是一个新鲜的事物，并且他们也愿意根据自己的体验给出反馈。但这个时候他们还没有心理准备要立即购买任何产品，或者为某项具体的服务付费。明白了这一点，再回头看我们在测试环节的一些行为，就会发现很多测试中存在的问题了。

其中一个经常发生的典型场景就是，设计师太爱自己的点子和做出来的原型，以至于还没有将原型交到用户手上的时候，就口若悬河地开始介绍，根本不给用户提问和插嘴的空间，而当用户提出一些质疑的时候，马上就在脑海中迅速搜索，找到对应的一套说辞把问题掩饰过去，似乎现在呈现在用户面前的已然是完美无缺的理想解决方案，不容受到挑战。用户如果在这时候说："好，这正是我想要的！"就顺应了我们的心愿，否则我们就会滔滔不绝，介绍各种功能和为什么会产生这些功能的背后故事，直到接受

测试的人员也点头同意说："嗯，这个主意还不错……"

当然这样做的结果就是，当测试时间结束的时候我们会发现，用户已经完全了解了我们的设计方案以及原型背后的各种设计细节，因为我们说话的时间占到了80%，然而我们对用户的反馈了解得少之又少，因为他们开口说话的时间只占到了20%。这时候我们才突然惊觉：糟糕，测试失败了。

一种建议的做法是反过来，如果想得到用户说话的机会，就不要用推销产品的方式跟他沟通，而要继续把测试当做进一步跟用户接触的宝贵机会，用访谈的方式提问、观察、倾听，让更多机会自然浮现。

苹果前CEO乔布斯有一句话叫作"Stay hungry, stay foolish"，中文翻译时大家很有意境地译为了"求知若渴，虚怀若愚"。实际上乔布斯这里说的hungry不仅仅是"若渴"，而是对未知世界的真正饥渴，"foolish"也不只是"若愚"，更是一种真正的"笨拙"。我们在测试过程中最好拙一点，让用户比我们聪明，提供给我们更多有价值的信息。

8.3.2 过程式参与，用户永远是对的

测试是一个跟用户交流的过程，我们想象一下，在什么场景中会触发大量的交互呢？一个自然浮现的领域可能会是游戏。游戏系统实时地对玩家的输入作出反应，产生了大量的交互和丰富的用户行为数据。那么我们的测试环节是否也能产生这么大量的用户交互呢？

在游戏中，往往是有一个基本的世界观和游戏目标，玩家就开始探索了，游戏规则并不是在最初接触游戏的时间里就全部介绍给玩家，而是随着游戏的进程逐步进行介绍。现在我们回想一下经典的横版过关游戏马里奥，玩家知道桃子公主被抓走了，要打败魔王拯救公主，然后就勇敢地出发了。他先是遇见了蘑菇怪，学会了跳跃和踩的操作；然后又遇见了带问号的砖块，于是学会了跳跃和顶的操作。如果玩家顶错了，顶到了不带问号的砖块，那些砖块就会碎掉。之后，这个小环节完成，玩家还会相继进入到变身和横向越过障碍的模块。

虽然上面的回忆只是游戏中很小的一段，我们还是可以发现设计的几个要点并借鉴到测试中

来：首先，不要向对象一次性输入过多信息，在测试的时候可以先简单介绍一下项目的背景以及进行测试的目的，就可以开始带着用户进入测试旅程了；其次，在用户前进的过程中要跟他进行实时互动，鼓励他继续探索，因此前期制作的原型最好是易于交互的，可以看、可以摸、可以用的原型会最受用户青睐，用开放式的问题也会有帮助；最后，用户跟产品或者系统的交互并不一定都是我们希望的，他们有时候也会像马里奥一样顶错了砖块，按照错误的方式使用产品和服务。当发生这样的情况，设计团队在惊讶之余一定要在心中默念"用户永远是对的"，面对用户的"错误"操作，我们应该有好的容错机制来应对，就像那个会碎掉的砖块，而不是立即去纠正用户我们精心设计的"正确"方式是什么。

8.4 测试后的总结

测试结束之后，小组成员就会聚集起来针对用户的反馈进行梳理和分析，这时候一张测试反馈表（如右图所示）可以帮助我们快速厘清测试阶段所获得的成果。

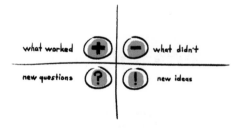

这张测试反馈表一共分为四个象限，上面左右两个象限分别用于捕捉在测试中我们的哪些设计是有效的，哪些设计是无效的，而左下角的象限则用于记录用户在测试过程中发现的新问题，右下角的象限用于记录用户提出的建议或者设计团队在测试过程中涌现出来的新想法。

　　透过对测试过程中记录的即时贴、照片、影像等资料系统性地进行梳理，设计小组会进一步反思，客户对于新产品的识别是客观且小误差的吗？目前的原型是否真正满足了用户的需求？我们从刚才的测试中得到了什么新的洞见？

　　通常来说，客户在了解了产品和服务之后会得出三种结论：不错（好于现有市场产品和服务），等同（与现有产品和服务差不多），不如（没有现有产品或服务好）。那么，一个问题出现了，他们是否真的是这么认为的？他们回馈的结论是否真的是客观的？其实有很多因素会影响到这个结论，例如，他们给予了"不错"的回馈，或许真正的原因是因为他们非常喜欢该产品品牌，而并非这个新产品本身，或许这个新产品是有缺陷的，但客户因为无条件的品牌忠诚而忽视了这一点。这都是我们在实际总结的时候需要注意的地方。

　　最后，设计小组要做出决定，是继续改进现有的原型，还是根据新的洞察完全创造一个更有趣的新原型，也许我们到了应该回到前面的某一个流程，比如创意环节当中去，以产生更多狂野的点子；也许这还不够，我们应该回到更早的综合分析阶段，重新提炼消费者洞察，找到更精准的创新机会点寻求突破。于是，设计思维的六大流程从头走下来完成了一个周期之后，又回到了之前的某个节点，开始了新一轮迭代。所以在下图中设计思维六个流程并不是单向的、线性的，而是前后交错、反复链接的，流程中最关键的要素并不是显而易见的那些圆形的点，而在于点与点之间的连线。

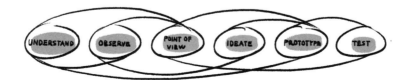

第9章　设计思维，设计未来

> 我们之前有许多突破性的机遇，都被伪装成为不可解决的问题。
>
> ——约翰·加德纳

随着社会的不断发展，当下不管是企业还是其他各种组织，面临的问题都已经变得非常复杂，以至于以前看待问题的传统方式已经不足以应对当前问题的复杂性，需要从多个角度综合分析，找到解决问题的创新性突破方案。

如何将不断涌现的错综问题转化成为新的突破性机遇？近年来越来越多的企业掌门人都开始谈论和应用设计思维，力求像设计师一样思考，从更高的角度综合把握科技、商业和人文需求，以"设计未来"的方式"预测未来"。

9.1 为什么是设计思维？为什么现在？

在北京举办的设计思维第一届亚洲峰会上，来自斯坦福大学设计思维学院的迈克·贝瑞教授讲了一个让人印象深刻的故事。相传发明国际象棋的人赛萨·班·达依尔向国王要可以放满一个棋盘的大米当作奖励。赛萨说："陛下，请您在这张棋盘的第一个小格内赏给我一粒麦子，在第二个小格内给两粒，在第三个小格内给四粒，照这样下去，直到把每一小格都摆上麦粒为止。并把这样摆满棋盘上六十四格的麦粒赏给您的仆人。" 国王认为这位大臣的要求不算多，就爽快地答应了。一开始，这个请求似乎微不足道，然而经过一番计算之后，国王忽然意识到，即使把全国的麦子都拿来也兑现不了他的奖赏承诺。赛萨所要求的麦粒数究竟是多少呢？用等比数列求和公式，可以算出结果为2的64次方减1。即共有18 446 744 073 709 551 615粒麦子，如果按每35粒重1克估算，这些麦子共重527万亿公斤，以当时的生产能力计算，这些麦子需要全世

界所有耕地在两千年内才能生产出来！

　　在转折点的边缘上，很多事情在改变之前总是显得很正常。如果我们把眼光投向自然界，投向夏日的荷塘，我们会发现有一个特殊的效应，就是人们常常感觉荷塘是在一夜间荷花盛开、美不胜收的。这在经济学上被定义为"荷塘效应"，其大意是：假设第一天，池塘里有一片荷叶、一天后新长出两片，两天后新长出四片，三天后新长出八片，可能一直到第28天，我们也只看到池塘里依然只有不到1/4的地方长有荷叶，大部分水面还是空的，而令人瞠目结舌的是，到第29天荷叶就覆盖了半个池塘，又过了仅仅一天，荷叶就覆盖了整个池塘。在28天的"临界点"之前，信息可能都处于缓慢的增长期，难以引起人的注意，而一旦到了最后一天，瞬间爆发，其影响力让人瞠目结舌。

　　许多一开始看起来简单的事情往往会以意想不到的方式发展，并且比我们想象得迅速，就像棋盘里的大米和荷塘里的荷叶。我们真的准备好面对未来了吗？

　　位于美国硅谷的奇点大学是深刻理解指数型突变的先行者。在这所由谷歌、思科、英特尔、领英、欧特克等6家公司联合出资，NASA提供校址的大学里，不用考试，不用写论文，毕业后也不会获得官方认可的毕业证书，然而他们却"汇聚并训练全世界最聪明的大脑"，通过跨学科教育启迪并武装这些领袖人物，使他们掌握呈指数级增长的科学技术，从而在10年内改善10亿人的生活，并对人性产生正面影响。"10年内改善10亿人的生活"，这并不是一个容易达成的目标，因此校方尤其看重"指数速度"。奇点大学的战略关系负责人玛简· 莫西琳女士在一次演讲中面向台下几十所欧洲知名大学的教授们说："祝贺我们吧，生活在一个如此有趣的世界！"同时她还透露，出于对

指数速度的推崇，奇点大学将Wi-Fi密码设置为"12481632"，因为这个数字是"呈指数级倍增的"。

9.1.1 快的打败慢的

站在21世纪初的人们明显感到，世界正在发生变化。以数字化浪潮为契机，很多传统行业中曾经取得巨大成功的公司受到了来自新创企业的威胁。世界上最大的旅行食宿服务提供商Airbnb并不拥有任何一个房间，中国最大的网约车平台提供商滴滴并不拥有任何一辆汽车，全球最大的互联网购物网站阿里巴巴不存在任何一件库存。在数字化转型的过程中，许多百年老店被新生代迎头痛击。尽管"大象"倒下的时刻离我们一点都不遥远，现在大家提起来却像是过去了几个世纪。

传媒大亨默多克把这种情况精准地描述为 "不是大的打败小的，而是快的打败慢的"。人们记忆中那家明黄色的胶卷公司——柯达是当时最主要的胶卷供应商之一。在20世纪90年代末期，全世界的照片拍摄量有8000多万张，这些照片都以胶卷作为介质。人们在拍摄完照片之后需要将胶卷送到专业人士那里进行冲印，等上好几天，还极

有可能拿到一些拍得不够满意的照片。然而，尽管有着上述种种不便，消费者还是接受了，因为市场上没有更好的替代方案。

事实上，早在1975年，在柯达公司内部实验室里，史蒂夫·赛尚就已经制作出了数码相机的原型。不过公司认为这只是一个小项目，成熟度还不足以使之成为消费品，而且更要紧的是，数码相机会蚕食掉公司赖以生存的胶卷市场。

微软公司首席执行官萨提亚·纳德拉曾说，"任何已经取得了巨大成功的公司都应该时刻牢记，前期的成功，特别是巨大的成功，可能成为它取得新成功路上的绊脚石。"颠覆性的创新是不是要先进行自我革命？这是大公司往往面临的创新窘境。

柯达公司对胶卷事业巨大利润的"路径依赖"，使得企业的转型犹豫而缓慢，最终导致了黄色巨人的没落。2005年左右胶卷市场一泻千里，人们的拍照方式发生了巨大变化，相伴而来的是照片存储方式和分享方式的变化。2012年，一款叫作Instagram的软件问世，以一种快速、美妙和有趣的方式将随时抓拍下的图片分享出去，连时任美

国总统奥巴马都在使用这款应用。于是只有13名员工的Instagram公司很快就被Facebook公司用10亿美元收购了。

9.1.2 颠覆者还是跟随者？

我们曾经为奥迪汽车公司培训学院围绕激励创新的空间设计举办过专门的工作坊，也跟数字研发部门的设计师长期在学生项目中共同工作。当谈论到谷歌的无人驾驶汽车时，我们的德国朋友表现出了复杂的情绪，我听到过的印象最深刻的一句话来自一位高层管理人员，在谈及这个话题时他脱口而出："Google, they are not allowed to make cars！"(谷歌，他们不能制造汽车！)

谷歌当然不是传统的汽车制造商，他们弄了一个造型奇怪的"土豆"，在山景城的谷歌园区里请一对老夫妇——琳达和瓦特进行"试驾"。然而，这个只能容纳两个人的车辆里连方向盘、油门和刹车都没有，谷歌就利用一个安装在车身内的摄像头拍摄了一段非常简单的视频，记录下试驾人员的兴奋和喜悦。从视频上看起来，试驾者确实不

需要操控方向盘，也不需要担心踩错油门和刹车。然后谷歌就大胆地把这段视频放在YouTube上向全世界公开播放。

有着悠久历史的德国传统汽车制造商奥迪显然不会这么做，他们流线型的RS7跑车已经能够以每小时240公里的速度驰骋在海德堡以西的霍根海姆赛道上了。奥迪汽车公司邀请了大量专业观众在看台上亲眼见证这一历史性的时刻，在网络上发布了制作精良的无人驾驶资料片，媒体也进行了铺天盖地的报道。一个更好的消息是，目前奥迪已经完成了硅谷到拉斯维加斯900公里的无人驾驶测试，路测成功。

然而不得不承认，当大家看到一家从事互联网的企业从谷歌地图、谷歌地球等领域带着全球的交通数据切入到无人驾驶汽车的领域，会比精益求精地致力于"制造全世界最好的汽车"拥有更大的想象空间。人们在硅谷，在波士顿，在北京，在悉尼，在世界各地不知疲倦地谈论那只造型难看的"土豆"，难掩对跨界创新的兴奋之情。当然，奥迪公司董事会主席鲁伯特·施塔德勒先生也清楚地意识到了这一点，他说："传统思维已经不足以应对未来的发展，同样，只是生产出全世界最好的汽车也是不够的。谁是机动车制造业的拥有者在如此灵活的思维面前已经显得不再重要。"

9.1.3 鱼看见水：发现问题

有一则关于鱼的寓言。两条小鱼一起游泳，遇到一条老鱼从另一方向游来，老鱼向他们点点头，说："早上好，孩子们，水怎么样？"两条小鱼一怔，接着往前游。游了一会儿，其中一条小鱼看了

另一条小鱼一眼，忍不住说："水到底是什么东西？"

有些最常见而又不可或缺的东西恰恰最容易被我们忽视，有些看似简单的事情却能够引发我们深入思考。只有像鱼看见了水一样，才能理解具体的上下文情境，才能从新的角度了解顾客。当我们买车的时候，可能买的不是交通工具，而是速度；同样，我们买化妆品的时候，买的也不是产品，而是美丽；在微信上晒孩子照片的时候，晒的也不是照片，而是陪伴孩子的好家长形象。

在寻找颠覆性创新的路径时，设计思维着眼于人本身，观察人，体会人，理解人，从人的需求出发，通过设身处地的理解和观察，挖掘人们在生活中未被发现和满足的需要，做出有温度的创新。

另一位幸运的企业创始人查克·邓普顿发现他的妻子准备在客人来访之前通过网络订餐，可花了三个小时还没有成功。他了解到原来想要安排一次愉快的就餐体验，过程非常烦琐：需要先看大家的评价，选择餐厅，然后通过电话预订位子，如果位子已经订满就不得不重新选择餐厅，优惠券也要事先在网络或报纸上寻找。查克因此开发了一个网络订餐平台OpenTable，为顾客专门提供订餐服务，顾客可以通过看到餐厅的座位情况和剩余位置自助下单，包括就餐的时间（几点到达，用餐到几点），顾客还可以通过积分换取优惠折扣。餐厅每个月向OpenTable支付199美元，同时每位客人订餐时还要再向OpenTable支付一美元。由于OpenTable很好地提升了顾客的订餐体验，目前已经有1万多家餐厅在使用其提供的服务。

9.1.4　回到人性的需求

福特汽车的创始人亨利·福特说："如果我去问人们，你们需要的是什么？他们只不过会说'我要一匹更快的马'。" 消费者自己往往也不知道他想要的是什么，更不能够很精确地表达。那么是不是应该放弃做消费者研究呢？ 或者，反过来思考一下，亨利的陈述存在什么问题吗？如果他继续向消费者追问"为什么"，会不会得到更好的回答？

时过境迁，如今许多汽车制造商已经放下了傲慢的身段，悉心倾听来自客户的声音。一直致力于生产高端汽车的戴姆勒公司正在各个业务领域导入设计思维，并把用户需求置于中心位置。

1. 一千名顾客就有一千种需求

"我们的每一次会议或多或少都会用到设计思维和敏捷开发。" 北京梅赛德斯—奔驰公司销售服务执行副总裁马克·南迪先生说。这是一位在奔驰工作了18年，将奔驰汽车"The best or nothing"理念融入血液中的德国人。

在一次大型的年底发布会中，南迪身穿休闲西

装和牛仔裤出场，与通常西装革履的标准着装显得不太一样。现场记者敏感地捕捉到了这个信息，问道："南迪先生，您今天的着装很特别，这表示今后奔驰的高管都不用打领带了吗？"南迪先生风趣地回答："据我们的统计，中国市场的奔驰车主平均年龄是36岁，比德国59岁的平均年龄年轻很多。我们要不断贴近用户，与我们的消费者站在一起。"

南迪主持下的星徽套餐、最佳客户体验、三里屯Mercedes Me体验店和天猫旗舰店等一系列项目都致力于更好地贴近用户。他还喜欢套用莎士比亚的话"一千名顾客就有一千种需求"来让团队成员更好地理解奔驰车主。

2. 有温度的创新

在大众汽车集团位于北京三里屯的办公大楼一层大厅的落地窗户前陈列着斯柯达、奥迪、宾利、保时捷等大众旗下品牌的新车，咖啡厅的墙上也挂着涂鸦风格的大型汽车模型，充满了浓郁的德式设计感。然而从这个大厅走过的人都会很自然地注意到员工入口处的左侧有一句醒目的标语——"爱是安全"。

"儿童道路安全教育亟须全社会的关注和重视。道路安全中，儿童是弱势群体，发生交通意外事故的可能性远高于成人。" 大众汽车集团（中国）社会企业责任部总监殷进女士表示，自2013年起大众汽车集团联合旗下6大品牌以及两家合资企业共同发起"大众汽车集团儿童安全行动"，先后向社会捐赠了安全座椅、安全书包等物资，又和中国妇女发展基金会紧密合作，在全国13个城市建设"大众汽车儿童道路安全体验中心"，立足社区常态化地进行儿童安全教育。

大众汽车集团意识到，仅仅单向地从专业角度对道路安全知识进行普及性传播是不

够的，于是他们找到了中国传媒大学的设计思维团队，期望在三个月的共同工作中发现来自家庭用户的洞察。

多样化背景的师生团队与奥迪汽车数字创新部门的研发人员佩特罗先生一起，多次访问了位于北京的大众汽车儿童道路安全体验中心以及大悦城、中国科技馆、故宫博物院等其他场馆，采访了100多位孩子、老师、家长、交警、场馆运营人员。团队意识到，孩子发生交通安全事故时往往都是有家长在场的，家长的安全意识薄弱、存有侥幸心理是发生道路危险的主要原因。于是团队在后续的设计中转换了视角，把重点放在亲子关系上，在成本可控的范围内运用游戏引擎、增强现实技术等现代科技手段开发了一系列温馨有趣的活动，鼓励家长积极参与，并在北京和天津场馆进行了实地测试。

"一群没有孩子的大学生来设计亲子活动的项目，能成功吗？"一位记者在采访殷进女士时毫不掩饰地提问道。

"一直以来，我们都认为道路安全教育要用很多负面的东西才能唤醒人们的安全意识，然而中国传媒大学设计思维的师生团队有了很多深入、细腻的洞察，将最终的设计定位为亲子关系，让整个体验过程非常温暖，不但给13个中心重新梳理了定位，也让我们感到创新是有温度的。"殷进女士在项目成果的汇报会上说。

现在，大众汽车集团的社会企业责任部已经开始用设计思维的方法在年中和年末进行战略创新，并联合公共关系部在日常事务中用创新的方式共同工作，中国传媒大学的学生们也收到了来自大众汽车集团的实习邀请。

9.2 面向未来的设计思维

9.2.1 面对高不确定性的未来，我们会不会丧失判断？

关于谷歌无人驾驶汽车的前景，HPI设计思维学院院长乌尔里希·温伯格教授与鲁伯特·施塔德勒先生在柏林的洪堡盒子有过一次对话，当谈到在最近的几十年，世界上最重要的创新都来自硅谷而不是德国时，就浮现出了一个尖锐的问题："是不是未来的几十年，我们大家都会驾驶谷歌的无人汽车？"

"肯定不会！"鲁伯特·施塔德勒先生非常肯定地回答。

他接下来继续指出，奥迪汽车已经在无人驾驶方面有了技术性的进步，并称之为"飞一般的驾驶体验"。

类似的判断也发生在新近崛起的电动汽车新贵特斯拉身上。由于这种新型的豪华电动车上市之时快充的充电桩尚未建起，车主自己充电时间长又不方便，同时全球各地也缺乏维修和售后，一旦抛锚连拖车都是问题，而且这种相当依靠软件技术的汽车当时的技术还并不成熟，很可能是个阶段性产品。因此奔驰汽车公司的高管们在一次战略工作坊中得出的结论是：特斯拉不会卖出太多。结果，特斯拉进入市场的速度之快让所有人措手不及。

特斯拉汽车的 CEO 埃隆·马斯克说："我们把 Model S 系列产品设计成了在车轮上的精密计算机。"过去的两百多年中，人们都没有重新对汽车进行定位，但是如今生产电动汽车的特斯拉既是一家硬件公司，同时也是一家软件公司，所以特斯拉并不像其他传统汽车企业一样关注"年型车"，而是更关注他们的软件更新版本。

　　不管怎么样，传统汽车行业的霸主们还是比手机行业幸运了很多，他们至少还有足够的延展空间去适应在量变而非质变的商业模式中追赶，甚至超越新晋的竞争对手。而相比之下，苹果的颠覆性创新则重新制定了智能手机产业新的竞争和发展商业模式及标准，从而屏蔽了之前功能机市场的主要对手。有一个坊间流传的说法是，当初诺基亚公司的工程师们找来了苹果手机，从桌子上往下一摔，屏幕就碎了，于是诺基亚得出结论：苹果一定卖不好。结果却是旧有手机厂商占据优势的商业模式和标准已经在新的市场下失去了作用，导致原来全球功能机市场的霸主诺基亚、摩托罗拉等纷纷陨落。

9.2.2　未来隐藏的机会在哪里？

　　多年以来，三大核心技术建立的基础模块——计算能力、存储和带宽都在持续不断地提高并以越来越快的速度加速增长。在数字化的浪潮中，我们即使在过去取得过巨大

的成功，也不能确保这些经验可以移植到未来场景。时至今日，我们已经不再处在一个完全可控的情境中，那些视野范围内"根本看不见的对手"很可能会给大型组织带来实质性的冲击。中国电信过去可能从来没想到最后形成竞争的会是微信这样一个产品，银行一开始也没有把支付宝、余额宝当作能与传统强势金融机构比肩的服务形态。

那么电脑的时代已经过去了吗？慕课已经在教过去的东西了？人工智能的发展会使工厂里制造类的工作不复存在吗？奇点大学所预言的奇点系统在2023年是否会将人类淘汰？世界变化太快，我们有些惧怕这种未来。

但正如每一个硬币都有两面，面对半杯水，有的人会说只有一半了，有的人会说还有一半。挑战背后一定隐藏着巨大的机遇，问题在于我们是否能发现并抓住这样的机会。

如果问"电脑后面的产品是什么"，这展现出的是一种线形思维。现今的科技可以帮助我们做很多事情：通过基因技术彻底改变社会结构，或者颠覆一个行业，或者创造一夜之间的社会变革。未来是一种网状思维。

回顾人类社会发展史，在顾客日益增长的期待的紧张气氛中，通过日益增长的定制化和个性化、差异化，我们已经从最开始仅仅从自然界提取原料（如打捞河沙作为建筑材料），发展到了创造商品（如生产一个净水过滤器），再到提供服务（如厂商定期更换滤芯），最后到了创造体验（需要符合消费者审美观和价值感的净水器）。整个世界正在进行一次大的产业升级，我们需要转型指导，需要引导自身经历一个变化的过程。

过去我们面临的问题可能是"50+50=？"，而现在我们面临的问题却是"？+？=100"，这意味着我们需要具备"快速构建及重构问题与机会"的能力。

下图是设计思维的商业创新模型。从图中可以清晰地看到，隐藏在设计思维创新思考体系之下的核心益处就在于：用更强的能力来构建及重构问题，以便解决问题。

通常在某个项目开始之前，各种影响因子相互交错、缠绕，项目不确定性高，管理者难于决策。而设计思维通过理解、观察、综合，对问题进行深入细腻并贴近用户的研究，找到复杂信息中的模式，提炼洞察，形成概念，以此提高项目的确定性，从而进一步聚焦未来设计和发展的方向。所以，发现并聚焦真正的问题，是设计思维颠覆性创新的起点，只有先把事情做对，才能把结果变好。从不确定性中找到确定性，形成洞见，也是创新领导力建设的核心。

9.2.3 第三轮创新浪潮

面向未来的创新可能，掌握在更多人手里。在跨国公司、在校学生、创业者那里，我们可以看到这样的趋势。

1. 慕尼黑再保险公司的新一轮创新

德国慕尼黑再保险公司在全球150多个国家从事保险业务并设有60多家分支机构。慕尼黑再保险公司依赖于向商业伙伴提供强大的财保能力、必要的担保、高水平的专业知识及优质服务，在经营上获得了巨大成功，并在国际上享有权威声望，它同时也是第一家获得中国保监会核发的全国性综合业务执照的国际再保险公司。

我们曾经在慕尼黑再保险公司的内部询问他们的员工："世界上创新的公司有哪些？"得到的答案往往是谷歌、苹果、优步等，直到我们遇到一位亚太区的高层管理者，他说："我们公司在130多年前拿着一张纸去向人推销保险业务的时候，是非常创新的！从来没有人想到，一张纸也能做生意。

但是好像渐渐地我们失去了那种锋芒，现在提到创新公司似乎不会有人第一时间想到慕尼黑再保险公司。"

　　他接着介绍了公司经历过的两轮创新浪潮，虽然这两轮创新的结局都让人有些失望，但是并不妨碍公司坚定地推动第三轮创新浪潮的决心。设计思维通过系统性的创新理念和一系列可落地的创新方法，使这家保险业巨头再次看到了创新驱动商业价值创造的机会。

　　目前慕尼黑再保险公司正以巨大的勇气投入到新一轮创新浪潮当中，首先在全球不同的分支机构全面引入设计思维工作方式，打造企业创新文化，并很快在北京大山子751园区建立了创新实验室，主张"与客户共创"以及"快速原型设计"，积极采用设计思维工作坊和项目方式与客户以及新创公司合作。

　　创新实验室的房间看起来不同于普通的办公室，旧家具和整体氛围的搭配常常让人联想到一些设计空间，这里也没有西装革履的办公室商务人士，而是更提倡硅谷文化。

　　董事会成员陆德森先生强调说："我们希望能及时发现并创新地应对不断涌现的现实需求，从而确保公司业务持续增长。公司不断延展保险业务的边界，试图找到这样的解决方案。如果选择了科技和颠覆性创新的路径，成长的可能性是的确存在的。我们拥有丰富的知识和能力，现在又成立了创新实验室，这可以帮助我们与客户共同成长。"

　　对慕尼黑再保险公司而言，设计思维除了确保在每个阶段都引入客户需求之外，共创的模式、快速的原型都为产品及时推向市场带来了巨大优势。目前北京创新实验室聚

焦的主题包括网络覆盖、无人驾驶和预测分析以及共享经济、智慧家居等未来图景。

2. NASA飞行器由研究生设计！

2011年，斯坦福大学设计思维学院接到来自美国国家航空航天局（NASA）的邀请，重新设计洛克希德·马丁公司通信卫星的物理结构。这家公司是全球最大的国防工业承包商、世界级军火"巨头"，核心业务是航空、电子、信息技术、航天系统和导弹。这样一个专业性极强的挑战被交给了设计思维学院的创始人之一、Me310实验室的负责人拉里·莱弗教授。

于是拉里教授带着斯坦福的一个研究生团队来到了NASA。教授善意地提醒同学们，除了把目光停留在那些巨大的卫星上，也要聚焦在场地里活动的工作人员身上。他们发现，这些全世界航空航天领域最杰出的精英们必须7×24地高强度工作，持续12~24个月的时间，但是他们的工作空间却非常狭小。由于场地里巨大的卫星占据了大部分空

间，十几到二十位工作人员不得不拥挤在一起。于是斯坦福的师生们想出了一个主意，能不能给每一位受人尊敬的科技工作者一个体面的工作空间呢？如果通信卫星的结构设计为长方体，可以支持某一面单独吊装和检修，那么既可以提高卫星的检修效率，降低成本，又可以改善科学家们的工作环境，每个人都可以在独立的平台上进行研究和操作。

NASA非常高兴地采纳了这个方案并付诸实施。据福布斯杂志的跟踪报道显示，该方案为洛克希德·马丁公司每一颗通信卫星节省了大约2500万美元的成本，一年计算下来大约节省了1.5亿美元。此外，通过项目过程中斯坦福师生与NASA科学家、公司员工的紧密合作，设计思维的创新文化也传导给了赞助方。洛克希德·马丁公司团队专程拜访斯坦福大学，不仅创造了更多长期合作的机会，也从学生团队中找到了未来加入公司的理想员工。

由毫不懂得通信卫星的研究生团队为全世界最先进的航空航天设备改进物理结构，并取得了实质性成功，这件事情就算是事后复盘，也显得有些不可思议。这些有着举世瞩目成就的机构和公司为什么不去聘请专业的咨询公司，而选择依靠这群门外汉的智慧呢？专业咨询公司虽然价格昂贵，但他们可以提供完善的商业执行方案，也能提供不同的实施路径，以及大量数据对比分析，可以支撑领导层作出决策，但这种方式出来的失误决策也比比皆是。相比而言，师生团队虽然不是通信卫星领域的专家，但依靠设计思维这种全新的工作方式，与各个相关领域（并非仅限于通信卫星领域）的专家们密切合作，可以获得富有人情味和想象力的解决方案。

3. 草莓创业者和草根创业者

汉能控股集团有限公司副总裁王道民博士在谈到创新管理以及创业者的处境时，用了一个生动的比喻，他将在大企业内部开放式创新平台上的创业者称为"草莓创业者"，而将在企业外部白手起家的创业者称为"草根创业者"。两种创业的动机、拥有的资源和面临的挑战在一个字的差别中体现得淋漓尽致。

企业的管理者期望"温室"中的"草莓"能利用好"温室"的优质条件，但是他们往往不如"温室"外风吹雨打的"草根"具有活力，因此企业会不断吸收新的智力资源，比如跟设计思维学院合作，或者直接并购已经初具规模的新创公司。

设计思维学院的学生们是"含着手机出生"的一代，跟企业合作时企业员工往往惊讶于他们新鲜的工作方式和产出成果，很多人在跟学生项目的磨合中还感受到了自身的变化。中国平安财产保险北京分公司创新事业部总经理郝立军先生就是其中之一，他是一位已经在公司工作近20年的资深员工，"每次来学校，感觉不是来工作，而是来玩儿，在这里我感到自己重新充满了创造点儿什么的可能性。"他说。

9.3　用设计思维实现转变

设计思维的最终归宿仍然是改变。我们提出的方法是：正视问题，不断回到空间、流程、团队要素，从体验到实施，一步一步实现转变。

9.3.1 挑战潜在的假设

伯特兰·罗素说："所有思考者都会面临的最大挑战就是：在陈述问题的时候，留给解决方法可能实现的空间。"从大师的话语中我们隐约可以感到构建及重构问题的难点所在。

有时候，围绕一个问题，我们需要更多的问题来看清答案；有时候，我们不能回答问题，相反，我们需要换个方式提问。

来看一个汽车行业相关的例子。我们知道政府一直致力于降低汽车油耗以更好地保护环境，在雾霾围城的恶劣天气，还会强制减少机动车上路的数量。虽然汽车行业的研发部门为此作出了巨大努力，但即使是将油耗降到百公里5升以下，燃烧的能源也还是石油。

事实上，"每百公里最少用多少油"这个问题如果重构一下，就能引起另一个话题："有没有办法使用更少的能源帮助人们从地点A到达地点B？"显然这样提问有可

能将汽柴油汽车完全从方案中去除，新能源汽车进入人们的视野。

如果更进一步，这个问题还可能带来另一个根本不同的问题："人们如何从地点A到达地点B？"那解决方案就会更加丰富多样——地铁、自行车、顺风车、热气球……汽车已经不再是唯一的候选方案。

如果再深推一步，下一个衍生问题将有可能是："人们因为什么目的要从地点A到达地点B？"也许我们最后会发现，他根本不需要从A到B，只是需要传递某个信息。

由此可见，这种序列思维能给我们带来一系列非常不同的问题，这些问题的价值远远超过了如何降低汽车百公里的油耗，因为不管油耗降到多低，也仍旧是个表面的短期问题。

美国有一句俗语："如果你手握一把锤子，那么一切看起来都像是钉子。"上面这个例子说明了我们在面对复杂问题的时候是多么希望把复杂问题分解为一些小问题，然后用我们擅长的逻辑思维去解决，但往往我们只解决了一个短期的问题，并没有解决长期的、大范围的问题。

9.3.2 回到魔力的三要素

那么究竟是什么工作方式和创新文化能让企业的资深管理者也感到认同，并口口相传呢？设计思维最初从高校中孕育，在近十年间迅速受到世界的青睐并在各个国家和地区进行适应、落地，有的项目成功了，也有的失败了，成功和失败的原因在哪里？有没有一些可借鉴的经验可以提高成功率呢？

SAP公司的创始人之一哈索·普莱特纳先生在以他的名字命名的研究所设立了关于设计思维演进的研究项目，旨在观察和推动设计思维的持续发展。研究人员发现，成功推行设计思维的机构大概都具备了三个有趣的元素：空间、流程、团队。

1. 空间

空间既是有形的，也是无形的；既是物理的，也是心理的。一些创客空间里大部分的座位是开放的，共享的设施非常多，既给人方便的感觉，又隐含着发展速度和规模竞争。创客空间里的人年轻，走路比较快，咖啡是标配。因此有时候跨国大公司也会租用这样的场地，让员工去了解创客文化，让大船上的人感受风浪。

关于设计思维的空间设计有很多有趣的故事。例如德国HPI设计思维学院整个空间就是由学院老师和一家叫作System180的德国公司一起设计的，有大型的白板、站立式的工作桌子、轻便的高脚凳等，还保留了跟斯坦福一样的大红色沙发。而当2011年中国传媒大学要筹建设计思维创新中心的时候，老师们却不想完全照搬德国的空间设计方案，希望能够融入一些基于中国本土文化的思考。于是德国创新空间中长方形的桌子到中国变成了圆形的桌面，以符合中国人圆融和分享的文化特征。

一次，德国HPI设计思维学院院长乌里·温伯格教授来中国访问，对这个新型桌子赞不绝口，他认为这个桌子很中国，而且最重要的是圆形桌子消除了在座位上的主次概念。因为当我们在一个长方形的桌子前坐下来的时候，老板通常都会坐在较短的那条边上，体现出身份地位的不同，而圆形桌子各边都是一样的，从空间上让人感觉没有领导和员工之分，这在创意环节是很重要的事。

但是，在中国理所当然的圆桌子如果直接放到德国，看起来就有点奇怪，德国人从来不用圆桌子吃饭，也不用圆桌子工作。因此温伯格教授拍摄了一些中国桌子的照片，回到德国继续与System180公司的工程师们进行讨论，最终设计了六边形的新桌子并在德国设计思维学院投入使用。结果，许多来到HPI访问和学习的公司看到后也纷纷从System180订购这样的桌子，放在自己公司的创新空间中。

2. 流程

东方智慧和西方智慧有很多不同，东方崇尚整体、玄妙、顿悟，西方追求具象、事实、真理。所以我们发现在医学上中医谈气血，西医讲解剖；在绘画上敦煌壁画的飞天仙女只有两根飘带，而西方的天使要有看得见的翅膀。

那么创新是怎么发生的呢？东方的回答往往是：经年累日的积累加上灵感乍现的妙手偶得，因此多年来创意的密码一直掌握在音乐家、建筑师、文学家等手中，显得有点神秘而不可捉摸。而西方秉持着一贯的研究性作风，梳理出了一套具体流程，每一个流程下又涵盖若干方法和工具，使得创新不再遥不可及，每一个人都有机会释放自己的创造力。

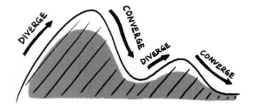

为了在商业上更好地运用设计思维，IDEO公司提出了3I模型，分别代表启发（Inspiration）、创意（Ideation）和实施（Implementation）三阶段。其中启发阶段主要关心的是问题域，即"我有一个设计挑战"，我应该如何开始？我如何主持一场访谈？我该如何保持用户为中心的视角？创意阶段主要关心的是解决域，即"我有一个设计机会"，我如何表达我所理解的事实？我如何把洞察转化为可行的创意？我如何制作原型？而实施阶段关心的是执行域，即"我有一个创新方案"，我如何把概念变为现实？我如何取得爆发性增长？我如何为可持续发展做计划？

3I模型中体现出两次明显的发散和收敛过程，第一次发生在启发阶段和创意阶段，大量的观察和访谈之后对信息进行综合提炼，第二次发生在创意和实施阶段，得到大量的点子之后筛选出价值较高的点子进行真实转化。因此，英国设计委员会又提出了一个4D模型，分别是发现（Discover）、定义（Define）、发展（Develop）和发布（Deliver），因为其形状像两颗钻石，也叫双钻石模型，如下图所示。

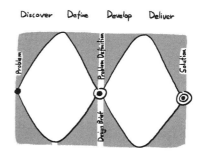

双钻石模型生动地体现了创意发散和收敛的过程,也是一个感性和理性并重,左脑和右脑共同工作的过程。模型的左端是要解决的问题,中间是重构的设计挑战,右边最终得到的是解决方案。

在这样的流程设计中,参与者就像是在经历一场音乐会,时而放开时而收紧,时而粗旷时而细腻,形成了很好的节奏感,从而让人们在不同的工作形式中持续保持思维的活跃状态。

3. 团队

美国将军斯坦利·麦克里斯特出版了一本畅销书《团队网络》(*Team of Teams*),他在书中描述了一个现象:美军的联合特种作战部队由各部门的顶尖人才组成,囊括了海豹突击队、游骑兵和三角洲

部队等处选拔而来的精英，这支部队也曾经在之前的美国各次局部战事中表现卓越，然而在面对看上去是乌合之众拼凑成的基地组织时却丢盔弃甲，落后的"命令式"运转模式导致官僚主义肆虐，信息反应迟滞，前线将士损失惨重。

斯坦利将军反思到，要应对当前网络化的、快速多变的战场态势，并不需要团队中的每个人都是最佳人选，在他看来，构建优秀的团队有两个必要条件：一是团队成员的背景必须多元，多样化的知识结构和思维模式让组织成员能够互补和持续学习；二是成员之间必须充分沟通，在分享共同的核心理念、目标原则的基础上，团队成员必须共享信息和想法。

我们常常说商场如战场，《团队网络》提出的组织状况不仅在军队中存在，在公司内部也普遍存在。如果我们画出一张公司的组织架构图，就会发现目前大部分公司都是用财务部、市场部、销售部这样的垂直方式管理的，采用的是命令式的团队管理方式，信息只在上层流通，不对团队中的每个人公开。而斯坦利将军在战场上的经验是，如果将

本来只有少数人参加的作战会议渐次拓展为越来越多的人参加，直至所有人都参加的大会，甚至达到全球各地7000人连续参加2小时工作会议的惊人规模，大家使用白板、草图、电子显示屏、数码照片、数字地图等分享情报、调度资源和协调行动，评估战果，这种工作方式能使纵向上下层之间的分隔和横向专业部门之间的壁垒完全取消，从而帮助部队在战场上快速掌握战机。事实证明，改革后的联合特种作战部队行动速度比原来快了17倍，给军队带来的整体利益远远大于由于信息向更多人公开而泄密的风险。

这种听起来有点不可思议的去中心、分布式、自适应的组织管理方式正在受到一些企业的认可和推崇，并且形成了一个新的名词——众商（WeQ）。这是与单个人的智商（IQ）相对应的概念，相比于强调个人的能力和贡献，众商更关注团队带来的价值。例如世界领先的技术及服务供应商——德国博世集团就筹建了跨部门的创新小组，并且在公司内取消了传统的个人考核指标，而采用团队绩效考核指标。总部位于美国纽约的时尚期刊出版集团康泰纳仕也设立了相类似的机制，打通旗下Vogue《服饰与美容》、GQ《智族》、SELF《悦己》，AD《安邸》和Conde Nast Traveler《悦游》杂志之间的间隔，由跨部门的创新小组驱动数字内容服务的提升。

SAP公司创始人之一哈索·普莱纳先生说："设计思维是一种语言，让我的软件工程师和财务人员、市场营销人员和合作伙伴能够协调沟通。" 目前这种跨学科、跨部门团队在创新上体现出来的趋势还在继续向商业、教育、社会领域延展。

9.3.3 体验—实践—转变

IDEO公司创始人、同时也是斯坦福设计思维学院的发起人之一戴维·凯利先生曾

说："如果你喜欢这个点子，拿走吧，我还会有更好的。"说话间毫不掩饰地透露出一种创新自信。他还和弟弟汤姆·凯利联合出版了一本畅销书《创新自信力》，鼓励人们通过设计思维带来的创造力提升，拥有改变身边世界的勇气，从而能够把突破性的理念付诸行动，使我们的公司、事业和生活蒸蒸日上。

然而这并不是一个简单的过程。

我们儿时拿泥巴捏各种玩意儿，用蜡笔随心所欲地涂涂画画，天马行空，富于创意。可是在长大成人的过程中，太多的人因创新的尝试遭到贬抑而最终投身传统行业，把创新的衣钵拱手让与"创意型人士"——那些以绘画、雕塑、设计或写作为生的人，并给自己贴上了"非创意人士"的隐性标签。

当大家走进设计思维学院，通过仅仅一两个小时非常快速的设计思维创新体验，就能够非常明显地感受到引发创意火花是有章法和策略的，通过老师巧妙的课程设计，在极短时间内也能产出大量创新成果。如果有更多时间参加一天、两天甚至一周的体验课程，参与者就有机会通过一个具体的设计挑战，在积极的工作氛围中感受到自己身上与生俱来的创造力如何变成宝贵的"Aha！"，最终形成一套甚至几套面向问题的创新解决方案。

体验很好，但不幸的是体验并不持久。

有参加工作坊经验的人往往会感觉到体验阶段像一场高烧，在当时当地的环境里，以及在老师和团队成员的共同工作下，我们创意的洪荒之力爆发出来；但离开这个场域，没有这些彩色桌椅白板，没有这些人，一切又将回到日常，大家还是会按照既有方

式继续生活和工作。所以有远见的企业往往会通过一个具体的项目带动员工进入应用阶段，通过将设计思维的创新流程、工具和方法应用到面临的实际项目中，以期产生颠覆性的创新产品、服务、模式。

项目的阶段性时间通常为3个月。第一阶段目标是探索问题域，充分理解要解决的目标问题并重新构建问题；第二阶段目标是探索解决域，制作突破性的原型、有趣的原型、可运行的系统级原型；第三阶段目标是发布可运行的产品或服务，通过测试、迭代，敏捷地进行产品和服务开发。设计思维学院则在整个项目过程中扮演"创意助产士"的角色，企业面临的现实问题在这里被看作一个个"创新挑战"，每个创新挑战的挑战者是来自不同专业背景的师生团队和行业领域专家，企业员工也参与其中。项目结束时，不仅会产出相应的创新方案，公司成员也能在此过程中建立起创新共同的语言和价值观，强化跨部门合作，多数情况下企业的人力资源部门还可以从大学发现极富潜力的创意人才。

体验　应用　转变

第三个过程是转变。然而不同企业对创新与设计的层次有很多不同的理解，从最基本的外观界面到用户体验，再到产品的全面考量，再上升到公司的产品策略，最上面是企业文化与思维。当员工在公司内部开始对新的工作方式口口相传，管理层开始用新的评价体系和管理标准进行制度建设，办公的空间和氛围开始呈现新的面貌时，文化与思维方式的转变就正在发生。

9.3.4 设计思维在路上

位于德国波茨坦的设计思维学院是欧洲创新的桥头堡，在院长乌里·温伯格教授的带领下，每五年汇聚世界顶尖大学及西门子、宝马、博世等全球知名企业，举办一场设

计思维创新者的盛会。

2017年9月，美丽的波茨坦又将热闹起来，但这次盛会的主办方不希望参会者到达波茨坦之后才感受到设计思维的创新能量，他们正在策划推出一个新的项目，叫作Design Thinking On Road(设计思维在路上)。具有一百多年历史的德国铁路公司Deutsche Bahn是这一计划的积极响应者，他们决心拿出一节车厢，改造成设计思维需要的创新空间并对外售票。这样一来，从世界各地赶往波茨坦的参会者们在路上就已经开始了设计思维创新之旅。而这次大胆的改变也可以看作德国铁路高层允许的创新测试，一旦运行成功，在不远的未来德国铁路就可能真的开设这样的"创意车厢"，从而帮助那些希望在旅行途中找到灵感的人士。

一切都正在发生。或许某家具有冒险精神的航空公司还会在国际航班上推出Design Thinking In Air（空中设计思维）航班，使我们的创意旅途无缝连接，形成海陆空完备的商业创新立体场景。谁知道呢？当想象力成为一种新的生活方式，一切都可能发生。

参考文献与延伸阅读

[1] 乔纳森·利特曼，汤姆·凯利 .创新的艺术. 李煜萍，谢荣华，译 .北京：中信出版社，2010.

[2] 蒂姆·布朗 .IDEO，设计改变一切. 侯婷，译 .沈阳：万卷出版公司，2011.

[3] 汤姆·凯利 .创新的10个面孔. 刘金海，译 .北京：专利文献出版社，2007.

[4] 汤姆·凯利，戴维·凯利 .创新自信力. 赖丽薇，译 .北京：中信出版社，2014.

[5] 蒂娜·齐莉格 .斯坦福大学最受欢迎的创意课. 秦许可，译 .长春：吉林出版集团有限责任公司，2013.

[6] 罗杰·马丁 .商业设计. 李志刚，译 .北京：机械工业出版社，2015.

[7] 乌尔里希·温伯格 .网络思维：引领网络社会时代的工作与思维方式. 雷蕾，译 .北京：机械工业出版社，2017.

[8] Cross, Nigel. Design Thinking: Understanding How Designers Think and Work. Oxford UK and New York: Berg, 2011.

[9] Mootee, Idris. Design Thinking for Strategic Innovation. Wiley, 2013.

[10] Faste, Rolf. The Human Challenge in Engineering Design. International Journal of Engineering Education, vol 17, 2001.

[11] Kelly, Tom. Ten Faces of Innovation. London: Profile, 2006.

[12] Lawson, Bryan. How Designers Think. Oxford UK: Architectural Press/Elsevier, 2006.

[13] Liedtka, Jeanne. Designing for Growth: A Design Thinking Tool Kit For Managers. Columbia University Press, 2011.

[14] Liedtka, Jeanne. Solving Problems with Design Thinking: Ten Stories of What Works. Columbia University Press, 2013

[15] Lockwood, Thomas. Design Thinking: Integrating Innovation, Customer Experience and Brand Value. New York: Allworth, 2010.

[16] Lupton, Ellen. Graphic Design Thinking: Beyond Brainstorming. New York: Princeton Architectural Press, 2011.

[17] Martin, Roger L. The Opposable Mind: How Successful Leaders Win through Integrative Thinking. Boston: Harvard Business School, 2007.

[18] Nelson, George. How to See: a Guide to Reading Our Man-made Environment. San Francisco: Design Within Reach, 2006.

[19] Pink, Daniel H. A Whole New Mind: Why Right-brainers Will Rule the Future. New York: Riverhead, 2006.

[20] Plattner, Hasso et al. Design Thinking: Understand, Improve, Apply. Berlin; Heidelberg: Springer, 2010.

后 记

　　设计思维的发展十分迅速，以至于我们的最新案例没有入选本书，只能期待修订时补充。设计思维相信"迭代"的力量，我们也期待本书有机会持续迭代，与我们团队共同成长。

　　本书第1章、第4章、第5章由王可越撰写，第2章、第3章、第6章由姜浩撰写，第7～9章由税琳琳撰写，全书插图由郑午绘制。写作、出版都略显仓促，错误在所难免，请各位读者帮助指出，不吝见教。欢迎与我们联系，作者信箱：wky@cuc.edu.cn。

　　最后，感谢为我们的教学、研究提供支持的所有人。感谢合作伙伴，感谢与我们合作的教练们，感谢同学们。在这个巨变的时代，我们正在用设计思维推动变革，以"设计未来"的方式"预测未来"。